중국어조어

중국

卦爻卦

靜林 河榮埈

도서출판 서예문인화

▌차 례 ▌

머리말

중국 화조화는 산수화 및 인물화와 함께 중국 회화의 중요한 한 부문을 형성하고 있다. 따라서 화조화는 중국 회화가운데 매우 중요한 위치를 차지한다고 할 수 있다.

화조화란 중국 회화에서 소재별로 화과(畵科)를 분류할 때 '꽃과 새 그림'의 분야를 지칭하는 것으로 오늘날에는 일반적으로 동식물화의 총칭으로 쓰이고 있다.

중국 화조화의 기원은 지금부터 7000여 년 전의 신석기 시대 채도상(彩陶上)의 조문(鳥紋)과 꽃, 엽문(葉紋) 등까지 거슬러 올라갈 수 있다. 그런데도 다른 회화에 비하여 본격적인 화조화의 등장이 늦었던 것은 장언원(張彦遠)이 말하는 소위 "감계(鑑戒)를 나타낼 수 있는 것이 도화(圖畵)이다"라는 의미에서 화조화가 이러한 일차적인 도화(圖畵)의 의미에 속하지 않았던 것 때문이라 추측할 수 있다. 따라서 회화가 순수한 예술의 위치를 차지했던 오대(五代)·북송(北宋)에 이르러서야 화조화가 성행하게 된 것이다.

오대에는 황전(黃筌)·서희(徐熙)라는 화조화의 두 대가가 나왔고 이 때부터 이들의 화풍은 화조화의 거대한 두 줄기로 부각되어 화조화의 근간을 이루었다.

송대는 황전파의 그림을 표준으로 삼았던 궁정화가들과 화원 밖에서 활동했던 서희파의 화가들이 있었다. 송대 화조화는 대개 대상의 사실적 묘사와 회화적 조형미의 두 면을 추구하였다.

원대의 화조화는 남송 원체화의 양식이 무명의 재야 화조화가들 사이에서 계승되었고, 수묵담채 화법과 묵화 화법이 유행하였다.

명대는 사의화조화의 흥성이 있었다. 간결하면서도 힘이 있는 화조화가 행서·초서의 시문과 짝지어졌고, 화폭 위에 품위있고 치밀한 인장을 찍어 시의(詩意)가 풍부한 미감을 구성하였다.

청대 화조화는 초기의 정통파와 개성파, 중기의 양주팔괴, 말기의 해상화파가 차례로 등장하면서 혁신적인 화풍이 화단을 주도하였다. 이들은 전통

을 타파하고 새로운 예술영역을 개척함으로서 애호가들의 관심을 유발하였고 스스로의 예술 영역을 확대하여 나갔다. 그리고 소재 면에서도 일상생활에서 흔히 볼수 있는 소재들을 보다 많이 그림으로서 화조화를 문인화의 범주에서 벗어난 새로운 예술 영역으로 자리잡게 하는데 결정적 역할을 하였다. 또한 청대 화조화는 여러가지 경제 · 사회적 상황에 힘입어 회화의 대중화 · 상업화에도 큰 기여를 하였다.

근현대 중국 화조화의 주된 특징은 전통적인 중국의 개념과 서양의 현대적 개념의 결합이다. 서양미술은 계속해서 중국 화가들에게 영향을 주고 중국화가들은 서양미술의 영향에 완전히 빠져들지 않으면서도 주제와 양식과 기법상의 최고라고 생각하는 것만 발취해서 받아들인다.

현대 중국화가들은 감정 기억 그리고 현재와 과거의 사건들을 극적으로 전달하는 작품속에서 동양과 서양 자국과 외국사이의 긴장을 해소하고자 하며 창의적이고 계승적이며 자유분방한 표현적 작품을 통해 중국 미술사의 새 장을 여는데 기여하고 있다.

필자가 이 책을 출판하게 된 동기는 중국 화조화를 연구하며 강의하는데서 비롯되었다. 필자가 개인적으로는 우리나라의 화조화사를 정리하는 기초작업의 하나로 중국 화조화에 대해 나름대로의 공부를 해오던 중이었기 때문에 차제에 이 책을 출판해 보고 싶었다. 필자의 능력 상 무리한 일이라 하지 않을 수 없었으나 그만 출판하는데 까지 이르고 말았다.

혹, 잘못이 있지나 않은지 심히 두렵고 부끄러울 뿐이다. 독자제위의 질책을 바란다. 다만 이 작은 책이 우리 민족 미술의 실체를 찾고자 노력하는 동학들에게 조금마한 도움이라도 될 수 있다면 더없이 다행이겠다.

2006년 2월
성북동 오수헌(午睡軒)에서 하 영 준

제 1 장

화조화(花鳥畵)의 기원

1. 화조화(花鳥畵)의 기원

화조화는 글자 그대로 새와 화목(花木)을 소재(素材)로 하는 회화이다. 그래서 옛사람들은 영모화훼(翎毛花卉)라고도 불렀으며, 그 속에 각종 초충(草蟲), 화훼(花卉), 금수(禽獸), 어류(魚類)까지 포함시키기도 했다. 초기의 꽃과 새의 모티브는 씨족의 토템신앙으로써 표현됐고, 원시사회의 청동항아리에 장식 모티브로도 계속 사용되었다. 후에 이런 모티브는 왕과 귀족계급의 상징으로 왕관과 마차, 관료들의 휘장과 관복의 장신구에 사용되었다.

신석기 시대의 채도(彩陶) 상에 나타나는 구체적 형상의 도문(圖紋)은 중국 원시 회화의 대표 격이다. 앙소(仰韶)문화의 정교하고 아름다운 채도는 중국 역사상 최초의 왕조인 하우(夏禹)시대에 나타났으며, 이 시기의 제도(製陶)기술은 이미 매우 발달되어 있었다. 화사(畵史)의 기록에 의하면 식물문양도 이때부터 있었다고 한다. 하대(夏代)에 "솥을 주조하고 사물을 새겼다"는 「좌전(左傳)」의 기록도 있지만 청동기 문양은 그 종류가 매우 많아 실제 동물뿐만 아니라 상상적인 동물도 있었다. 비록 이 때의 문양이 조수(鳥獸)문양에 편중되어 있었지만 화초 도안들도 뒤섞여 있었으며, 형상의 주요특징을 과장하거나 생략하여 일종의 새로운 조형을 이루었고 균형과 대칭의 형식을 매우 중시하였다.

상대(商代, BC18~12세기)는 새를 숭상한 시대였다. 『시경(詩經)』에는 "하늘이 현조(玄鳥)에게 명하여 내려와 상(商)에서 살았다"라고 적혀 있다. 상나라 사람들은 씨족토템 사상으로 새를 숭배하였고 새 문양으로 용기(用器)를 장식하는 것을 좋아하였다. 주대(周代;BC1111~BC255)는 서주(西周)시대, 춘추(春秋)시대, 그리고 전국(戰國)시대 등 세 시기로 나뉜다. 당시에 화문은 장식의 중요한 소재가 되었는데, 동기(銅器)나 옥기(玉器) 장식으로

화문(花紋)이 성행하였다. 주대에 들어와 그림의 사용 영역은 더욱 넓어져 더 이상 기물의 무늬 장식에만 한정되지 않았고 점점 교화(教化)를 돕는 용도로 발전하였다.

서주(西周)시대에는 새 문양이 세밀하게 변화하였다. 새(鳥)의 무늬를 보면, 머리 부분은 제비의 턱과 닭 부리의 모양을 내었고, 머리 위에는 긴 관(볏)이 펄럭이며 날개는 높이 펼쳐 들고 꼬리 부분의 깃털은 생동감 있게 굽었다. 이는 각종 날짐승 중에서 가장 아름다운 부분을 따와서 만든 새 무늬인데, 이런 새 무늬들 중에서도 뒤돌아보는 자태는 생동감이 있으며, 특히 봉황 무늬는 더욱 복잡하고 화려하게 변화했다. 대체로 서주 초기에는 상(商)대 유풍을 따라서 청동기 술잔이나 청동기 술병에 대부분 봉조문(鳳鳥紋)을 장식하고 있다. 서주 말기에 이르러서는 회화가 이미 공예 미술에서 독립하여 독자적인 영역을 구축하였다.

춘추(春秋)시대에 이르러서는 풍격이 변하여 이전에 유행하던 조형 장식은 점차 사라지고 기형(器形) 제작에 치우쳤다. 전국(戰國)시대에 이르러 도안을 장식하는 형식과 소재는 확대되었으며 꽃 문양도 다양하게 변하였다. 특히 둥근 띠 안에 문양을 가득 메운 형식이 성행하였고, 내용은 전쟁과 수렵하는 모습을 많이 묘사하였

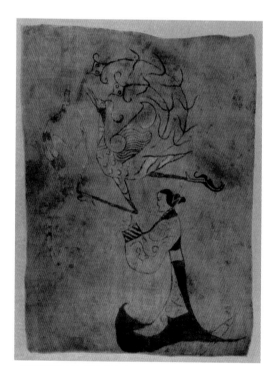

[도1]龍鳳仕女圖, 戰國, 絹本, 31.2㎝×23.2㎝, 호남성박물관

14

다. 전국말기에는 진정한 회화인 금조회화(禽鳥繪畫)가 나타났다. 대표적인 유물로 붓을 사용해서 직물에 선으로 그린 [용봉사녀도(龍鳳仕女圖)][도1]가 있다. 이 그림은 가는 허리에 긴치마를 입고 몸을 옆으로 돌리고 서서 합장하고 축수(祝手)하는 모습의 귀족 여인이 힘차게 솟아오르는 용과 춤추는 봉황의 인도로 천국을 향해 오르는 모습을 묘사하고 있다. 인물과 봉조(鳳鳥)는 붓을 이용해서 구륵(鉤勒)으로 완성했는데, 봉황은 날개를 펼치고 도약하는 자세이다. 구륵의 선은 힘이 있으며 봉황 앞에 파충류의 모습을 한 사물은 전부 백묘(白描)법으로 그려졌다. 이는 필회선형(筆繪線型) 예술이 이 시기에 이미 상당한 발전을 하였음을 나타내는 것이며, 이 시기에 금조회화가 대강의 규모를 갖추었다고 말할 수 있다. 하(夏), 은(殷), 주(周) 시기의 미술은 실용을 목적으로 삼았는데 일부분은 그림문자로, 일부분은 장식도안으로, 나머지 일부분은 정치와 교육의 전파 도구로 삼은 것이 특징이다.

[도2]彩繪帛畫 馬王堆 1號墓, 길이205㎝, 위쪽폭 92㎝, 아래폭47.7㎝, 호남성 박물관

[도3][도2]부분

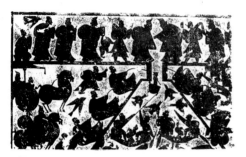

[도4]武梁祠, 東漢, 畵像石, 높이98㎝, 너비210㎝

진·한(秦·漢)대 회화의 특징은 궁정, 사관(寺觀; 불사의 도관)의 벽화, 묘실 벽화, 벽화 공예장식을 통해 볼 수 있는데, 특히 회화 조각의 두 가지 특징을 겸비한 화상석과 화상전에 잘 나타나 있다. 이들 벽화는 세밀한 구도와 호화로운 화면으로 봉건통치의 위엄을 과시하기도 하였고 개인의 성정을 사물에 의탁하는 수법으로 관리의 청명을 표방하기도 하였으며, 고사(古事)를 그려 교훈으로 삼거나 각 왕조의 공신들의 초상을 제작하여 신하들을 격려하는 모범으로 삼기도 하였다.

한나라(漢, BC206~AD220)는 중국의 한민족이 세운 최초의 중앙 집권적 대제국으로 425년간 왕조를 유지하였다. 한대는 정치상 중앙집권을 단행하여 정부는 정책 선양과 백성의 정치의식을 배양하기 위하여 사회 교육을 중시하였는데, 이를 위해 문자보다 효과가 큰 도화(圖畵)를 이용하였다. 그래서 과거 예교(禮敎)를 담당한 회화는 이 시기에 다시 "감계(鑑戒)하여 인륜을 돕고 교화를 이룬다."는 정교(政敎)의 임무를 맡았다. 당시 회화 풍조는 왕성했을 뿐만 아니라, 이들은 세상의 도의와 사람의 마음을 격려하는 내용을 담고 있다. 그래서 충효절의(忠孝節義)와 권선징악(勸善懲惡)을 담고 있는 고사(故事)속에 나타난 인물이나 부귀영화를 과시한 현세 생활을 그린 인물도상학이 특히 유행하였다. 또한 한대에는 도가의 신선 사상과 음양오행 사상, 그리고 순장(殉葬) 풍습이 성행하였는데, 금조는 이들 장식에 매우 많이 나타났다.

한대의 금조 회화 표현 형식은 크게 세 부류로 나눌 수 있다. 첫 번째 부류는 금조가 순전히 장식적인 소재가 된 것으로, 봉황, 주작, 올빼미 등 많은 금조가 표현되었다. 표현 방법은 금조를 독립적인 소재로 하였으며 사실적으로 표현하였다. 현존하는 유물 중에서 주로 화상전이나 화상석에서 볼

[도5] ×射收獵畫像磚, 東漢, 높이39.6cm, 너비46.6cm, 사천성 박물관

수 있다. 이것들은 이미 화조가 회화의 보편적인 제재로 채택되었음을 증명한다. 한전(漢磚)에서 나타난 도문(圖紋)은 일정하고 간략한 선 묘사를 사용하였으며 선각(線刻)과 부조(溥雕)가 있고 비석면의 문양은 대부분 조수(鳥獸)도안인데, 소재는 기린, 봉황, 용, 구름, 길상물, 대나무, 나무 등이었다. 장식도안 금조문이 성행한 것은 도가 신선 학설 중 상서로운 조수(鳥獸)사상에 바탕을 두고 있었기 때문이었다. 금조 몸집이 유선형인 목, 발, 꼬리, 날개는 한인(漢人)이 장식 중에 애용한 회전 형태의 선형 회화에 가장 적합하였으며, 이러한 장식 조문은 칠기나 석가의 테두리 장식에 이용되었고 동경(銅鏡)장식에도 많이 쓰였다. 두 번째 부류는 금조가 기타 회화에 부속된 것으로, 인물화를 그린 점철경물(點綴景物;점을 찍듯이 여기저기 산재하여 있는 모양)이 가장 많다. 호남 마왕총(馬王塚)에서 발굴한 서한시대에 시체를 덮은 채회백화(彩繪帛畵)[도2,3]를 보면, 산해경(山海經)속의 신화를 묘사한 괴이하고 복잡한 화면에 금조가 그려져 있고, 여러 가지 기이한 새와 동물의 모습도 힘차고 활발하다. 또한 윤곽선의 필치는 유려하고 힘이 있으며 설색(設色)은 장중하고 우아하여 서한시대 회화의 탁월한 수준을 보여준다.

무양사(武梁祠)[도4]는 환제건화년간(桓帝健化年間)(147~180)에 건설되었다. 산동성(山東省) 가상현(嘉祥縣)에서 동남쪽으로 30리 떨어진 무택산(武宅山)에 무씨 일가의 여러 묘지가 있는데, 그 묘지 내벽에 조수(鳥獸), 수목, 인물, 거마(車馬) 등이 양각되어 있다. 그 각화의 소재는 복잡하고 변화가 많지만, 주목할 것은 동작이 생동감 있게 표현되었으면서도 난잡하지 않다는 것이다. 여기에서 한대 말기 석각화의 풍격변화를 볼 수 있다.

세 번째 부류는 금조와 기타 소재가 공동으로 회화의 주제를 형성한 것이

다. 사천성박물관(四川省博物館)에 소장되어 있는 동한(東漢)시대의 익사수렵화상전(弋射收獵畵像磚)[도5]에는 넓이가 43cm이고 높이는 42cm인 그림이 있다. 전면(榮面)의 부조는 사냥꾼이 나는 기러기를 수렵하는 상황을 묘사하였다. 그림 중에는 기러기가 세밀하게 조각되어 있다. 사냥꾼 한 사람은 곧게 서있고 한 사람은 허리를 굽혀서 각각 나는 기러기를 향해 활을 당겨 쏘기를 기다리는 자세가 진지하다. 이 화상전 도상은 한대의 사회생활 모습을 잘 보여주고 있다. 한나라 석각화에는 이런 전충법(塡充法;가득 채워 넣는 법)으로 날아가는 새를 많이 이용했는데 이것은 오직 빈 화면을 채우기 위한 것으로 작품의 완성미를 표현하기 위해서 뿐 아니라 동시에 장식 도안의 효과도 얻기 위해서였다.

이상 이러한 금조화 작품은 비록 동시대의 인물도상에 비교할 수는 없지만, 한대 예술의 특질을 보여준다는 점에서 그 의미를 찾을 수 있다.

한대 말에서 위진남북조(魏晉南北朝)까지 300여 년간의 변란으로 백성은 안락한 생활을 동경하였다. 유가의 적극적인 인세사상(人世思想)은 이미 더 이상 인심을 잡을 수 없었고, 오히려 노장사상이 대중에게 받아들여졌으며 불교는 이러한 상황을 틈타 도교 학설에 기대어 발흥하였다. 이 시기의 회화는 이러한 사회적 상황 및 도교와 불교사상의 영향을 받아서 사물에 초연한 화풍을 형성하였다. 위진 이전에는 그림은 단지 장식으로 여기거나 혹은 실용적인 공구로 여겨졌었다. 그러나 위진남북조에 이르러 그림을 논한 글이 저술되었고 점차 순수 미의 회화 관념에 대해 이해하기 시작하면서 비로소 그림을 통해 개인의 미적 감각과 서정을 표현하며, 또한 우주 만물이 모두 묘사의 대상이 될 수 있다는 것을 이해하였다. 이 때문에 이 시기는 화조화 배양의 중요 단계라고 말할 수 있으며, 이후 화조화는 인물화의 배경에서 탈피하여 점차 독립적인 부문으로 자리 잡았다. 특히 위진남북조의 회화 기법과 채색은 서역의 간접적인 영향을 받으면서 중요하고 개혁적인 변화를 보였다. 예를 들면 요철(凹凸) 채색화법과 선명하고 화려한 석청(石靑)과 석록(石綠) 등을 사용한 것이 그것이다. 양나라 때 장승요는 인도 간다라의 풍습을 채택하여 음영(陰影)의 선염(渲染)법을 중시하여 요철 꽃을 표현해

화면에 입체감을 주었는데, 이것이 중국 화법의 새로운 풍조를 여는 계기가
되었다. 이것은 후대 화조화 발전에 중대한 영향을 끼쳤다. 다만, 이 시기
화조화는 아직 그 체계상 독립적 분과를 얻지 못하였으며, 항상 장식 혹은
길조의 도상 중간에 머물러 있었다.

제 2 장
당대(唐代)(618~906)

2 당대(唐代; 618~906)

　　당대의 번창한 사회와 그 당시 채택된 진보적인 정치 · 경제 · 문화적 정책은 문예가 발달될 수 있는 길을 열어 주었다. 미술창작의 경우 제재와 내용이 확대되고 형식과 풍격이 다양화되었다. 인물화는 한(漢), 위진남북조(魏晉南北朝) 시대의 성현이나 공신, 의사, 열녀 등을 그리던 좁은 범위를 벗어나 세속적인 생활의 여러 측면을 그리는 것으로 바뀌었다. 부녀자들의 생활을 반영한 작품의 경우 과거의 절개 있는 여인이나 열녀 같은 소재는 사라지고, 기마(騎馬)나 가무(歌舞) 또는 약간의 노동 장면 등의 묘사로 대체되었다. 이들의 모습에도 변화가 일어 풍만한 살과 통통한 뺨, 특이한 의상 등 밝은 시대감각과 비교적 건강한 심미관이 나타났다. 불교사상을 보여주는 벽화에 있어서도 세속화된 표현이 나타나 어느 정도 사회생활의 모습을 간접적으로 반영하고 있다. 자연미를 재현하는 산수화와 화조화는 성당(盛唐, 713~765)경부터 시작되어 인물화와 나란히 발달하였다.

[도6] 高逸圖부분, 唐孫位, 비단에 채색, 45.2×168.7㎝ 상해박물관

　　화조화는 전대(前代)에 이미 완성된 기초를 바탕으로 하여 더욱 발전되었으며, 특히 금조(禽鳥)는 이미 단독적인 표현 소재가 되었다. 내용과 화면 구성의 표현에

많은 새로운 경향들이 나타났고, 그 당시 다른 분야 회화의 자유로운 경향에 힘입어 계속 발전하였으며 당대 회화 중 새로운 분과로서 자리 잡게 되었다. 화조화의 독립과 발달은 중국 회화의 다른 분야에 비해 비교적 늦었다. 그러나 당·송대 화조화 흥성은 산수화·인물화와 대등한 위치를 갖게 하였다. 화조화가 그렇게 흥기한 이유는 일정한 소재를 택하여 전문적으로 익혔기 때문이다. 특히 화조화가 회화의 독립된 한 분과로 자리 매김 했다는 것은 중국 회화가 정교(政敎) 작용의 수단으로 이용되던 것에서 순수 예술을 위한 표현으로 전환하였음을 의미한다.

　당대 화조화가 회화의 한 분과로 독립하게 된 원인은 두 가지로 볼 수 있다. 그 첫 번째 원인은 중앙아시아와 변경 지역에서 온 위지을승(尉遲乙僧, 7~8세기)과 강살타(康薩陀, ?)의 영향이었다. 그들은 초당(初唐)시기의 화가로 불교인물화에 능했을 뿐 아니라 화조화에도 뛰어났다. 위지을승은 독특한 요철선묘(凹凸線描)와 훈염(薰染)법을 이용하여 능통하게 그렸고, 계속하여 장승요(張僧繇, 500~550활동)의 인도 훈염화법을 거듭 제창하면서

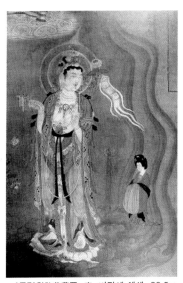

[도7]引路菩薩圖, 唐, 비단에 채색, 80.5×53.8 대영박물관

그림을 평면에서 입체적인 것으로 변화 발전시켰다. 강살타는 대상을 자세히 관찰하고 세밀하게 표현하여 꽃잎과 잎의 변화가 다양한 그림을 그렸다. 이런 종류의 화조는 당대 비석의 가장자리 장식이나 신강(新疆), 돈황(敦煌) 등지의 벽화 장식으로 그려졌다. 세밀한 장식을 특징으로 하는 당의 화조화는 옥외에 그려진 그림들과 불교화, 세속화에서 볼 수 있다. 활짝 핀 나무들, 잎사귀가 있는 덤불들, 작은 꽃들은 돈황에 있는 많은 벽화와 [명황행촉도(明皇幸蜀圖)][도8]의 풍경

[도8]傳 李昭道, 明皇幸蜀圖(軸,宋 模本), 唐, 비단에 채색, 55.9㎝×81㎝, 대북고궁박물원

에서 볼 수 있는데, 그것들은 풍부한 배경으로 가득 차 있다. 이렇게 깔끔하게 그려진 식물들과 정확하게 표현된 꽃과 새, 그리고 동물들은 당의 화조화가 장식적인 아름다움과 정확한 묘사를 추구했음을 보여준다.

당대 화조화가 회화의 한 분과로 독립하게 된 두 번째 원인은 목단화(牧丹花)의 흥기와 또한 관계가 있다. 모란이 화려함으로 명성을 얻었을 때 그 가격은 상당하여 '한 떨기 깊은 빛깔의 꽃이 열 가구 사람의 조세' 가격과 같이 높았다고 한다. 장안의 높은 사람들은 서로 먼저 모란을 사려하였는데 당시 모란은 귀하여 사람마다 쉽게 살 수 있는 가격이 아니었다. 그래서 모란 그림을 사서 감상하는 것이 한때 유행되어 모란을 잘 그리는 화가가 몇 명 나왔다. 목단(牧丹), 목필(木筆; 목련), 해당(海棠)은 당시 화조화가들이 가장 좋아하는 소재였다. 화사(畵史) 기록에 의하면 당대 화조화로 가장 뛰어난 화가는 변란(邊鸞)이었다. 변란(邊鸞)은 채색을 선명하고 농염하게 하여 새와 짐승의 여러 모습을 마치 살아있는 듯하게 그렸고, 화훼의 아름다움을 완벽하게 표현하였으며 특히 절지화를 잘 그렸다고 한다. 절지화를 그

리는 것은 화조화의 새로운 발전이었으며 이는 자연 화훼 중에서 가장 사람의 미감을 끄는 화목이었다. 중당기(中唐期)의 시인 오융(吳融)은 '절지(折枝)'라는 시에서 "처음부터 근본이 없는 것이 아닐터이지만 화공의 재주로 꺾어진 듯하다."고 하였다. 또한 백거이(百居易; 772~846)는 유명한 『화죽가(畵竹歌)』에서 "뿌리 없이도 생기가 가득하고 화가의 필치로 싹이 돋는 듯하다."고 하였다. 이런 사의적인 창작 의도는 화조화가 계속 심도있는 경지를 추구하게 하였다.

당조(唐朝)의 화조화는 그 특색에 따라 모두 3기로 나눌 수 있다. 즉 국초에서 현종(玄宗, 재위685~762) 이전을 초기, 현종 개원시부터 천보(天寶, 742~756)년간을 중기, 덕종(德宗, 재위742~805) 시기를 후기로 나눌 수 있다. 초기는 당시 사회의 오랜 혼란 때문에 사방의 이민족이 귀순하였는데, 이때 당은 회화를 나라의 권위를 선양하고 공덕을 찬양하는데 이용하여 정치와 교육의 보조 수단으로 사용하였다. 이에 화가들은 섬세하고 광택이 나는 과장된 미를 경쟁하듯 그렸고, 따라서 회화의 풍격은 육조이래 기물을 장식하는 화려한 채색을 벗어나지 못하였다.

중기에는 정치가 안정되고 백성들은 풍요로운 생활을 하였으며, 유교, 도교, 불교 등 종교가 성하고 문예가 흥성하였다. 문학 사조의 영향을 받으면서 회화는 예의와 교육의 구속에서 점차 벗어나 순수 예술의 표현 형식으로 자리를 잡았다. 화조화에서는 조광윤(刁光胤), 등창우(滕昌祐) 등이 활동하였다.

[도9]寫生畵卉圖, 刁光胤, 畵帖, 종이에 채색, 唐, 32.6㎝ × 36.2㎝, 대북고궁박물원

조광윤은 사천지방에서 오대의 화조화가 황전(黃筌, 903~965), 공숭(孔嵩, ?)의 종사(宗師)가 되었다. 그는 두 사람에게 친히 화조화의

비법을 전하였고, 그 결과 공숭은 화조화의 높은 경지에 이르렀으며, 황전은 화원이 되었다. 오대 이후 황전파의 형성은 중국 회화의 주류를 이루었으므로 중국 화조화의 시조는 마땅히 조광윤이라고 할 수 있다. 그는 지금의 섬서성(陝西省) 서안(西安), 즉 옛날 당나라 서울인 장안(張安)사람이다. 907년에 당나라가 망하자 촉(蜀)으로 피난 가 그곳에서 화업에 종사하며 30여 년 살다가 80여 살에 죽었다. 용수(龍水), 죽석(竹石), 화조(花鳥)에도 뛰어났으며 벽화를 많이 그렸는데, 이전의 도석인물 위주에서 화조를 벽화의 주제로 채택하여 그려냄으로써 화조화의 발전 범위를 더욱 확대시켰다. [사생화훼도(寫生花卉圖)][도9]는 그의 『사생화책(寫生畫冊)』중의 첫 장에 있는 그림으로 설색이 아름답다. 복숭아꽃을 향하여 한 쌍의 나비가 날아들고 잡초와 바위 사이로 복숭아나무가 서 있는 그림이다.

한편 등창우는 거위를 그리는데 특기가 있었는데, 그의 그림은 송대에까지 전해졌다. 그는 또한 절지화과(折枝花果), 매미, 참새 등을 매우 정교하게 그렸다. 등창우의 화훼는 선명하고 아름다운 색을 사용했는데 이런 경향은 황전에게 많은 영향을 끼쳤다. 조광윤과 등창우는 변란과 함께 중국의 화조화를 실용적인 목적에서 탈피하여 순수 회화로 창작해냄으로써 화조화의 품격을 높였다. 바로 이들의 노력으로 인해 화조화는 감상화로서 발돋움하여 산수화나 인물화와 어깨를 나란히 할 수 있는 지위를 획득하게 되었다.

중기의 화풍은 육조의 풍을 벗어나지 못하였으나 위·진의 화풍을 초월하였고, 당초의 외국 화가의 화풍을 받아들여 위지을승 부자의 훈염화법의 영향과 인도 간다라식 미술을 도입하면서 채색 분야에서 독특한 발전을 이루었다. 이러한 화풍은 당시의 태평성대와 영합하여 사원 벽화와 종교 신상(神像)의 제작에서 소재를 택하는 데 제한을 두지 않게 하였다. 그림 사이사이 혹은 그림 한 쪽에 금조가 노니는 모습을 묘사하였고 공작, 목단, 비둘기, 대나무, 돌, 우마 등 소재가 매우 다양하였다.

후기인 덕종 이후 국운이 날로 좋지 않아 정국은 혼란스러워졌고 호방하던 화조화의 기세는 점점 약화되었다. 화풍은 가냘프고 무성하여 곱고 아름다운 화풍으로 변하게 되었다.

당대 화조화는 도석인물화에서 그려진 산수, 소나무, 돌 따위를 독립적으로 발전시켜 하나의 화과(畵科)를 이룬 것으로, 중요한 것은 그림의 제재를 광대한 자연만물에까지 확장하였다는 것이다. 당대 미술은 산수화, 화조화, 인물화 모두 사생으로부터 나오지 않은 것이 없었다. 자연의 사생은 이미 당대 화풍의 특색이었고 화조화가 흥성하게 된 한 원인이 되었다. 국력이 강대해질 때 문화는 외부 지역으로 전파되며 동시에 외래 문명을 포용할 수 있다. 이 당시 중국의 화법과 사상은 모두 당시 인도와 아라비아의 영향을 받았다. 이런 까닭으로 당대 화조화는 이미 상당히 성숙되어 있었으며 화조화 작품은 시로써 우아하고 아름다운 풍격을 부여 받았고 화가들은 그림으로 그들의 성정(性情)을 표현하였다.

제 3 장

오대(五代)(907~960)

3 오대(五代; 907~960)

당의 정치 군사적 쇠퇴가 여러 해 동안 이어지면서 10세기 초엽 제국 영토 전역에서는 경쟁 세력들이 반세기가 넘도록 서로 패권을 다투었다. 이 시기에 다섯 왕조가 잇달아 중국 북방의 대부분을 지배했으며 제국 내의 다른 지역에서도 또 다른 열개의 왕국이 권력을 잡았다. 따라서 짧았지만 예술적으로 풍요로웠던 이 시기를 5왕조와 10왕국 시대, 즉 오대십국(五代十國)이라고 부른다.

가장 두드러진 문화예술을 창조한 지역은 모두 세 곳이다. 한 곳은 촉(蜀, 901~965)이 자리 잡은 사천(四川)인데, 이곳은 당 왕실이 난을 피해 도망한 곳이어서 당대의 전통을 많이 유지하고 있었다. 또 한 곳은 남당(南唐, 937~975)이 도읍지를 정한 강남 지방의 금릉(金陵, 오늘날의 남경)으로, 이곳에서는 매우 색다르고 고도로 세련된 왕실이 새롭고 영향력 있는 강남문화의 유형을 만들어 냈다. 그리고 나머지 한 곳은 960년 초 마침내 송(宋) 왕조의 수도가 된 변량(汴梁, 오늘날의 開封)이다. 이 세 지역은 오늘날 우리가 말하는 중심부를 형성했으며 그 주변지역의 문화는 대단히 다양하고 활력이 넘쳤다. 지나간 성당(盛唐)기에 미술과 문학은 왕실의 후원을 받아 황금시대를 구가하였다. 이후 907년 중앙 왕조가 붕괴하자 화가와 장인들은 가장 강력한 후원자를 잃었다. 그러나 지역에 기반을 둔 황실들은 제각각 자신이 하늘의 명을 받은 합법적인 통치자임을 입증하기 위해 제도뿐만 아니라 문화예술 방면에서도 당의 전통을 이어받았다는 것을 인정받으려 하였다.

오대는 중국 회화사에 있어서 중요한 의미를 갖는 시기이다. 즉 남당에서

발달된 화원제도는 북송에 그대로 받아들여져, 송대 회화 발달에 중추적인 역할을 한 어화원(御畵院)의 제도에 그 기초를 제공해 주었다. 또한, 조방(粗放)한 수묵화가 새로이 등장하였고, 화조화에 있어서 이대화풍(二大畵風)이 성립되었다. 이대화풍은 황전(黃筌), 서희(徐熙)의 화풍을 가리키는 것으로 이대 화풍의 성립은 오대에 들어서면서부터 화조화가 특별히 발달하게 된 계기가 되었다. 촉에서는 조광윤의 문하에서 황전이 나오고 등창우 및 황전의 아들인 거보(居寶), 거채(居寀)등 화조화가들이 속속 배출되어 국왕의 명에 따라 궁궐의 장벽에 학과 화죽, 꿩, 까치 등을 그리게 되었다. 오대의 황제와 귀족은 사치스런 생활을 하여 가옥과 일용기물을 모두 화려하게 장식하였고, 문인 사대부들은 정원에 꽃과 대나무를 기르고 이들에 빗대어 자신의 성정을 표현하는 화조에 관심을 두었다.

화조화가 순수한 의미의 예술 중심, 즉 감상 중심으로 그 위상을 확립한 것은 오대말(五代末)이다. 화조화는 당대(唐代)에 이미 종파를 형성하였는데 오대·송(五代·宋)에 이르러서는 더욱 고도로 발달하여 산수화 못지않게 성행하였고 많은 화가들이 출현하였다. 또한 오대의 화조화는 날로 순수 예술화되었고 내용도 환상적인 것에서 탈피해서 모두 현실 생활로부터 소재를 취했다. 따라서 화조화의 대상은 사람들이 가까이서 사육하는 매, 참새, 닭, 오리, 거위 등이었다. 그리고 벌, 나비, 원숭이, 토끼, 개 등 곤충과 동물들도 화조화의 소재가 되었다. 이들은 화목(花木), 죽석(竹石), 소과(蔬果) 등과 어울려 풍부하고 다양한 화면을 구성하였으며 정밀하고 세밀한 묘사를 가하여 당대(唐代) 소탈한 기운의 작품과는 비교할 수 없었다. 이 시기의 화법이 후대 화조화의 모범이 되었다.

1)서희(徐熙, 885~975)

남당 시대의 문인 출신인 서희는 중국 화조화단에서 한 획을 그은 인물로 독창적인 화풍을 형성하였다. 서희는 남당(南唐) 종릉인(鍾陵人)으로 대대로 남당에서 벼슬을 한 강남의 명문 출신이었으나 자신은 벼슬하지 않은 선비였다. 지조와 절개가 있고 인품이 고매한 사람으로 성격이 호방하여 얽매임

[도10]墨竹圖, 五代, 徐熙, 비단, 軸, 151.1㎝ × 99.2㎝, 상해 박물관

이 없었다 한다. 그는 누구에게도 사사(師事)한 일이 없이 혼자 노력하여 회화에 성공하였기 때문에 전대의 어떤 화가의 법도에도 구애됨이 없이 독창적인 정신을 발휘하여 화조화의 시조가 되었고, 특히 화목(花木), 금어(金魚), 나비, 매미, 소과(蔬果)를 잘 그렸다.

서희는 야일(野逸)의 체(體)라고 불릴 만큼 선묘(線描)보다도 묵과 색채의 확장과 농담을 중요시하였다. 질박하면서도 간결하고 세련된 수법으로 '수묵담채'라는 독특한 풍격을 창조한 서희의 화법에 대한 기록들을 종합해보면, 서희는 먼저 먹으로 가지와 잎, 꽃술 등을 그린 다음에 착색을 하였는데, 담채를 알맞게 하여 신기가 생겨나게 하고 의취(意趣)가 생동하게 하는 기법을 취하였다. 서희 이전의 화조화에서는 채색을 짙게 하고 농묵으로 구륵을 하여 윤곽을 그리는 화법이었으므로 서희의 이러한 독창적인 화법은 후대에 수묵담채(水墨淡彩), 몰골화법(沒骨畵法), 서체(徐體), 야일체(野逸體)라고 일컬어졌으며, 그의 화법은 고인(古人)의 경지를 초월하였다하여 '골기풍신일위고금절필(骨氣風神一爲古今絕筆)'이라는 평을 들었다. 이러한 서희의 화풍을 황전은 싫어하였는데 서희가 자작(自作)을 도화원에 보내 그 화격을 품(品)하고자 할 때 격법(格法)을 중요시 하는 황전은 "조악(粗惡)하여 격을 둘 수 없다"고 하며 물리쳤다고 한다. 또 추구하는 바도 서로 달랐는데, 야일체로 일컬어지는 서희의 화풍은 경수(輕秀)함을 숭상하고 있었고 황전의 부귀체(富貴體)는 '골기풍만(骨器豐滿)'을 숭상하였다. 황전은 용묵과 설색에서 짙은 색을 사용한데 비해 서희는 옅은 색을 사용하고 있다는 점도 다른 점이다. 바로 이러한 차이 때문에 북송 곽약허(郭若虛,

11세기 후반 활동)는 "황전은 부귀체요, 서희는 야일체이다"라고 말하였고, 이 말은 북송 초기에 유행어처럼 통용되었다.

2)황전(黃筌, 903~965)

황전의 자는 요숙(要叔)이며 사천성 성도(成都)인이다. 황휴복(黃休復, 10세기 말~11세기 초)의 『익주명화록(益州名畵錄)』에 의하면 그는 어려서부터 그림 그리기를 좋아하여 일찍 그 재능을 드러냈고 성품은 민혜(敏慧)했으며 단청에 능했다고 한다. 17세에 전촉(前蜀)에서 화원의 대조(待詔)가 되었다. 23세 때에 후촉(後蜀)의 통치자인 우지상(孟知祥)에게 인정을 받아 한림대조(翰林待詔)를 제수 받고 화원의 일을 관장하였으며 자금어대(紫金魚袋)를 하사 받는 등 명성을 날렸다. 황전의 뛰어나고 독창적인 화풍은 당시 통치자의 애호를 받아 젊은 시절부터 만년에 이르기까지 화원을 떠난 적이 없었다. 서촉(西蜀) 궁전의 벽화와 병풍은 대부분이 황전 부자의 손으로 그려졌고 그

[도11]玉堂富貴圖, 五代, 徐熙, 비단에 채색, 112.5㎝×38.3㎝, 대북고궁박물원

들의 작품은 외국에 보내는 예물로 사용되기도 하였다. 황전이 기법적 측면에서 우선 강조한 것은 대상의 충실한 사실적 표현이었으므로 형사적(形似的)인 면에 비중을 크게 두었다. 황전은 평상시에 물상(物像)에 대하여 주도면밀하게 관찰하여 꽃 한 송이, 나뭇잎 하나, 벌 한 마리, 새 한 마리의 조직 구성, 형태, 동작 등을 충분히 파악하는데 주력하였다. 그는 담묵을 사용하여 형상의 윤곽을 나타낸 후에 색을 칠하는 방법을 썼으며 용묵의 선으로 자세히 스케치하여 새 깃털 하나도 틀림이 없게 그리고, 용필로써 세밀하고

정교하게 표현하였으
며, 화려하고 명쾌하
게 채색하여 회화 대
상의 특징을 잘 표현
해 내었다. 흔히 황전
을 논할 때 풍려(豐
麗)하며 용필이 가지
런한 점을 그의 특징
으로 들고 있으나 또

[도12]寫生珍禽圖, 五代, 黃筌, 비단에 채색, 41.5cm×70cm, 북경고
궁박물원

한 가지 중요한 점은 그가 물상의 참된 형태와 구조를 파악함으로써 그림
속에 일종의 생명력을 부여할 줄 알았다는 것이다. 황전의 이러한 사실주의
사생은 등창우에게서 비롯되었다고 할 수 있다. 황전은 구륵진채(鉤勒眞彩)
의 사실주의 사생화풍을 주로 하여 화조화의 독보적인 존재가 되었다. 황전

[도13]雪竹文禽圖, 五代, 黃筌, 畵帖, 비단에 채색, 22.6cm×45.7cm, 대북고궁박물원

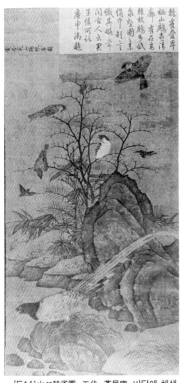

의 작품 [사생진금도(寫生珍禽圖)][도12]에는 황전의 낙관과 이 그림을 둘째아들 황거보에게 준다는 짤막한 제기(提起)가 있다. 황거보 역시 뛰어난 화가로, 이 작품은 그림 공부를 하는 아들을 위해 황전이 특별히 그려준 것이었다. 또한 다양한 새와 곤충, 여러 작은 생물을 면밀하게 사생한 것으로, 모두 정교하게 사실적으로 묘사되고 채색되었다.

이상에서 서희와 황전의 회화세계의 특징을 알아보았다. 이 둘은 몇 가지 점에서 공통점을 갖고 있다. 첫째, 그들은 사생을 통하여 사물을 관찰하는 화가였으며 사물의 살아있는 모습을 중시하여 묘사해서 사생의 기교가 정신을 전할 정도였다. 둘째, 그들은 모두 화조화를 주로 그렸고, 그 성격

[도14] 山鷓棘雀圖, 五代, 黃居寀, 비단에 채색, 軸, 99㎝×53.6㎝, 대북고궁박물원

을 강조하여 화조화를 높은 경지로 끌어올렸다. 셋째, 그들은 각각 일파의 화법을 이루었고 후대, 특히 송대의 화조화에 큰 영향을 주었다.

그러나 서희와 황전의 회화세계는 이런한 공통점보다는 여러 가지 면에서 서로 달랐다. 종합적으로 말해서, 서희의 기법은 윤곽을 그리기도 하고 또 윤곽선을 그리지 아니하고 굵고 거친 붓으로 그리기도 하였으며 농묵 혹은 담묵을 사용하여 정밀하게 혹은 조방하게 그리기도 하였다. 그래서 화면을 어떤 곳은 다만 용묵법만으로 표현하고 어떤 부분은 색으로만 두드러지게 표현하였다. 그러므로 서희가 표현한 회화 세계는 변화가 다양하고 고정적인 규율이 없는 것으로 진정한 예술은 곧 그 표현 방법이 무한한 것임을 실증해 보였다고 할 수 있다. 황전 화법의 특색은 구륵진채의 사실주의 사

생 화풍이었다.

이들의 양대 화풍은 시대의 흐름에 따라 명암을 달리하면서 변천, 발전되어 왔다. 시대가 안정되고 경제가 번창하였던 시대에는 귀족들이 애호하였던 기교적이고 화려한 황전의 화풍이 주도적 위치를 차지하였고 그의 화풍은 자연 후대의 궁정화가 또는 화원화가 등에게 영향을 주었다. 반면, 내면성의 표출을 강조하였던 서희의 화풍은 이민족의 왕조가 들어선 암울하였던 시대에 크게 유행하였으며, 사의(寫意)를 중시한 문인화가들이 뒤를 이었다.

제 4 장
송대(宋代)(960~1279)

4 송대(宋代; 960~1279)

　육조의 서(書), 당의 시(詩), 송의 화(畵)라고 일컬어질 정도로 중국 역사상 송대는 회화 부문이 뛰어났다. 곽약허(郭若虛, 11세기 중후반경 활동)의 『도화견문지(圖畵見聞誌)』에서는 송과 송 이전의 회화를 비교하고 있는데, 그의 논점을 요약해보면 대략 다음과 같다. 송대 어떤 부문의 회화적 성과는 동진과 당에 미치지 못하지만 어떤 부문의 회화적 성과는 그 보다 나은 것도 있다. 송이 진 · 당에 미치지 못하는 것은 주로 인물화이고 그 다음이 우마화(牛馬畵)인데, 소를 그리는 데 있어서는 송나라 사람들이 당나라 사람들에 비해 떨어지지 않는다. 반면에 송이 진 · 당보다 나은 것은 주로 화조화와 산수화인데, 임석(林石)이나 금어(金魚)도 이러한 류에 속한다고 할 수 있다.

[도15] 墨竹圖, 宋, 傳 文同, 비단에 수묵, 131㎝ × 105㎝

　이는 곧 송대에 이르러 사회생활을 반영하는 회화가 쇠퇴하기 시작하고 자연미를 반영하는 회화가 발달하였음을 말하는 것이다. 송대에 회화가 발전함으로써 나타난 이러한 특징은 미술이론에도 반영되어 예술취미나 심미관이 앞 시대와는 달라졌는데, 특히 문인화의 출현과 문인화론의 출현은 송대화론에 획기적인 변화를 일으켰다. 문동(文同, 1018~1099)을 시작으로 소식

[도16] 竹石圖, 宋, 蘇軾, 비단에 수묵, 28㎝×105.6㎝

(蘇軾, 1036~1101), 황정견(黃庭堅, 1045~1105), 미불(米芾, 1051~1107)의 예술심미적 취미는 원, 명, 청대의 문인화에 매우 큰 영향을 주었다. 또한 화원 중심의 궁정취향은 화조화로 집중되어 급속한 발전을 하기 시작하였다.

북송 초 황전의 화풍은 화원에서, 서희의 화풍은 재야에서 계승되어 이 두 화풍은 결국 최백(崔白)의 새로운 양식으로 융합되고 휘종 화원에서 절정을 이루게 되었다. 송이 천하를 통일하자 촉과 강남에 있던 유명한 화가들은 수도인 변경(汴京)에 불러 들여졌고 중원(中原)의 화가들과 함께 선발되어 송의 화원을 구성하였다. 이 시기 화원에는 이상주의 경향의 회화는 배제되고 궁정 취미에 합치되는 사실주의 경향이 농후하게 되어, 산수화에서는 관동(關仝), 화조화에서는 황전의 화풍이 중심을 이루었다. 한편 화원에서 배제된 이상주의적인 회화는 재야의 사대부와 승려들에 의해 이어졌고, 화원과 대립하는 양상을 보였다. 송대는 화조화가 유래 없이 발전을 이룬 시기였다. 궁전의 실내 장식이 화려해짐에 따라 화조화가 귀족 미술의 중요한 지위를 차지하게 되었고 중상류 계층의 수요와 공예장식도 화조화의 발전을 촉진하였다. 또한 뛰어난 기량을 지닌 화가가 많이 출현하였는데 문헌

기록에 보이는 화가만도 100여명에 이른다.

1. 북송(960~1126)

북송 화조화는 그 당시 회화 전반의 경향인 객관적 사실주의의 흐름을 따랐고, 자연의 모방을 추구하였으며 정밀하고 숙련된 기교 역시 일관되게 추구하였다. 그것은 북송 후반의 화조화에 큰 영향을 미쳤다. 또한 북송에 이학(理學)이 성행하면서 격물궁리(格物窮理)사상에 영향을 받아 자연 물상의 성리(性理)를 연구하려는 정신이 많아졌다. 사물의 내부를 깊이 연구하는 학문적 경향 아래에서 이미 북송 회화의 주류였던 화조화는 세밀하고 정확하게 외형을 묘사하려 했을 뿐 아니라 대상에 내재한 정신을 표현하는 것을 중요시하였다.

160여년 동안 북송 화조화 표현에서 보이는 풍격의 변화는 다음 세 단계로 나눌 수 있다. 첫째, 북송 초기부터 화원을 설립하여 후촉(後蜀)과 남당(南唐)의 화가를 망라하여 받아들였다. 화조화는 줄곧 화원의 주요 화과(畵科)가 되었고 원내에 화조화 열풍이 불었다. 이 시기의 화가는 모두 사생을 따를 것을 주장하였고 특히 채색법을 중시하였다.

둘째, 중기 때의 화조화는 형사(形寫)를 중시하였던 이전의 풍격에서 사물과 정신을 중시하는 쪽으로 바뀌었다. 이때의 문학 사상은 도가의 사상과 불가 및 노가의 순리를 취하였으며, 여기에 공맹사상(孔孟思想)이 결합하여 유교, 불교, 도교사상을 하나로 융화시켰다. 이러한 문학적 경향은 회화에도 영향을 미쳐 낡은 법에 관계없이 화가의 내적표현에 의한 필묵을 자유자재로 구사하였다. 이 시기의 유명한 화가로는 최백(崔白)이 있다.

셋째, 북송 후반 휘종 때는 사실주의적 화조화가 극치를 이루었다. 중국 역대 군왕의 회화에 대한 관심도와 화가에 대한 대우는 송대만한 때가 없었으며, 송대의 제왕 중 특히 화조화를 좋아한 북송의 휘종 황제가 제일 열성적이었다. 그는 초기 송나라 때의 화원들을 증축했을 뿐만 아니라 화제(畵題)를 공포하여 화가들을 뽑기도 하였는데, 화가들도 마치 행정직 후보생처

럼 시험을 치르도록 했다. 그 때 출제된 문제들은 고사시(古事詩)들을 인용한 것들이었다. 이는 북송 말 회화의 특징인 사대부 화가들의 영향을 받은 것이었다.

1)최백(崔白, 1050~1080활동)

최백은 괴벽한 천재 화가로 일상사(日常事)에는 무능했지만 회화 기교가 뛰어나 칭송을 받게 되었고, 신종(神宗)은 그에게 자신의 명령으로 그림 그리는 일을 제외하고는 어떤 임무나 의무도 없는 화원 내의 한 직위를 주었다. 그는 밑그림도 그리지 않고 붓으로 직접 비단에 그렸으며, 긴 선은 자 없이도 그릴 수 있을 정도였고 재능이 뛰어나 동시대를 압도하였다.

그의 작품 [쌍희도(雙喜圖)][도17]는 까치(鵲)와 행복(喜)이 발음이 비슷한 것을 이용해 까치 두 마리를 그리고 행복이 갑절로 찾아오라는 뜻으로 제목을 단 것이다. 그러므로 이 그림은 경축, 미래에 대한 기원, 기타 선의(善意)의 축원을 나타낸 적절한 회화

[도17]雙喜圖, 宋, 崔白, 비단에 채색, 軸, 193㎝×103.4㎝, 대북고궁박물원

[도18]寒雀圖 部分, 崔白, 비단에 수묵, 193㎝ × 103.4㎝, 대북고궁박물원

적 비유이다. 황실을 위해, 추측하건대 다른 후원자들을 위해 그린 화조화들은 동음이의(同音異意)와 어휘 개념의 호환성을 이용한 시각적, 언어적 은유로 읽히고 이해되며, 제목이 붙여지는 수가 많았다.

　한가롭게 까치를 올려다보고 있는 무심한 산토끼를 보며 조롱하듯이 재잘거리는 최백의 두 마리 까치 그림은 연대가 올라가는 회화와 구도 면에서 관련이 있음을 볼 수 있다 ([도14], [산자극작도]참조). 두 시대의 작품을 비교하면 사진과 활동사진의 차이를 보는 듯하다. 마치 정지된 형상이던 것이 살아 움직이게 되는 것 같다. 황금빛 가을바람이 세상의 이 작은 구석까지 불어와 이곳을 생동감과 소리로 가득 메웠다. 위에 있는 까치들이 산 토끼를 내려다보며 깍깍거리고, 그 중 한 마리가 공중에서 원을 그리며 재빨리 날자 풀잎은 미풍에 쓸리고 나뭇가지도 바람결에 춤을 춘다. 이런 움직임들은 차분한 산토끼와 발랄한 까치를 시선으로 연결시킴으로써 균형을 이룬다. 초기의 대가들처럼 최백은 소재들을 사실적으로 그렸지만, 산수화의 대가처럼 비탈진 언덕들을 간략하고 대범하게 처리하기도 하면서 마치 안무가처럼 화면의 구도를 연출하고 있다. 최백의 구성에서 정적인 산토끼의 모습은 그야말로 폭풍의 눈처럼 이 그림의 핵심이라고 할 수 있다. 그 주변엔

가을의 힘이 소용돌이치지만, 산토끼는 미동도 않고 조용하기만 하다. 이러한 정적인 성격은 송대 화가들이 흔히 추구하던 것이다. 그러나 그림에 표현된 눈에 보이는 운동감은 이 시기전의 중국 회화에서는 거의 찾아볼 수 없었다. 한편 이 작품에서 주목할 만한 것은 서명과 함께 1061년이라는 연대가 표기 되어있는 것인데 연대가 적힌 작품으로는 가장 오래된 것이며, 운동감의 표현이 보편화하기 시작한 대략의 시기를 추측해 볼 수 있는 중요한 자료라고 볼 수 있다.

고목사이에 참새를 그린 [한작도(寒雀圖)][도18]는 자태가 다양하고 활발하여 매우 생기있다. 최백의 화조화는 형상이 생동하고 자연스러우며 꾸밈이 없다. 그는 움직이는 화조의 정취를 그리는데 아주 능하며 필법이 비교적 호방하다. 최백이 그린 참새는 황전파의 특징이 없고 자신의 풍격을 창조해 냄으로써 중채로 그린 것 보다 뛰어나다. 최백의 출현은 화원에서 100년간 유행되어 오던 황전 화풍을 벗어나 화조화 표현 영역의 확대와 예술기교의 진보를 의미한다. 그리고 독특한 풍격을 지닌 송나라 화풍이 성숙한

[도19] 瑞鶴圖, 北宋, 徽宗, 비단에 채색, 51㎝×138,2㎝, 요녕성박물관

단계로 들어섰다는 것을 보여준다.

2) 휘종(徽宗:趙佶, 1082~1135)

휘종은 신종의 열한 번째 아들이었다. 실제로 그가 황제가 될 가망은 전혀 없었으므로 그는 자신의 인생, 문학, 미술, 도가사상에 자유롭게 심취하며 살 수 있었다. 그의 집안은 학식 높은 가문이었으며 앞에서도 언급했듯이 수도 변량의 궁궐은 나라에서 가장 재능 있는 사람들이 모두 한번쯤은 드나드는 곳이었다. 휘종과 그의 제국 모두에 불행하게도, 그는 모든 역경을 헤치고 권좌를 이어받아, 18세의 나

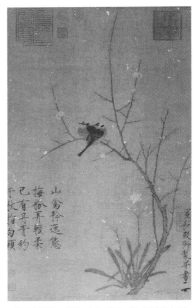

[도20] 蠟梅山禽圖, 北宋, 徽宗, 軸, 비단에 농채, 83.3㎝×53.3㎝, 대북고궁박물원

이에 황제로 등극했다. 휘종은 자신이 하고 싶지 않은 임무에 대해서는 준비도 능력도 관심도 전혀 없었던 탓으로, 나라는 무너지기 직전까지 몰리고, 온갖 부패와 직권 남용이 만연했으며 급기야는 여진족의 금나라에 중국 영토의 절반을 빼앗겼다. 휘종은 44세 때 금나라 군사에게 잡혀, 8년 후 북방의 초원지대에서 포로로 죽었다.

휘종은 어렸을 때 이위(李瑋, 1050~1090)와 왕선(王詵, 약1048~1103)에게서 그림을 배웠고, 뜻밖에 황제가 되었을 때 그가 관심을 둔 곳은 아는 바가 전혀 없는 나라 일이 아니라 아는 것이 많았던 회화 분야였다. 휘종이 등극하기 이전까지, 궁정에서 일하던 화가들은 아직 완전히 확립되지 않은 화원에 속해 있었다. 이와 같은 화원 체제는 오대의 주요 왕조였던 사천의 촉과 남경의 남당이 해온 관행이었다. 또한 송의 태조는 의도적으로 이러한 체제를 새로운 수도에 재건하고자 했다. 정복당했거나 항복한 모든 나라의 탁월한 궁정화가들은 변량에 불려와, 그곳에서 새로운 송대 화원 전통의 기

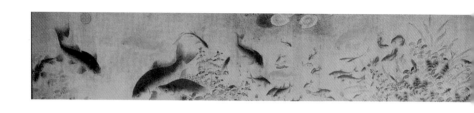

반을 이루었다. 휘종은 당시 화원 체제를 쇄신하여 체계를 바로잡고 기반을 마련했으며, 회화분야를 다른 기술 공예 분야보다 더 높은 차원으로 발전시켜 서예나 시와 같은 예술에 뒤지지 않을 정도로 키우려는 정책을 세웠다. 휘종 자신이 재능 있는 화가요 서예가이자 시인으로서 몸소 모범을 보였다.

휘종은 회화에 대해 세 가지 사항을 요구했다. 첫째로 자연에 대한 세밀하고 직접적인 관찰에 근거를 둔 사실주의를 꼽았다. 황제 자신이 작은 새, 꽃, 바위 등을 세밀하게 관찰하여 사실적으로 묘사한 그림들은 이러한 요구를 보여주는 것으로 송대 말기 화원에 전수되었다.

두 번째로 휘종은 과거의 우수한 회화 전통을 체계적으로 연구할 것을 강조했다. 궁정에서 소장한 서화작품들은 그 어느 때보다 수적으로 많았고, 그러한 소장품 목록인 『선화화보(宣和畵譜)』는 회화영역의 규범화 과정을 구체적으로 보여주는 주요 문헌이다. 휘종이 세 번째로 요구한 것은 회화에서 시의(詩意)를 획득하는 것이었다. 예를 들어 화원시험에서 화제(畵題)로 당시(唐詩)를 내는 일도 많았다. 시·서·화를 한 작품에 결합하는 것을 처음으로 보급한 사람이 황제 자신이기도 했다. 삼절(三絶)이라고 하는 이러한 융합은 후대의 문인화가들이 선호하는 양식이 되었다.

휘종의 [서학도(瑞鶴圖)][도19]는 무엇보다도 그의 자비로운 치세(治世)를 자연 현상의 관찰과 묘사로써 입증하는 길상도로 기능한 것이라고 생각해 볼 때, 이 그림을 시의(詩意)에 완전히 부합하는 실례로 볼 수는 없다. 그럼에도 불구하고 이 그림의 우아함과 서예적인 아름다움에는 시적 정취가 느껴진다. 또한 이전에는 보지 못한 새로운 회화 개념을 보여주는 작품인 것은 사실이다. 실제로 휘종의 작품은 모두 이전의 전통과 사실적인 관찰, 시

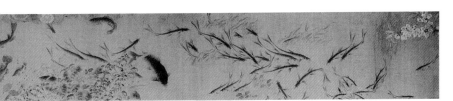

[도21]落花游魚圖, 宋, 劉寀, 비단에 채색, 卷, 26.4㎝×252.2㎝, 세인트루이스 미술관(St. Louis Art Museum)

적 이상에 뿌리를 둔 고전적인 아름다움을 내포하고 있으며, 이 모두는 다 함께 휘종 치세의 예술적 이미지를 구성한다.

3) 유채(劉寀, ?~1123)

유채는 죽은 생선이 아닌 물속에서 헤엄치는 생동감 있는 물고기를 묘사할 수 있는 화가로 알려졌으며, 어룡화(魚龍畵)분야를 선도해 나갔다.

유채가 그린 [낙화유어도(落花游魚圖)][도21]는 마치 교양곡과 같다. 화가는 물고기들이 헤엄치고 쏜살같이 돌진하거나 물에 몸을 내맡긴 채 떠다니고 떼지어 몰려다니는 모습을 갖가지 방법으로 표현함으로써 마치 리듬과 동작의 소리 없는 교향곡과도 같은 효과를 내고 있다. 이 그림은 꽃이 활짝 핀 복숭아나무 가지가 물에 살짝 닿아 있는데서 시작된다. 전설에 나오는 도화원(桃畵源)으로 가는 길목처럼 시간이 정지된 세상으로 막 들어가는 순간임을 알려주는 것이다. 한 떼의 가냘픈 물고기들이 물에 떨어진 분홍색 꽃잎을 놓고 다투다 물고기 한 마리가 꽃잎을 물고 재빨리 헤엄쳐 도망가자 다른 물고기들이 맴돌다가 쏜살같이 그 뒤를 쫓는다. 아래쪽으로 진흙에서 자라는 물풀들이 보이고 새우같은 갑각류가 여기저기 보인다. 그 다음에 보이는 울창한 수초의 안식처는 주변에 있는 커다란 물고기의 번식지이다. 막 부화한 어린 물고기 떼가 보이고, 그 위 수면에는 납작하고 화사한 초록색 수련이 떠 있다. 마지막 부분에는 수초의 정원이 중심에 있어서 수묵의 미묘한 색조와 담녹색, 황갈색이 어우러져 절묘한 아름다움을 자아낸다. 여기서 갑자기 화려한 주황빛 금붕어 한 마리가 나타나고, 뒤이어 비취색 잎들과 금붕어가 더 보인다. 이제 이 수중 세계의 중요한 존재들이 모습을 드러

낼 차례가 되었다. 작은 물고기들에게는 거대하게 보일 잉어들은 우리 눈에 이들 왕국의 왕으로 비친다.

도교 사상가 장자와 그의 벗 혜시(惠施)는 같이 물고기를 관찰하다가 사람들로 하여금 깊이 생각하게 하는 철학적 논리가 담긴 내용에 대해 서로 이야기를 나누었다. 이들은 물속 깊은 곳에서 세상사의 모든 기억을 잃어버림으로써 얻어진 '물고기의 기쁨(魚之樂)'을 말하면서 중국인들이 주로 생각하는 물고기의 상징적 의미를 제시해주었다. 그러한 기쁨은 바쁜 관리들로선 간절히 바라기만 할 뿐 쉽게 이룰 수 없는 이상 왕국의 꿈이었다. 이전에는 이러한 꿈을 시각적으로 표현한 것이 없었기 때문에 유채의 작품이 나오자 곧바로 인기 있는 회화의 주제가 되었다.

2. 남송(1127~1279)

남송의 첫 번째 황제인 고종(高宗, 재위:1127~1162)은 쇠퇴해 가는 국운을 일으키려는 중흥정책을 폈으며 항주의 교외에 화원을 다시 일으켰다. 남송 시대는 중국 역사상 화원의 전성기라고 할 수 있다. 당시 화원내의 화조화풍은 화려하고 세밀하며 깔끔하게 그리는 것에서 크게 벗어나지 못했다. 이 때 화원 밖의 화가들은 사군자로써 자신의 감정을 화법에 상관없이 표현했다. 그들은 이런 종류의 그림을 그려 자신의 감정이나 의사를 전달했던 것이다. 대표적인 작가로 왕정균(王庭筠, 12세기)이 있다. 가장 유행한 형태는 뒷면에 몇 줄을 적어 넣을 수 있는 선면화(扇面畵)나 화첩 그림이었다. 이러한 소형 그림들은 특히 남송회화의 전반적인 특징인 고도로 치밀하고 농축된 구도에 적합했다.

남송의 화조화는 화가들이 대부분 산수화와 화조화를 동시에 그렸기 때문에 원체(院體) 산수화의 영향을 많이 받았다. 따라서 서희 화풍보다는 황전의 화풍이 주도적 위치를 다시 점하게 되었다. 여백을 적게 하고 자연의 원색을 살리되 선묘보다는 몰골법을 취하여 더욱 화려하고 사실적인 남송 원체화풍을 이루었다.

화법에서는 대개 영종(寧宗, 재위;1196~1223)시기를 경계로 하여 구분된다. 이 시기 이전까지는 정밀한 운필과 색채를 유지하고 있었다. 작고 정교한 화폭에 제재들을 치밀하게 배치한 화면은 한 편의 작은 서정문(抒情文) 혹은 즉흥시 같은 느낌을 갖게 한다. 이후로는 화법이 날로 단순하고 거칠어져 화조 윤곽을 묘사하는 운필에서 과거의 깔끔하고 가는 선을 버리고 거칠고 자유분방한 굵은 선을 취하였다. 색은 진채(眞彩)에서 담채(淡彩)로 변하여 수묵과 융화성을 강조하였다. 대상이 가진 독특한 특징을 구하고 조형을 간단히 하였으며 필묵이 고아하고 힘차 소소(蕭疎)한 경지를 창출해 내었다. 이 화법을 제일 먼저 수립한 화가는 마원(馬遠), 마린(馬麟) 부자였다. 그들은 화조화에 새로운 풍격을 창립했을 뿐만 아니라 제재 유용 형식에서도 이전의 고유한 울타리를 벗어나서 화조, 인물, 산수를 혼합하는 등 화조화의 영역을 넓혀 나갔다.

남송 말에 이르러 불교의 선종(禪宗)이 성행하자 화조화도 이의 영향을 받아 상형(常形)보다 상리(常理)를 추구하게 되었으며, 이에 따라 사실적 화풍이 아닌 서희의 야일한 화풍이 다시 유행하였다. 남송 시기에 필묵정취를 추구하고 깊은 경지의 화조화를 창조하여 최고봉에 오른 이는 양해(梁楷)와 목계(牧谿)였다. 이들은 인물, 화조, 산수에 모두 능했고 필묵과 조형과 구도를 간단히 했을 뿐 아니라 심지어 색채를 완전히 버리고 순전히 수묵만을 사용하기도 하였다. 북송의 묵화, 묵죽과 묵매의 부흥은 남송에 이미 광범위하게 유행하였다. 그들이 자유롭게 그린 수묵 중에는 무한한 선문설법(禪門說法)의 선기(禪機)를 포함한 그림이 있으며 이 화법은 이후에 원·명 수묵 화조화파의 유래가 되었다.

이 남송 화조화는 여전히 화원을 중심으로 하여 발전하였으며 고종(高宗) 이후부터는 산수화, 인물화 등과 함께 화풍에 있어 다음과 같은 뚜렷한 변화가 나타났다. 첫째, 화폭이 축소되고 단선선면(團扇扇面)과 서화첩이 유행하였으며, 둘째, 구도와 제재를 취사선택하여 간결해졌다. 특히 절지 화조화가 그러하다. 셋째, 색채와 수묵이 날로 조화로워 졌고 넷째, 명제(命題)의 경지가 점차 시의화(詩意畵)로 향했다.

송대의 화조화는 두가지 경향이 나타났다. 즉 화원의 그림 또는 화원화 계통에 속하는 그림과 사대부 또는 문인 고사의 그림이다. 이 두 경향은 원래 송대 이전부터 있었던 것인데, 송대에 이르러 그 구별이 더욱 분명해졌다. 이런 경향은 사실주의와 이상주의로 대변될 수 있는데, 사실주의는 육조(六朝), 당(唐) 이래의 정통적인 묘사법에 의해 정밀한 묘사와 관조(觀照)적 태도를 기반으로 하고 있으며, 이상주의는 자연의 것을 그대로 묘사하기보다는 화가의 흉중에 있는 생각이나 심중(心中)에 반영된 성정(性情)을 가능한 생기 있게 표현하는 것으로 자연히 개성적 표현으로 나타났다. 다만 이 때 그려지는 대상은 종종 간략화되었지만 이러한 표현 기법은 조방(粗放)한 수묵화와 결합하여 큰 변화를 가져왔다.

1) 왕정균(王庭筠, 12세기)

왕정균은 산서성 하동(河東) 사람으로 황화산(黃華山) 밑에 살았기 때문에 호를 황화산인(黃華山人)이라 하였으며 자를 자단(子端)이라 했다. 미불의 생질로서 금나라(金, 1161~1189)연간에 진사에 합격하였다. 시·화에 능하였고 산수화도 잘 그렸는데, 특히 고목나무와 죽석(竹石)등을 잘 그렸다. [유죽고사도(幽竹枯槎圖)][도22]는 고목나무와 대나무를 섞어 그려 대나무의 절개와 고목의 창연(蒼然)함을 표현한 작품으로, 수묵의 농담 처리가 잘 되어 문기(文氣)가 대단히 높은 작품이다.

탕후(湯垕)라고 하는 14세기 화론가가 쓴 것을 보면 다음과 같다.

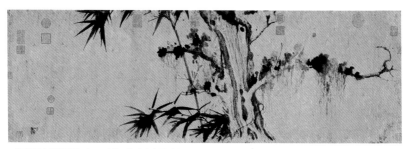

[도22]幽竹枯槎圖, 金, 王庭筠, 종이에 수묵, 軸, 38.3㎝×115.2㎝, 일본 개인소장

"사대부(士大夫)는 유희(遊戱)의 한 방식으로서 그림에 임한다. 흔히 그가 그려낸 상(像)들은 닥치는 대로의 붓 밑에서 새로운 형태를 띠며, 이로써 장면이 풍부하고 생생하게 나타난다. 왕정균은 문인과 서예가로서 활약을 하고도 힘이 넘쳐흘러 '묵희(墨戱)'에 전심전념했다. ······ 이 [유죽고사도]는 실질적으로는 단순하지만, 그 생각에 있어서는 고대적이다. ······ 그에게 있어서 단지 순간의 유쾌함을 맛보기 위한 한 수단이었던 것이 약 천년을 거쳐 전해지고, 그리하여 그 찢어진 비단과 누더기 종이를 보는 만인은 그것을 아끼고 숭앙하여 경탄에 차서 바라보아야만 하게끔 되었다. 그는 진실로 일가(一家)를 이룬 사람이라고 할 수 있다."

다시 말하면 '마치 그가 바로 그 장소에 있는 것처럼'이거나 그렇지 않으면 '마치 그 사물 자체를 보듯이' 느끼는 것이 아니라, '마치 그 사람을 직접 마주 대하듯이' 느낀다는 것이다. 대나무나 산수가 아니라 그 화가의 마음이 이 그림의 진정한 주제인 것이다.

2) 이적(李迪, 약 1100~1197)

이적은 지금의 하남성 맹현(孟縣) 사람으로 효종·광종·영종 연간(1163~1224)에 세 황제를 섬겼으며, 그 시대회화의 대표적인 인물이었다. 주로 화조화와 대나무그림, 돌그림을 잘 그렸고 간혹 산수화 소경(小景)도 잘 그렸다.

[설수한금도(雪樹寒禽圖)][도23]는 극도로 치밀하고 농축된 구성을 보여준다. 송대 궁정회화에서 흔히 볼 수 있는 입체감을 살려 그린 나무줄기와 가지, 그리고 실물처럼 정밀하게 그린 새는 서양회화와 흡사하며, 이러한 과학적인 정확성에 도달한 듯한 사실주의적 기법은 모두 휘종과 그의 개혁이 남긴 유산이다.

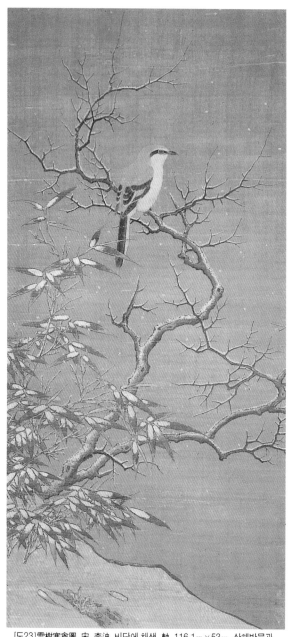

[도23]雪樹寒禽圖, 宋, 李迪, 비단에 채색, 軸, 116.1㎝×53㎝, 상해박물관

3) 범안인(范安仁, 13세기)

범안인은 절강서 전당(錢塘)사람으로 남송연간에 화원의 대조를 하였다. 그는 물고기와 꽃그림을 잘 그렸는데, 이 [어조도(魚藻圖)][도 24]는 부조(浮藻) 사이에서 노니는 고기떼들의 유연성을 아주 잘 표현하였다.

4) 마원(馬遠, 1150~1225)

마원은 자를 요부(遙父), 호를 흠산(欽山)이라 하였으며 본래 산서성 영제(永濟) 사람이었으나 그가 자란 곳은 절강성 항주(杭州)이다. 증조부로부터 아들 마린에 이르기까지 5대에 걸쳐서 화원을 배출한 집안에서 자랐으므로 그 역시 광종·영종 연간(1190~1224) 때 화원의 대조를 지냈다. 산수화를 잘 그렸는데 이당의 화법을 배워 독창적인 화풍을 이루었다. 그의 필법은 엄하고 정결하며, 설색은 청윤(淸潤)하다. 산석의 준법은 대부벽준(大斧劈

[도25]梅石溪鳧圖, 南宋, 馬遠, 絹本, 27.6㎝×28.6㎝, 대북고궁박물원

嫩)으로 하고 그림의 구도를 좌편 구석에서 잡았기 때문에 사람들이 마변각 (馬邊角) 또는 마일각(馬一角)이라 불렀다. 이당(李唐), 유송년(劉松年), 하규 (夏珪)와 함께 남송 4대가라 일컬어졌다. 대표작 [매석계부도(梅石溪鳧 圖)][도25]는 들오리가 한적한 골짜기에서 활발하고 자유롭게 쫓아다니는 정경을 그린 것이다. 들오리가 헤엄치며 다니니 고요한 수면은 파문이 일고 암석가의 매화가지는 옆으로 빠져나왔다. 한 폭의 아름다운 화조화로 산수 와 화조를 교묘하게 결합시켜 삭제할 것은 삭제하고 꽃과 새를 섬세하게 그 렸다.

5) 양해(梁楷, 12세기후반~13세기초반)

양해는 지금의 산동성 동평(東平)사람으로, 영종(寧宗) 가태(嘉泰)연간에 대조가 되었는데, 후에 화원의 규정이 까다로와 자유로이 행동하면서 그림을 그릴 수가 없어서 금대(金帶)를 벽에 걸어 놓고 도망을 갔다. 술을 좋아하고 스스로 즐거워하는 낙천가이다. 도석인물화와 불화, 귀신그림 등을 잘 그렸는데 처음 가사고(賈師古)에게 그림을 배워 차츰 일가를 이루었다. 일종의 몰골화법인 감필법(減筆法)으로 자유분방하게 그림을 그렸는데 화면에서도 기운이 생동한다.

[발묵선인도(潑墨仙人圖)][도28]는 굵은 붓에 듬뿍 먹을 묻혀서 선인(仙人)이 배를 내보이게 옷을 걸친 모습을 그린것으로, 온전히 발묵의 농담에 의하여 그려진 그림이다. 화면에 '양해'라는 낙관이 있고, 청 건륭황제의 수장 어인이 있다.

양해가 상상으로 그린 초상화 [이백행음도(李白行吟圖)][도29]에서 시인 이백은 고개를 들고 시를 읊조리며 걸어가고 있다. 믿을 수 없을 만큼 단순한 선묘에 의해 그 시인의 유유자적함이 솜씨 있게 포착되어 있다. 옷의 긴 선은 여기(餘技)로 그린 화가들의 양식인 설명적이지 않은 필법에 속하며, 그 선들의 자유롭고 여유있는 분위기는 그 선들이 윤곽 짓고 있는 구조와는

[도26]秋柳雙鴉圖, 南宋, 梁楷, 비단에 담채, 24.7㎝×25.7㎝, 고궁박물원

[도27]疏柳寒鴉圖, 南宋, 梁楷, 비단에 수묵, 22.4㎝×24.2㎝, 고궁박물원

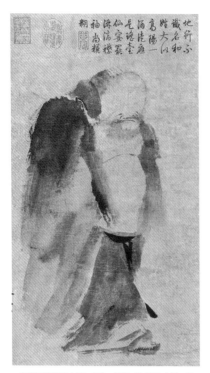
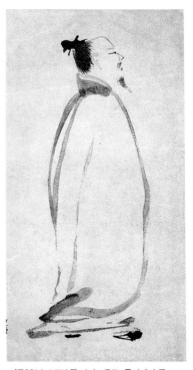

[도28] 潑墨仙人圖, 南宋, 梁楷, 종이에 수묵, 畵帖, 48.7cm×27.7cm, 대북고궁박물원

[도29] 李白行吟圖, 南宋, 梁楷, 종이에 수묵, 가로31cm×위가 잘림, 도쿄 문화재보호위원회

하등 관계가 없고, 오히려 외관상으로는 고요하지만 내적 활력으로 가득 차 있는 인물의 모습 전체에 기여하고 있다. 목계처럼 양해도 화합하기 어려운 두 경향의 규준에 답하고 있다. 다시 말하면, 주제는 실감나게 그려지고 적합하게 특성이 부여되어야 한다고 요구하는 화원 규준과, 그림의 의미란 그 형식적인 특성들과는 분리될 수 없으며, 따라서 작품을 구성하는 붓질들은 그 나름으로 의미심장해야만 한다는 그림을 여기로 생각한 화가들의 규준을 다 같이 만족시켜 주는 것이다.

6) 목계(牧谿, ?~1281)

목계는 촉(蜀; 지금의 四川) 출신으로 법상(法常)이라고도 한다. 양해와

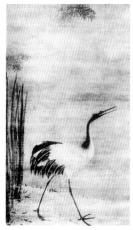

[도30]觀音 · 鶴 · 猿, 宋, 牧谿, 비단에 수묵, 觀音: 172.4cm×98.8cm, 鶴 · 猿: 각각 173.9cm×98.8cm, 일본 도쿄 다이토쿠지(大德寺)

같이 직업화가였던 것으로 추측되며, 그의 화력은 잘 알려져 있지 않다. 그는 특이하게도 중국인들보다는 일본인들에게 관심과 존경을 받는 화가이다. 그는 용, 호랑이, 원숭이, 학, 새, 산수, 수석인물화 등을 즐겨 그렸으며 필법은 묵적(墨積)과 음양화법(陰陽畵法)으로 그리며 선을 중요시 하지 않는 몰골화법이다. 동양화에서 이와 같은 그림을 일품화(逸品畵)라고 한다.

[관음(觀音), 학(鶴), 원(猿)][도30]은 스스로 '촉승(蜀僧)'이라고 서명한 선화가 목계의 작품으로, 목계는 양해와 함께 가장 명쾌한 형식을 그린 송대 말기의 불교 묵화를 대표한다.

그의 [백의관음도(白衣觀音圖)]는 세 폭짜리 작품 [관음, 학, 원]의 중앙에 위치한 그림이다. 오른쪽에는 노송의 가지 위에 앉아 있는 원숭이 어미와 그 새끼를, 왼쪽에는 안개 낀 대나무 숲에서 큰소리를 내며 나오는 두루미를 그렸는데, 이것은 한가운데에 그린 지극한 자비를 나타내는 관음에게로 확장된 시각적 차원과 신비한 영적 반향을 일으키도록 의도한 것으로 생각된다. 원숭이는 인간의 삶과 어리석음을 나타내고, 두루미는 장수 혹은 심지어 불멸을 뜻하는 전통적인 상징물로서, 구세주이자 부활의 희망을 상징하는 영적 도상과 적절히 평형을 이루고 있는 것 같다. 어쨌든, 이 그림에서

평범하다고 볼 수 없는 것은 낯설은 형상을 그린 목계의 방식이다. 어미 원숭이는 보통 상황에서는 거의 볼 수 없는 식으로 우리를 똑바로 쳐다보면서, 역시 우리를 응시하고 있는 새끼를 꼭 껴안고 있다. 이것은 놀라운 대결의 분위기를 자아내며 불안한 느낌을 일으킨다. 도대체 성자인 관음 옆의 높은 나무 위에 앉아 있는 두 마리 원숭이의 눈을 들여다보며 우리는 무엇을 생각해야 하는가? 아무런 움직임도 없이 조용한 원숭이들에게 정면으로 대항하기라고 하듯이, 두루미는 놀랄 만큼 인간과 비슷한 소리로 울면서 머리를 꼿꼿이 들고 부리를 벌린 채 대나무숲 속을 시끄럽게 걷고 있다.

[도31]叭叭鳥圖, 宋, 牧鷄, 종이에 수묵, 78cm×38cm

흰 옷을 입고 전설적인 바닷가의 동굴에 앉아 명상하는 관음 양쪽에 있는 이 두 그림은, 관음으로 상징되는 무한한 자비의 의미를 전달하고 있는 듯하다. 안개 낀 대나무 숲에서 나오는 두루미의 울음소리나 높은 나무에서 들리는 원숭이의 날카로운 소리처럼 실재하지만 만질 수는 없으며 신비스럽지만 모든 인간들에게 베풀어지는 것이라는, 곧 자비의 메시지를 전해주고 있는 것이다.

여하튼 송대 말기의 작품들은 왕실 안팎 모두에서 성스럽고 영적인 것들의 이미지로 가득 차 있다. 이러한 현상은 송 왕조가 결국 몽고에 의해 멸망으로 치달아가자 많은 사람들은 자신이 살고 있는 물질적인 인간 세

상은 오래 지속될 수 없다는 사실을 깨닫게 되어 그림에도 자연스럽게 반영한 것이라 할 수 있다.

제 5 장
원대(元代)(1280~1368)

5. 원대(元代; 1280~1368)

　　유목민족인 몽고족의 중국 통치는 세조 쿠빌라이(1215~1294)가 1271년에 원(元)이라는 국호를 채택함으로써 정식으로 시작되었다. 그렇지만 그 이전에 이미 쿠빌라이의 할아버지인 징기스칸(1167~1227)이 다른 외족에 의해 지배되어 오던 북쪽 중국을 단계적으로 정복하였다. 즉 1205~1209년 사이에는 탕무트족의 서하(西夏)를 정복하고 다시 1211~1215년 사이에는 여진족(女眞族)의 금(金)을 정복하였다. 그리고 1276년에는 그의 손자 쿠빌라이에 의해 남송의 수도 항주(杭州; 당시의 臨安)가 함락되었고, 1279년에는 송 황실이 완전히 망했다. 몽고족은 금을 정복한 이후 거란 황실의 후손인 야율초재(1190~1244)와 같은 중국식 행정에 밝은 인재를 등용하여 차츰 중국식 통치방법을 채택하였으며 쿠빌라이 자신은 유교적 이념을 토대로 전통적인 중국황제의 역할을 하려고 상당한 노력을 기울였다.

　　그러나 지배계급인 몽고족과 피지배계급인 한족과의 사이에는 필연적으로 많은 갈등이 있었다. 당대(唐代)와 송대(宋代)에 지식인들의 등용문이었던 과거제도가 북쪽 중국에서는 1237년에, 남쪽에서는 1274년에 폐지되었다가 1315년에 다시 실시되었으나 남인(南人)으로 불린 양자강 이남의 중국인들은 계속 여러 가지 형태로 차별대우를 받아 사실상 많은 지식인들이 사회참여를 단념하고 후학(後學)지도, 글쓰기, 의술 또는 점술(占術)로 생계를 유지하며 은둔생활을 하였다. 원(元) 사대가를 비롯한 많은 문인화가들은 이와 같은 거사(居士) 또는 처사(處士)들이었다. 그들은 불변의 지조(志操), 불굴의 정신을 상징하는 세한삼우(歲寒三友)·고목죽석(枯木竹石)·묵죽(墨竹)·묵매(墨梅) 등을 통하여 지배자들에 대한 무언의 저항을 표현하였다.

　　중국의 회화는 원대에 이르러 매우 큰 변화가 일어났다. 제재의 내용에서

볼 때, 사회생활을 반영하는 인물화가 급격히 쇠퇴하고 이에 대신해서 자연미를 묘사하는 산수화와 화조화가 발달했다. 원대회화의 이러한 변화는 문인화가 오랫동안 발전, 변화됨으로써 나타난 것이다.

원대의 화조화는 문인화적인 취향으로 발전하였다. 송대 화원의 공필중채법(工筆重彩法)에 의한 화려하고 세밀한 화풍이 거의 사라지고 문인화가의 수묵사의화와 묵매화, 묵죽화가 유행하여 화조화 분야의 큰 변화를 보여준다. 이런 화풍은 대부분 수묵으로만 그린다는 점과 이론적으로는 서예의 필력을 거의 그대로 적용한다는 점에서 특히 문인들에게 쉽게 받아들여지기도 하였다. 또한 많은 문인화가 대부분 제관을 하였는데, 단순히 이름만을 쓴 것이 아니라 제시(題詩)나 발문(跋文)도 썼다.

이 당시 화조화 화가는 모두 비전문적인 문사였기 때문에 작품은 송대 회화의 정미한 모습은 없어지고 기교를 중시하지 않는 필묵으로 질박한 청신함을 드러냈으며 또한 야일한 특징이 있었다. 화법 상 산수와 인물을 배합하였고, 성질은 의고(擬古)와 창신(創新) 두 부분으로 나누어졌다.

원대화단의 중심적인 화풍은 복고적 경향을 띠었다. 몽고족의 지배를 받던 한족 문인화가들은 직업 화가들이 발전시킨 남송시기 화법을 벗어나 더 이전으로 거슬러 올라가 고대 화법을 새롭게 가미하였다. 원대 초기에 활동한 전선과 조맹부는 이전의 화법을 이용하여 새롭게 그렸는데 이후 많은 한족 문인화가들의 호응을 받아 원대 회화를 복고풍으로 물들게 하였다. 특히 조맹부는 그림에서 고의(古意)를 살리는 것이 가장 중요하다고 화론으로 주장하여 밝혀 후학들에게 크게 영향을 끼쳤으며 원대 이후 명ㆍ청대까지 회화를 복고적 분위기로 유도한 장본인이기도 하다.

원대 화단에는 북송화풍을 추구하는 복고주의적인 경향이 강했기 때문에 서희의 화조화풍보다 명확한 구륵선을 중시하는 황전의 화풍이 성행했다. 원대의 화조화에 나타나고 있는 가장 큰 특색은 남송 원체화의 양식이 무명의 재야 화조화가들 사이에서 계승되고 있었다는 점이다. 원대의 재야 화조화가들의 작품은 화면 결구의 통일성이 파괴되어 있고 표현된 경물도 정돈되어 있지 않지만 사실성에 충실하였으며 남송 원체화풍의 섬세한 채색법

을 무시하고 있었다. 재야 직업 화가들이 형성한 이러한 화조화풍은 강남에서 명맥을 유지했으나 송대에 비해 매우 침체된 상태였다. 이는 화원제도 폐지와 같은 상황뿐만 아니라 원말 사대가 등의 문인이나 선승 등에 의해 유행하기 시작한 수묵 사군자화의 대두와도 관계가 있다. 원대의 회화 발전은 규모나 사회적 상황, 화

[도32] 歲寒三友圖, 南宋, 趙孟堅, 종이에 水墨, 畵帖, 32.2㎝×53.4㎝, 대북고궁박물원

가의 수를 막론하고 각 시대에 비할 바 없이 부족했다. 그러나 화조화는 수묵담채 화법에서 새로이 발전하여 소탈하고 야일한 풍격을 만들어 냈고, 필묵은 더욱 단순하면서도 고상하게 되어 후세 문인화 화가들의 신세계를 개척하였다.

1) 조맹견(趙孟堅, 1199~1267)

조맹견은 자를 자고(子固), 호를 이재(彝齋)라 하였다. 지금의 절강성 해염(海鹽)사람으로 송나라 종실(宗室)이기도 하였다. 처음 여러 관직 생활을 하다가 파직하고 고향에 돌아와서 그림과 시를 쓰면서 한가로운 문인생활을 하였다. 수묵 사군자와 돌그림을 잘 그렸는데 양무구(楊無咎, 1097~1169)의 화법을 배워 그림을 그렸으나 나중에는 그보다 격이 훨씬 뛰어났다.

[세한삼우도(歲寒三友圖)][도32]는 절지(折枝)의 소나무·매화·대나무를 어울리도록 그린 그림인데, 매우 문기가 있으며 필묵이 가볍고 맑게 그려진 그림이다. 송(宋)이 몰락해가던 시기에 그려진 것으로 추측되어 더욱 안타까움을 자아낸다.

2) 전선(錢選, 1235~1301)

[도33] 花鳥圖 部分, 元, 錢選, 종이에 담채, 28cm×316.7cm, 천진시예술박물관

[도34] 花鳥圖 部分, 元, 錢選, 종이에 담채, 28cm×316.7cm, 천진시예술박물관

전선은 절강성 오흥(吳興) 출신으로, 자가 순거(舜擧), 호는 옥담(玉潭) 또는 손봉(巽峯)이다. 남송 말기에 진사에 급제하였으나 관직을 갖지 않았으며, 남송이 멸망한 이후에는 고향에 은거하며 시와 그림으로 여생을 보냈다. 조맹부(趙孟頫)와 더불어 오흥팔재(吳興八才)로 이름이 났으며, 원대(元代) 초기에 새로운 복고주의(復古主義) 회화운동을 일으킨 사람이다. 그는 원래 원체화계(院體畵系)의 화가였으나 남송 원체화에 몰입하지 않고, 북송 이공린(李公麟, 1049?~1106)의 그림을 흠모하여 복고주의적 원체화를 추구하였으며, 특히 실물에 바탕을 둔 원체화풍의 화조화를 잘 그렸다. 그의 회화는 전대의 전통을 계승하였는데 산수화조(山水花鳥)는 조창(趙昌)을 배웠고, 산수는 청록산수 등에서 영향을 받았다. 뿐만 아니라 전선은 조맹부의 고의설(古意說)의 주창과 실천에 직접적인 영향을 준 화가로서 조맹부와 막역한 사이이며 그에게서 서화를 배우기도 하였다.

그런데 조맹부가 원조에 충성하자 이 두 사람의 관계도 끝이 났다. 전선은 높은 은일의 생활을 추구한 화가이자 사대부였으며 그의 그림은 살아있듯 세밀하고 우아한 풍격을 지니고 있다. 그는 그림에 문인적 기질이 담겨 있어야 함을 강조하기도 하였는데 이러한 것을 소위 사기(士氣)라 할 수 있을 것이다. 이러한 주장은 원초 화단에 많은 영향을 주었다.

3) 정사초(鄭思肖, 1241~1318)

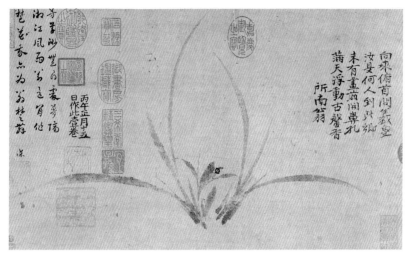

[도35] 墨蘭圖, 元, 鄭思肖, 종이에 수묵, 25.7㎝×42.4㎝, 오오사카시립미술관

　정사초는 자가 소남(所南), 호가 삼외야인(三外野人)이고, 남송(南宋)말, 원초(元初)의 사대부 화가로서, 유민(遺民) 화가 중 가장 대표적인 사람이다. 조맹부와 정소남은 친분이 두터웠으나 조맹부의 실절(失節)로 둘은 다시는 만나지도 않았다. 이처럼 굳은 절개를 지킨 정소남은 빼어난 향과 기품을 지닌 난을 그리기를 좋아하였다.

　[묵란도(墨蘭圖)][도35]에는 아무런 배경도 없이 두 포기의 난초만이 화면 한가운데에 포치되어 있고, 그 오른쪽에는 난초의 향기를 찬미하는 화가 자필의 시 한 수가 쓰여 있다. 엷은 먹으로 그린 힘 있게 뻗은 난초 잎과, 재야(在野)에서 덕을 과시하는 선비의 인품과 비유되는 은은한 난초의 향기를 찬미한 시는 유민 화가의 지조를 표현하기에 충분하다. 난초 뿌리가 묻힐 흙도 없이 그린 것은 몽고족에게 국토를 빼앗긴 상태를 표현한 것이다. 간단하지만 화가의 입장을 강하게 대변하는 원대 초기 문인화의 대표적인 예이다.

4) 이간(李衎, 1245~1320)

이간은 계구(薊丘) 사람으로, 자는 중빈(仲賓), 호는 식재도인(息齋道人)이라 하였다. 이부상서(吏部尚書), 집현전대학사(集賢殿大學士) 등의 고위 관직을 지낸 문인화가이다. 이간은 묵죽과 구륵전채법(鉤勒塡彩法)의 죽화(竹畵)를 모두 잘 그렸는데, 이는 그의 남다른 식물학자 또는 사생화가적인

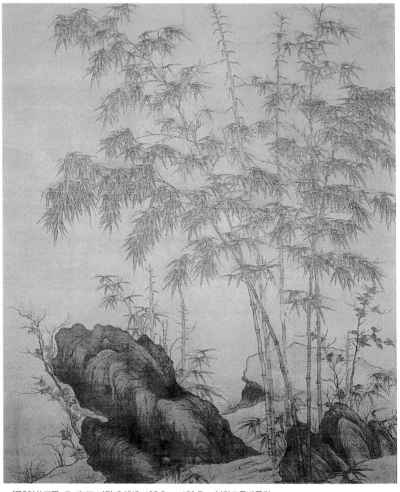

[도36] 竹石圖, 元, 李衎, 비단에 채색, 185.5㎝×153.7㎝, 북경고궁박물원

면을 잘 나타낸다. 그는 많은 관직을 역임하면서 중국의 여러 지방, 특히 남쪽 지방에 갈 기회를 가져, 가는 곳마다 대나무 모양을 잘 관찰하여 그렸고 자세한 기록도 남겼다. 후에 이와 같은 산지식을 토대로 하고 고전(古典)을 참작하여 중국 역사상 가장 방대한 『죽보상록(竹譜詳錄)』을 저술하였다.

그의 대나무 그림들은 두 가지 다른 방법으로서 그려졌다. 그 중 하나는 구륵(鉤勒) 또는 쌍구법(雙鉤法)으로서, 줄기와 잎의 윤곽을 먹으로 그린 뒤 색을 채우는 것이다. 다른 하나는 문동의 전통을 따른 수묵화법인데 넓은 붓질로 줄기, 가지, 잎 들을 그리고 잎의 앞뒷면과 줄기의 원통형을 표현하기 위해, 그리고 표현의 원근을 구별하기 위해 먹색에 여러 가지 변화를 주는 것이다. [죽석도(竹石圖)][도36]는 전자의 방법으로 완성된 탁월한 예이다. 그림에는 어떤 서명도 없고 오직 화가의 인장이 두 개 있을 뿐이다. 크기가 크고 정방형에 가까워 병풍용으로 그려졌음을 알 수 있고 상징적인 의미를 제시하는 것 외에도 실내 공간을 밝게 해주는 근사한 장식물이 될 수 있음을 시사해준다. 전경에 툭 튀어나온 두 토석과 뒤로 뻗은 강기슭은 초목들의 배치와 함께 그림의 공간을 결정짓는다. 풀과 관목이 키 큰 대나무 줄기 밑에서 자라고 있다. 이간은 관리로서 여행을 하면서 대나무의 생장을 체계적으로 연구하여, 죽순을 세밀하게 묘사하고 대나무 잎이 포개지는 모양과 녹음(綠陰)을 표현할 수 있었다. 이간의 묵죽화는 문인화가들의 추상적이고 평면적인 묵죽화와는 전혀 성격을 달리했다. 문인화가들은 필법과 양식상의 특성을 통해 자신들의 교양과 개성을 드러낼 뿐이었고 주제의 성질을 전달하는 데는 관심이 적었다.

5) 조맹부(趙孟頫, 1254~1322)

조맹부의 자는 자앙(子昂), 호는 송설도인(松雪道人)으로, 절강성 오흥(吳興)출신의 사대부 화가이다. 남송(南宋) 황실의 후예로서 원조(元朝)에 봉사하여 병부낭중(兵部郎中), 한림학사승지(翰林學士承旨) 등 높은 관직을 지냈고, 당시에 그림은 물론 문장과 서예로도 이름이 높았다. 그의 호를 따라 이름 붙인 송설체(宋雪體), 해서(楷書)는 원대(元代) 이후 중국 서예사상 가장 영향력이 컸던 글씨체이다.

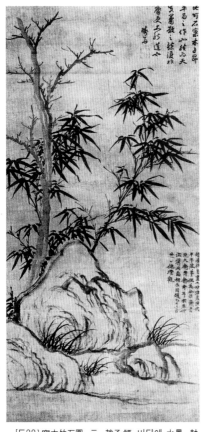

[도38] 窠木竹石圖, 元, 趙孟頫, 비단에 水墨, 軸, 99.4cm × 48.2cm, 대북고궁박물원

조맹부는 산수(山水), 인물(人物), 말(馬)의 그림뿐만 아니라 묵죽 또는 고목죽석도에도 많은 업적을 남겼다. 북송의 사대부 화가들에 의해 문인들의 자기표현 수단으로 부각된 묵죽은 남송에 가서는 한때 침체되는 듯 하였으나 원대 초기에 다시금 활발하게 부활하였다. 이때에 조맹부의 역할이 가장 컸다고 볼 수 있다.

그는 묵죽, 고목, 그리고 바위 그림에 서예의 예서(隷書), 전서(篆書), 그리고 비백법(飛白法)의 기법을 각각 적용할 것을 주장하여 서화일치론(書畵一致論)을 강조하였다. 이 [과목죽석도(窠木竹石圖)][도38]에서도 보는 바와 같이 바위를 묘사한 필치는 갈필의 비백법이며, 고목의 수간(樹幹)은 전서의 획과 비슷하다. 대나무 잎은 가장 짙은 먹으로 그려 화면

전체에 생기를 불어넣어 주는
듯하며, 날카로운 예서체의
필치를 보인다.

6) 맹옥간(孟玉澗, 14세기 전반에 활동)

맹옥간은 항주에서 활약하
던 직업 화가였으며, 남송화
원의 화조화 양식을 답습하여
짙은 색채의 구륵법 화조화를
많이 그렸다. 당시에는 그의
그림이 상당히 인기가 있었으
나 원대 후기부터 점점 문인
화 정신에 입각한 미술사관
(美術史觀)이 우세함에 따라
그의 그림은 너무 기교에 치
우쳤다는 평을 받게 되었다.
[춘화삼희도(春花三喜圖)][도
39]는 봄의 꽃과 까치 세 마리

[도39] 春花三喜圖, 元, 孟玉澗, 비단에 채색, 軸, 165.2cm × 98.3cm, 대북고궁박물원

를 대나무와 어울리게 배치하고 화면의 왼쪽 아래에는 바위와 흙을 수묵으
로 묘사해 놓았다. 대나무 위에 앉은 까치가 땅에서 노는 두 마리의 까치를
보며 짖는 모습은 그 소리마저 들릴 정도로 극적으로 묘사되어있다. 꽃과
대나무잎, 그리고 새 깃털의 세세한 묘사는 남송화원 화조화의 능숙한 기술
을 계승한 것으로 보인다.

7) 왕연(王淵, 1280~1349)

왕연의 자는 약수(若水)이고 호는 담헌(澹軒)이다. 세조대(世祖代, 13세기
후반)의 잔당(錢塘)에서 출생하였다.

왕연은 어릴 때 직접 조맹부의 가르침을 받았으며 황전의 양식을 따랐다고 하나 현존하는 황전의 전칭 작품들과는 유사점이 거의 없고, 그 나름대로의 새로운 창의성을 볼수 있다. 그의 작품은 색채가 화려한 것도 있고, 먹색이 담백한 것도 있는데 후기에는 묵화를 주로 그렸다. [도죽금계도(桃竹錦鷄圖)][도40]를 보면 계절은 봄이며 복숭아나무에 꽃이 피어있고 왼쪽에 있는 개울은 봄비인지 눈 녹은 물인지를 모르게 흘려보내고 있다. 수꿩은 개울 옆 바위에 앉아 가슴깃털을 고르는데 정신을 팔고 있고, 암컷이 아래쪽으로 몸을 감춘 채 위를 보고 있다. 이런 다채로운 주제를 표현하는데 채색양식보다 수묵을 선택한 것은 이례적으로 보인다. 아마도 자신을 직업 화가들로부터 분리하고 좀 더 절제된 문인취향에 호소하고자 했음을 추측할 수 있다. 그러나 달리 보면, 특히 그 세련된 표현을 볼 때 조맹부가 자신을 따르던 화가들에게 강조했던, 직업화가에 준하는 전문성을 엿볼 수 있다. [응축화미도(鷹逐畵眉圖)][도41]는 그가 황전의 풍격을 배운 초기 작품으로 동물의 형태가 정밀하고 엄밀하며 나무들은 매우 규칙적이고 색채도 화려하

[도40]桃竹錦鷄圖 部分, 元, 王淵, 종이에 수묵,
102.3㎝×55.4㎝, 북경고궁박물원

[도41]鷹逐畵眉圖, 元, 王淵, 비단에 채색, 軸,
116.5㎝×53.7㎝, 대북고궁박물원

[도42] 歲歲安喜圖, 元, 王淵, 종이에 수묵담채, 軸, 177㎝×92㎝

고 짙다. 필법이 웅대하고 기세가 있는데 왕연이 선인의 화법을 배우면서도 자신의 독특한 풍격을 지녔음을 볼 수 있다.

8) 진림(陳琳, 약 1260~약 1320)

진림의 자는 중미(仲美)이고, 절강성 전당(錢塘) 출신의 문인화가이다. 그는 옛 그림을 모사하면서 산수, 인물, 화조 화법을 배울 수 있었으나 친구인 조맹부의 영향으로 한층 더 격이 높은 그림을 그리게 되었다고 한다. 물가에 서 있는 오리 한 마리를 그린 [계부도(溪鳧圖)][도43]는 비교적 작은 화면에 대상을 크게 부각시킨 특이한 구도를 보인다. 물오리, 물가의 풀, 그리고 물결의 담담하고 충실한 묘사에서 화가의 꾸밈없는 작화(作畵) 태도를 볼 수 있다. 특히 오리발은 기교없이 보이는 그대로 묘사되어 사실적이면서도 치졸(稚拙)한 감을 준다. 조맹부는 화면의 왼쪽 끝에 "요즈음 사람들은 아무도

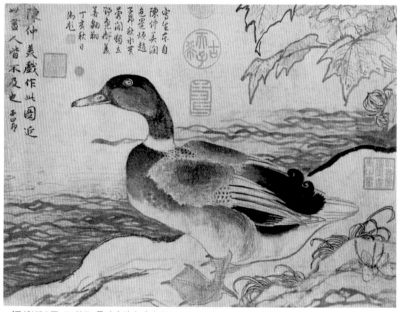

[도43] 溪鳧圖, 元, 陳琳, 종이에 먹과 채색, 軸, 35.7㎝×47.5㎝, 대북고궁박물원

진중미(陳仲美)의 희작(戲作)인 이 그림에 미치지 못한다."는 찬(贊)을 썼다.

9) 양유정(楊維禎, 1296~1370)

양유정은 원말(元末)의 시인, 서예가, 화가로 절강성 제기(諸暨) 사람이다. 호는 철애(鐵崖), 철적도인(鐵笛道人)이라 했으며, 원대의 많은 문인화(文人畵)에서 그의 제찬(題讚)을 볼 수 있다.

[세한도(歲寒圖)][도44]의 화제(畵題)는 『논어(論語)』 '자한장(子罕章)'의 "날씨가 추워진 후에야 소나무와 잣나무의 잎이 늦게 떨어짐을 안다"에서 유래한 것으로, '삼우(三友 ; 松, 竹, 梅)'나 '사군자(四君子 ; 梅, 蘭, 菊, 竹)'와 같이 군자의 굽히지 않는 절개를 상징한다. 자유분방한 필치로 한 그루의 소나무를 그린 이 작품은, 원말 문인화가들 사이에 유행했던 '묵희(墨戲)'의 화풍을 보여 주는 좋은 예이다.

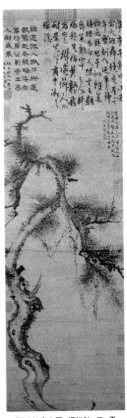

[도44]歲寒圖, 楊維禎, 元, 종이에 수묵, 98.1㎝×32㎝, 대북고궁박물원

10) 관도승(管道昇, 1262~1319)

관도승은 자를 중희(仲姬)라고 하며, 절강성 오흥(吳興) 출신으로 원초(元初)의 유명한 사대부 화가 조맹부의 부인이다. 그는 글씨와 문장에도 조예가 깊었다. 그림은 매, 죽, 난을 잘 그렸으며, 특히 묵죽에 좋은 작품을 여러 점 남겼다.

[죽석도(竹石圖)][도45]는 죽간(竹幹)이 가늘고 잎이 비교적 큰 대나무를 묘사하여 가냘프면서도 힘 있는 대나무의 특징을 잘 포착했다. 대나무를 보조해 주듯 서 있는 태호석(太湖石)의 모습은 아래보다 위가 커서 약간 불안정해 보이지만 키 큰 대나무와 좋은 조화를 이룬다.

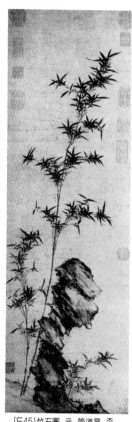

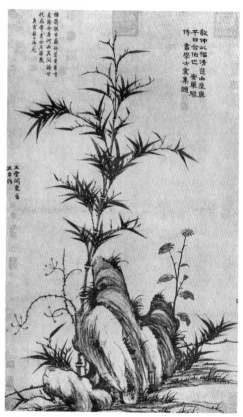

[도45]竹石圖, 元, 管道昇, 종
이에 수묵, 87.1㎝×28.7㎝,
대북고궁박물원

[도46]晩香高節, 元, 柯九思, 종이에 수묵, 軸, 126.3㎝×
75.2㎝, 대북고궁박물원

11) 가구사(柯九思, 1312~1365)

가구사는 태주(台州) 사람으로, 자는 경중(敬中), 호는 단구생(丹丘生)이라
고 하였으며, 서화골동 감식가, 그리고 묵죽화가로 널리 알려졌다. 원 문종
(文宗, 1329~1332)은 규장각(奎章閣)을 설치하고 당시 40세의 가구사를 규
장각 감서박사(鑑書博士)로 임명하였으니 그의 재질을 가히 짐작할 만하다.

[만향고절(晩香高節)][도46]은 고매한 인격의 상징인 대나무, 바위 그리고
국화를 소재로 하였는데, 이는 원대 문인들 사이에서 특히 유행하던 소재

중의 하나이다. 가구사의 대나무는 잎이 빗자루모양으로 몰려 있고, 마디는 짙은 먹으로 강조되고 농묵(濃墨)과 담묵(淡墨)을 골고루 배합하여 변화있고 자연스러운 모습을 보이는 것이 특징이다.

12) 오진(吳鎭, 1280~1354)

오진은 자를 중규(仲圭), 호를 매화도인(梅花道人)이라 하며, 황공망(黃公望), 예찬(倪瓚), 왕몽(王蒙)과 더불어 원 사대가로 불린다. 원대의 많은 문인화가들이 몽고족의 지배 밑에서 관직을 사양하고 은둔생활을 했는데, 오진도 그와 같은 은둔생활의 전형적인 예이다. 절강성 가흥현(嘉興縣) 위당(魏塘)에서 태어나 여행도 별로 하지 않고 교우(交友)관계도 많지 않았다.

그는 원 사대가(四大家) 중 가장 묵죽을 많이 그린 사람으로 그의 묵죽화는 서예적 필치를 강조하였다. [죽석도(竹石圖)][도47]는 태점(苔點)으로 덮인 부드러운 바위, 앙상한 두 그루의 키 큰 대나무와 그 옆에 나지막이 자라는 짧은 몇 개의 어린 대, 그리고 바위 위에 다섯줄로 쓰여진 관지와 함께 이루어진 간단한 구도를 보인다. 바위와 대나무사이에는 수평으로 그어진 엷은 먹의 붓 자국이 지면(地面)을 형성할 뿐 그 밖에는 배경을 이루는 아무런 요소도 없는 쓸쓸한 그림이다.

관지의 내용을 간추리면, 북송시대의 두 묵죽화가 소식(蘇軾)과 문동(文

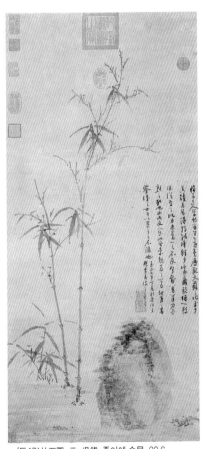

[도47]竹石圖, 元, 吳鎭, 종이에 수묵, 90,6 ㎝×42.5㎝, 대북고궁박물원

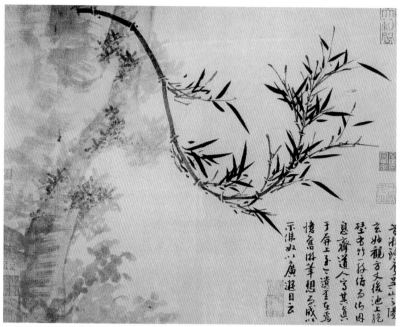

[도48] 墨竹圖, 元, 吳鎭, 종이에 수묵, 畵帖, 40.3㎝×52㎝, 대북고궁박물원

同)의 진작(眞作)은 극히 드물며, 오진 자신은 선우가(鮮于家) 소장의 진작을 보고 그 진수를 배우려고 노력했지만 필력(筆力)이 부족하여 그 만분의 일에도 미치지 못하였다는 한탄스러움을 표현하고 있다. 그림의 쓸쓸한 분위기를 더욱 절실히 느끼게 하는 글이다.

[묵죽도(墨竹圖)][도48]는 스물 두 장으로 된 『묵죽보(墨竹譜)』 중의 하나이다. 1350년 작(作)인 이 『묵죽보』는 오진 자신의 화론(畵論)을 담은 글과 시를 곁들여 송대(宋代)와 원대(元代) 초기의 여러 묵죽화가들의 양식을 기초로 하여 그린 묵죽화들로 이루어진 죽보(竹譜)로, 원대 문인 묵죽보의 가장 대표적인 예이다.

이 그림은 관지(款識)에 말했듯이 지난날 전당(錢塘)이란 곳에 갔을 때 그곳의 현묘관(玄妙觀)에 있는 이간(李衎)의 대나무 그림을 보고 후에 그 인상을 되살려 그린 그림이다. 즉 이간은 연못 위의 절벽에 매달려 한번 늘어졌

다 다시 솟아오르는 대나무의 모습을 그려 놓았고 이 [묵죽도]는 바로 이와 비슷하게 절벽에 매달린 대나무의 모습을 그렸다. 이와 같이 거꾸로 매달려 구부러진 대나무는 북송의 문동(文同, 1018~1079)이 그린 [도수죽(倒垂竹)] [도15] 이후 많이 유행하였으며, 오진은 이 그림에서 이간을 통하여 간접적으로 문동의 묵죽에까지 거슬러 올라가고 있다.

화면의 왼쪽에 위치한 절벽은 은회색조의 갈필(渴筆)로 시원하게 표현되었고, 커다란 고리의 형태를 이룬 대나무와 절벽의 잡초는 산뜻하게 짙은 먹으로 그려졌다. 관지의 끝에는 불노(佛奴)에게 보여주기 위해 그렸다고 씌어져 있는데, 그가 누구인지는 확인되지 않으나, 이 묵죽보의 여러 장에 나타나는 이름으로 오진이 이 묵죽보를 그려서 준 인물임이 확실하다.

13) 예찬(倪瓚, 1301 ~1374)

예찬은 원 사대가 중의 한 사람으로, 자는 원진(元鎭), 호는 운림(雲林)이라 하며, 강소성 무석(無錫) 사람이다. 그는 부유한 가정에서 태어나 일생을 시·서·화·골동 수집으로 풍류있게

[도49]筠石喬柯圖, 元, 倪瓚, 종이에 수묵, 軸, 67.3㎝×36.8㎝, 클리브랜드 미술관

지냈다. 그의 서재인 청비각(淸閟閣)은 당시에 유명한 문인들의 집합장소였고, 귀중한 서화와 골동품으로 가득하였다고 한다. 성격이 결벽증(潔癖症)을 보일 만큼 까다로와 그림에도 그와 같은 성품이 보인다.

예찬은 오진과 더불어 묵죽 또는 고목죽석도(枯木竹石圖)를 많이 그렸고, 그림을 통해서 자신의 입장을 표현했다. [균석교가도(筠石喬柯圖)][도49]는 복잡한 제목을 가졌지만 대나무와 바위, 그리고 교가(喬柯) 즉 우뚝 솟은 나무 등 불변의 지조를 상징하는 것들을 배합한 그림이다. 이와 같은 그림은 원대 문인화가들 사이에서 몽고족에 대한 저항 정신의 표현으로 널리 유행했다. 예찬의 만년 작품인 「균석교가도」는 갈필(渴筆)로 바위와 고목을 묘사

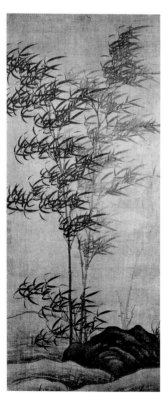

하고, 거기에 좀 변화를 주는 짙은 먹으로 대나무 잎들이 표현되었다. 앙상한 나뭇가지들은 특히 갈필의 효과를 과시하며 예찬의 까다롭고 예민한 성격을 표출하고 있다. 예찬은 일찍이 대나무그림에서 형사(形似)를 중요시하지 않고 자기 마음속의 자유분방한 기분 즉 흉중일기(胸中逸氣)를 표현할 뿐이라고 말한 적이 있다. 이와 같은 그림에서 예찬은 고목이나 대나무 또는 바위의 형태를 빌어서 자기의 느낌을 표현했다고 볼 수 있다.

14) 고안(顧安, 14세기 중엽 활약)

고안은 동회(東淮) 사람으로, 자는 정지(定之)이며, 복건성 천주(泉州)의 노판관(路判官)을 지낸 사대부 화가이다. 그는 특히 묵죽으로 유명하였으며, 양유정과 예찬 등 당시의 문인화가들과도 교우관계를 가져 그들과 합작으로 그린 그림

[도50]墨竹, 元, 顧安, 비단에 수묵, 軸, 122.9cm×53cm, 대북고궁박물원 소장

도 남겼다.

[묵죽(墨竹)][도50]에서는 바람에 나부끼는 세 그루의 대나무가 농묵과 담
묵으로 뚜렷이 구별지어져 실제보다 훨씬 많은 거리감을 나타내고 있다. 죽
간(竹幹)은 곧게 뻗어 올라가면서도 입체감까지 표현되었고, 대나무 잎이 부
드럽게 바람에 나부끼는 모습은 극히 자연스러워 보인다.

원 사대가 중 묵죽을 많이 그린 오진이나 예찬의 서예적인 추상에 가까운
묵죽과는 달리, 느끼는 그대로를 표현해 놓은 듯 좀 더 친근감이 가는 대나
무이다.

15) 추복뢰(鄒復雷, 14세기 중엽 활약)

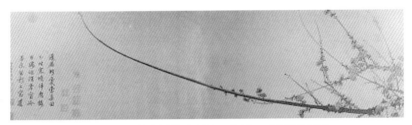

[도51] 春消息圖 部分, 元, 鄒復雷, 종이에 수묵, 卷, 34.1㎝×221.5㎝, 미국프리어미술관

추복뢰의 생애에 관해서는 잘 알려지지 않았으나, 그가 원말(元末)의 문
인들과 교유하였던 흔적은 찾아 볼 수 있다. 이 [춘소식도(春消息圖)][도51]
는 그의 유일한 현존 작품이지만 중국 묵매화 중에서 가장 뛰어난 걸작 중
의 하나로 간주된다. 두루마리의 첫머리는 굵은 노간(老幹)이 비스듬히 왼쪽
으로 뻗어 올라가는 모습과 이에 대조되게 곧게 뻗어나가는 잔가지의 모습,
그리고 무수히 달린 매화꽃의 모습으로 화려하게 화면이 채워져 있다. 왼쪽
으로 나아갈수록 아래로 치우치며 가늘어지는 가지와 반대 방향으로 엇갈
리며 뻗어나가는 잔가지의 힘찬 선, 그리고 마지막으로 단 한 줄의 완만한
곡선을 이루며 단숨에 위로 뻗친 잔가지의 모습은 탄력있고 강한 장도(長刀)
를 연상케 한다.

전체적으로 나타난 먹의 농담의 대비, 갈필(渴筆)과 윤필(潤筆)의 조화,

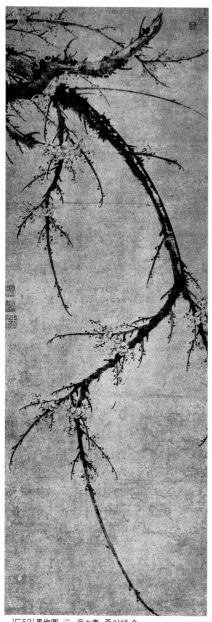

[도52] 墨梅圖, 元, 吳太素, 종이에 수묵, 軸, 116cm × 40.3cm, 일본 개인소장

그리고 화가의 정신집중과 비상한 필력을 과시하는 힘찬 필선, 이 모든 것은 보는 사람조차 삼매경(三昧境)에 빠지도록 한다. 서(書)와 화(畵)의 일치를 내세운 원대 문인화 이론을 그대로 실천한 대표적인 예라고 하겠다.

16) 오태소(吳太素, 14세기 중기 활약)

오태소는 절강성 출신으로, 호가 송재(松齋)라는 사실 이외에 그의 생애에 관하여서는 알려진 것이 거의 없다. 그러나 그가 중국회화사상 가장 방대한 매보(梅譜)인 『송재매보(松齋梅譜)』의 저자라는 사실로 미루어 보아 원대에 묵매화로 유명하였던 것으로 추측된다. 지금 남은 몇 점 안 되는 그의 묵매화는 모두 높은 수준의 필치를 보여 그의 묵매화가로서의 자질을 과시하고 있다.

[묵매도(墨梅圖)][도52]는 역시 원말(元末)의 묵매화가인 왕면(王冕)의 그림처럼 그 당시 묵매화의 특징인 화면을 휩쓰는 듯한 뒤집힌 S자형 곡선을 한

매화 한 가지를 그렸는데, 왕
면 그림처럼 꽃이 많이 달리지
않아 오히려 자연스럽고 청초
한 맛을 자아낸다.

17)왕면(王冕, 1287~1359)

왕면은 절강성 제기(諸暨)
출신으로 자는 원장(元章), 자
석산농(煮石山農), 회계외사
(會稽外史) 등 여러 가지를 썼
다. 그는 원말(元末)의 오태소
와 더불어 묵매화로 가장 유명
하였으며 현존하는 그의 작품
도 상당수에 이른다.

[묵매도(墨梅圖)][도53]는 그
의 묵매화의 특징을 잘 보여주
는 것으로, 곡선을 이루는 매
화가지에 활짝 핀 꽃송이가 화
려하게 가득히 달려있는 모습
을 보여준다. 여러 개의 가느
다란 잔가지 역시 부드러운 곡
선으로 이루어져 반복과 리듬
의 음악적 효과를 내고 있다.
[묵매도(墨梅圖)][도54]는 묵필
로서 매화 한그루를 그렸는데
가지가 곧고 수려하고 가지들
이 서로 엉킨 모양이 자연스럽
다. 담묵점으로 꽃잎을 그렸고

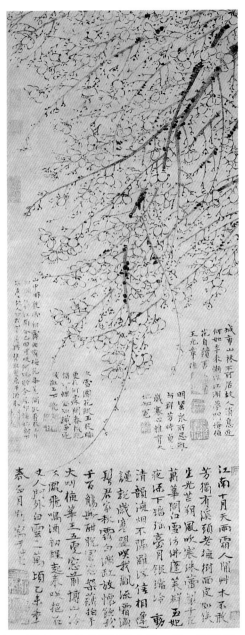

[도53]墨梅圖, 元, 王冕, 종이에 수묵, 軸, 68cm × 26cm, 상해박물관

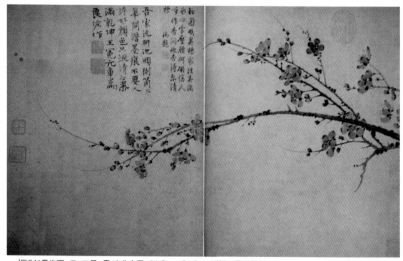

[도54] 墨梅圖, 元, 王冕, 종이에 수묵, 31.9㎝×51.9㎝, 대북고궁박물원

농묵으로 꽃심을 그렸는데 생동해 보인다. "아름다운 색을 올리기보다 자연미 그대로 두는 것이 더 좋다"고 그림에 쓴 제시(題詩)는 그가 묵으로 꽃 그리기를 즐기는 심경과 정회를 보여준다.

18) 보명(普明, 14세기 전반 활약)

보명은 설창(雪窓)이라고도 알려져 있는 묵란으로 유명한 원대의 선승(禪僧)이다. 그는 강소성 송강(松江) 출신으로, 북경에 가서 원(元)조정에 그림을 그려 바치기도 하였으나, 후에 다시 소주(蘇州)로 돌아와 여생을 보냈다. 그가 『난보(蘭譜)』를 썼다는 기록은 있으나, 지금은 완전한 상태로 남아 있지 않고 부분적 인용에 의해 그 일면을 알 수 있을 뿐이다.

그의 그림은 원대에서 비교적 과소평가되었으나, 그가 원초(元初)의 정사초 이후 가장 유명한 묵란화가임에는 틀림이 없다. [난도(蘭圖)][도55]는 일본 황실 소장의 그림 네 폭 중의 하나이다. 비스듬히 위로 뻗친 바위 위에는 잎이 큰 대나무가 기세 좋게 뻗어 올라 하늘을 찌르는 듯 하며, 그 아래로는 잎과 꽃이 무성한 난초가 거꾸로 매달려 바람에 나부끼는 형상을 하고 있

다. 대나무의 직선적 필치와 난엽(蘭葉)의 유연한 곡선, 그리고 화면 상·하부의 긴장과 이완의 변화는 각각 좋은 대조를 이룬다.

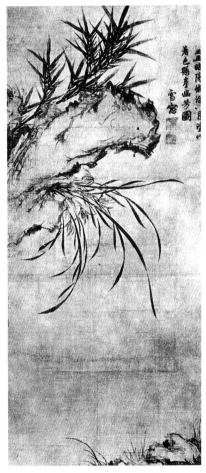

[도55] 蘭圖, 元, 普明, 종이에 수묵담채, 軸, 106㎝ × 46㎝, 일본 황실

제 6 장
명대(明代)(1368~1644)

6. 명대(明代; 1368~1644)

명나라(1368~1644)는 중국역사상 마지막 한족(漢族)의 조대(朝代)로 275년간이란 긴 세월을 비교적 안정된 정치하에서 고도의 문화를 발달시켜 나갔다. 몽고족의 원대(元代)는 14세기 후반부터 지배계급의 내분, 황하의 범람, 기근의 계속 등으로 점차 사회가 혼란해졌다. 이때 많은 한족 반란자들이 일어났는데, 그 중 중국을 통일한 사람은 뒤에 명 태조가 된 주원장(朱元璋, 1328~1398)이다.

명의 영락제(永樂帝, 1401~1423)는 북경으로 도읍을 옮겨 지금의 자금성(紫禁城)과 비슷한 규모의 궁전을 신축케 하였으며, 2000여 명의 학자들을 불러 그들로 하여금 중국 역대의 역사·철학·정치·예술 등 여러 분야의 저술을 편찬케 하여 1195권에 달하는 『영락대전(永樂大典)』을 펴내었다. 선덕제(宣德帝, 1425~1435)때는 중국역사상 가장 아름다운 청화백자(靑華白磁) 등 여러 가지 자기(磁器)의 생산이 극치에 달했다. 명대 후기에는 인쇄술도 크게 발달하고 목판화를 이용한 삽화를 곁들인 책도 많이 출간되었는데 명말의 정운붕(丁雲鵬)·진홍수(陳洪綬) 등 유명한 화가들도 이에 참여하였다. 또 『고씨화보(顧氏畵譜)』(1603)·『십죽재서화보(十竹齋書畵譜)』(1633) 등의 화보가 발간되어 화법이 널리 보급되었다. 이와 같이 명나라는 문화적·사회적으로 발전을 이룩하였지만, 중국 역사상 가장 크게 환관(宦官)의 행패에 시달렸다. 그 중 명말의 위충현(魏忠賢, 1568~1627) 같은 환관은 어린 황제를 대신하여 국정을 완전히 장악할 지경이었다. 이와 같은 현상은 조정에서 학자들의 파벌싸움과 더불어 명조(明朝)의 붕괴에 큰 몫을 하였다. 결국 17세기 초기에는 원대 말기와 비슷한 현상으로 여러 반란자들이 나타났으며, 그 중 만주족의 누르하치(1559~1626)와 그의 후계자들에 의해 중

국은 다시금 외족의 치하에 들어갔다.

명대 초기의 화가 대진(戴進, 1388~1462), 오위(吳偉, 1459~1508) 등은 남송화원화(南宋畵院畵)양식을 기반으로 절파(浙派)화풍을 성립하였다. 산수화에서 이와 같이 가까운 시대를 버리고 먼 시대를 배우는 현상은 그 원인이 한 두 가지가 아니지만 가장 중요한 원인은 예술심미 취미의 변화이다. 원대 화가들이 남송의 전통을 계승하기를 거부한 것은 문인들이 남송의 원체화를 경시했기 때문이었다. 명초에는 궁정화원이 부활됨으로써 남송의 회화가 다시 학습의 대상이 되었는데, 산수만이 아니라 화조에 있어서도 그러하였다. 그 후 심주(沈周, 1427~1509), 문징명(文徵明, 1470~1599)으로 대표되는 오파(吳派)가 흥기하여 마침내 절파를 대신해서 점차 문인화가 또한번 원체화를 압도하였다. 명대 말기에 동기창(董其昌, 1555~1635) 등은 또 다시 새로운 화파를 수립하여 산수화의 남북종론(南北宗論)을 제창했는데, 이 역시 모두 문인화와 원체화의 상호투쟁이라는 큰 범위를 벗어나지 않았다. 명대 중기에는 자연미를 표현하는 사의화조화(寫意花鳥畵)에 있어서 새로운 국면이 열렸는데 진순(陳淳, 1483~1544)과 서위(徐渭, 1521~1593) 등은 뛰어난 대표적 인물이다. 명말의 진홍수(陳洪綬, 1599~1652)는 인물화 방면에서 독자적인 면모를 수립했다.

1. 명대초기(1368~1505)

이 시기는 궁중원체와 절파가 화단의 주류를 이루었고 남송 원체와 절파가 가장 큰 영향력을 행사한 시기였다. 그 밖에 원대 문인화의 전통을 계승해 오파의 선구적 역할을 한 화가들이 강남지역에서 활동하였다. 명초의 화조화가는 대체로 섬세함을 추구하는 황파(黃派)와 우아함을 추구하는 서파(徐派)로 나뉜다. 당시의 화가들은 단지 왕의 즐거움을 사기위해 그림을 그렸기 때문에 소재의 선택에 신중을 기해야 했다. 그러나 이들은 그것에 만족하지 않았고, 수많은 인재들은 화법을 깊이 연구하였다. 그래서 황파의 변문진(邊文進), 여기(呂紀), 등과 서파의 왕문(王問), 손극홍(孫克弘) 등은

자유로운 필체로 그림을 그려나갔다. 이들을 임고파(臨古派)라고 하는데, 이들은 임고에만 머무르지 않고 고법을 취하되 당시의 양식을 첨가하여 변화시켰다. 황전의 화조화법을 배운 사람들은 설색(設色)이 많고 서희의 화조화법을 배운 사람들은 수묵이 많다. 그러나 황전파의 설색 역시 날로 연해졌고 이 때문에 수묵화조화는 명대에 이르러 전성기를 이루었다. 그리고 임량(林良)은 사의파의 수묵화과(水墨花果)와 영모화를 다시 자기의 것으로 만들어 명대 화조화에 지대한 공헌을 하였다.

1) 변문진(邊文進, 약 1426 ~ 1435 활동)

변문진은 복건(福建) 사현(沙縣) 출신으로, 자(字)는 경소(景昭)이다.

영락(永樂, 1403~1424) 연간에 무영전(武英殿)의 대조(待詔)가 되어 선덕(宣德, 1426~1435) 연간까지 궁전화가로 봉직하였다. 전통양식의 화조화에 뛰어나 명대(明代) 원체화조화의 선조로 불린다.

변문진은 짙은 채색의 세필 화조화를 그렸다. 그는 황전의 세밀하고 화려한 화조화의 전통을 이어 받아 단정하고 화려하면서도 생동감 있는 전통의 주제와 기법을 계승했다. 그의 작

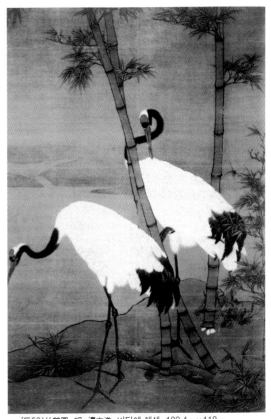

[도56] 竹鶴圖, 明, 邊文進, 비단에 채색, 180.4㎝ × 118㎝, 북경고궁박물원

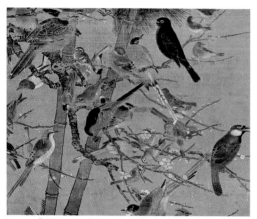

[도57]三友百禽圖 部分, 明, 邊文進, 비단에 채색, 고궁박물원

품의 특징은 사실주의적인 대상의 정확한 포착과 밝은 색채였다. [죽학도(竹鶴 圖)][도56]를 보면 대나무 숲 에서 여유롭게 걷고 있는 붉 은 볏을 한 학 두 마리를 묘 사하고 있다. 학과 대나무는 일반적으로 고상하고 순수 한 정신을 상징하며 신록에 서 은둔하고 있는 은둔자로 묘사되는데, 투명한 흰 호분 과 두툼한 검은 먹물을 사용하여 학의 날개들을 두드러지게 보이게 하기 위 해 흰색과 검은 색을 대조시키고 있다. 대나무 숲, 개울, 그리고 강둑은 오 직 몇 개의 명확하고 또렷한 필치로 정확히 그리고 있다. 그러나 비록 예술 가가 순수성의 감각을 전달하려는 의도가 있었을지라도 그 학들은 황제의 정원에서 자란 새처럼 보여지도록 과도하게 장식한 흔적이 있다.

그의 [삼우백금도(三友百禽圖)][도57]는 새해를 축하하기 위해 제작된 특 수한 종류의 회화에 속한다. 세한삼우는 겨울 동안에도 상록을 유지하는 소 나무와 대나무 그리고 대부분의 다른 초목이 아직 잠자고 있는 사이 마지막 눈이 오기 전에 흔히 피어나는 매화다. 변문진의 작품 속에서 이 삼우는 활 기 있고 다채로운 많은 종류의 새떼에게 횃대를 제공하는데, 새들이 이렇게 모여 있는 것은 자연 속에서는 결코 찾아볼 수 없지만, 이 그림의 상징적이 며 장식적인 의도와는 상당히 잘 부합된다. 이 화가는 북송시기인 11세기와 12세기의 위대한 거장들을 본받아서 작업했음이 분명하다. 그러나 그 대가 들의 세련된 선묘의 일부분 밖에는 흡수하지 못하고 주제와 질서 잡힌 회화 적 구성에 대한 거장들의 깊은 공감을 완전히 놓쳐 버렸다. 이미 생기를 잃 어버린 양식들이지만, 이제는 도저히 도달할 수 없는 완벽한 경지라고 느껴 지는 그러한 양식의 그림들을 본(本)으로 삼아 작업해야 한다는 것은 직업적

화원들로선 불행하다고 할 수 밖에 없었다. 더욱이 명나라 궁정화가들의 경우, 그들과 그들의 보수적 양식들에 대한 선비계급의 멸시 때문에 그들의 처지는 더욱 불행한 것이었다. 직업화가로서 그들은 상당히 낮은 사회적 지위에 만족해야만 했으며, 그들에게 강요되는 황실 후원자들의 요구, 즉 고대적 이상에서 조금도 벗어나서는 안 된다는 요구 때문에 자신들이 문인들로부터 멸시받고 있음을 의식하지 않을 수 없었다.

2) 임량(林良, 1416~1480)

임량의 자(字)는 이선(以善)이고, 남해(南海)사람으로서 영모와 화훼에 능하였다. 홍치(弘治, 1488~1505) 연간에 공부영선소승(工部營繕所丞)이 되었고, 후에 인지전(仁智殿)의 궁정화가였다.

임량은 집안이 가난했기 때문에 어렸을 때 내내 배달부로써 생활비를 벌었다. 그러다가 점차 그림으로 명성을 얻게 되자 천순(天順, 1457~1464) 연간 황제의 궁전에서 건축부 관리로써 봉직하였고, 승진되어 결국 황실의 호위국에서 지휘관이 되었다.

임량의 화조화는 다른 궁전 그림과는 완전히 달랐다. 그는 수묵 사의법에 능하여 자유분방한 필치로 대상을 그려내었

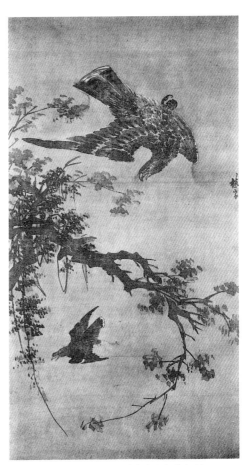

[도58] 秋鷹圖, 明, 林良, 비단에 수묵과 채색, 軸, 136.8㎝×74.8㎝, 대북고궁박물원

다.

[추응도(秋鷹圖)][도58]는 임량이 수묵화조화 뿐 아니라 채색화조화에서도 매우 뛰어난 기량을 가진 화가였음을 보여주는 작품이다. 매 한 마리가 날개를 펼치고 쏜살같이 날아 구관조(九官鳥)를 덮치려 하고, 목표가 된 구관조는 두려움에 떨며 달아나고 있다. 화면 왼쪽 중간에서 뻗어 나와 오른쪽 아래로 휘어진 나뭇가지를 경계로 위쪽에 매를, 아래쪽에 구관조를 배치하였는데, 구관조는 가늘게 늘어진 나뭇가지로 둘러 싸여 있어 이미 빠져나갈 수 없는 상황임을 더욱 강하게 느

[도59] 鷹雁圖, 明, 林良, 비단에 수묵, 軸, 170㎝ × 103.5㎝, 북경고궁박물원

끼게 한다. 두 마리 새의 자태와 눈초리도 긴박한 상황의 속도감과 긴장감을 충분히 전달한다. 빠르고 거친 필치로 나뭇가지와 잎을 묘사하였고, 새의 깃털도 몇 번의 빠르고 분방한 붓질로 표현했으나 날고 있는 새의 율동감이 여실히 드러나고 있다. 조선(朝鮮) 후기의 장승업(張承業)의 매 그림이 임량의 것과 매우 흡사한 점이 흥미롭다.

그는 [응안도(鷹雁圖)][도59]와 같이 강한 독수리나 매를 좋아하였다. [관목집금도(灌木集禽圖)][도62]는 종이위에 수묵 담채로 그린 것으로, 관목과 수풀로 둘러싸인 연못가에 모여 있는 새들을 묘사하고 있다. 어떤 것은 날고, 어떤 것은 주변에서 뛰며 서로서로 쫓아다니고 있으며 펄럭거리는 가지와 잎사귀들도 새와 조화를 이루어 비옥하고 다정스런 자연 세계를 암시하고 있다. 그는 단순한 붓놀림과 자유로운 느낌을 주어 단순하면서도 성공적

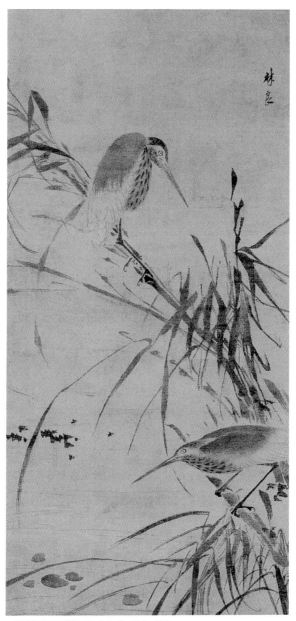

[도60]塞塘栖雀圖, 明, 林良, 軸, 104×47.4㎝

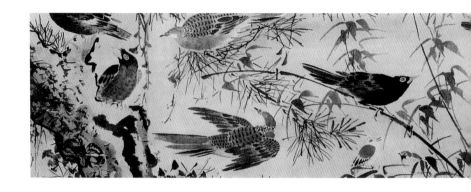

인 작품 세계를 그려내었다. 이러한 스타일은 양해와 목계 이후에 형성된
스타일로 문인화가들이 추구했던 이상이었다. 중국에서 자연으로 회귀하는
유일한 방법은 구속되지 않는 창작을 통
해 우연한 기회에 자신이 추구하는 예술
적인 효과를 성공적으로 얻는 것이었고,
그 결과로써 심미적인 추구를 얻는 것이
었다. 이런 우연적인 효과는 임량의 공헌
으로, 독특한 단색의 먹과 자유로운 붓놀
림으로 중국의 회화 발전을 증진시키는
계기가 되었다. 비평가들은 종종 그의 예
술성을 완전한 것으로 평가하지는 않는
다. 왜냐하면 한편으로는 그의 붓놀림은
과도하게 표현되었으며, 섬세함이 부족
하였고, 또 한편으로는 전문적인 궁정화
가에 대한 편견이 있었기 때문이었다.

3) 여기(呂紀, 1500년경 활동)
여기는 자를 정진(廷振), 호를 낙우(樂
愚)라고 하였으며 절강성 영파(寧波)사람

[도61]喜上梅梢, 明, 林良, 軸, 96×48㎝

[도62]灌木集禽圖, 明, 林良, 종이에 수묵담채, 卷, 34㎝×1211.2㎝, 북경고궁박물원

으로 홍치(弘治, 1488~1505) 연간에 활약한 명대 제일의 화조화가이다.

그는 인지전(仁智殿)의 궁정화
가로 봉직하여 금의위지휘를 제
수 받았다. 그의 화조화는 대부분
이 구륵전채법(鉤勒塡彩法)그림
으로 정확하고 세밀한 윤곽선과
색채를 사용한 것이지만 임량의
영향으로 활달한 필치를 보이는
것도 있다. 여기의 고향인 영파
(寧波)는 송·원대부터 대중적 화
조화나 불화(佛畵)가 일본으로 수
출되던 항구 도시로 이 지방의 전
통인 보수적인 남송화조화 양식
이 그의 화풍 형성 과정에 크게
작용했을 것으로 생각된다.

[계국산금도(桂菊山禽圖)][도
63]의 배경에 있는 암석과 나무들
의 구도는 점차로 궁전 안팎에서
화조화를 그린 화가들에게 널리

[도63]桂菊山禽圖, 明, 呂紀, 비단에 채색, 軸, 190
㎝×106㎝, 북경고궁박물원

[도64]殘荷鷹鷺圖, 明, 呂紀, 비단에 담채, 軸, 190㎝×105.2㎝, 북경고궁박물원

영향을 미치게 되었고 이것이 전형적인 명조 화원의 화조화로 자리매김 하였다. 그의 전형적인 스타일은 [잔하응로도(殘荷鷹鷺圖)][도64]에서 나타나는데, 가을날에 연못에 핀 연꽃의 평화로움을 한 독수리가 방해하는 놀라운 장면을 묘사하고 있다. 독수리 날개의 펄럭임은 다른 새들에게는 공포의 비행이 되는데 바람에 흔들리는 갈대의 흔들림과 함께 조화를 이루고 있고 시든 연꽃의 방향을 생생하게 묘사하고 있다. 이렇게 동물과 식물이 있는 장면을 묘사하는 방법은 북송 때 시작된 것이었다.

2. 명대중기(1506~1620)

명대 중엽 이후엔 제지 기술이 개선 발전되어 여러 종류의 종이들이 나왔는데 그 중 화선지는 섬세하고 매우 질겼으며, 종이의 흡수력은 필묵의 정취를 살려서 그림을 그리기에 적격이었다. 또한 먹색이 특히 뛰어나 수묵화의 발전에 일대 공헌을 하였다. 이 시기는 소주(蘇州) 지방의 심주(沈周)와 문징명(文徵明)이 형성한 오파(吳派)가 화단의 주류를 이루었다. 같은 시대에 당인(唐寅)과 구영(仇英)도 숙련된 기량으로 각기 일가를 이루어 심주, 문징명과 더불어 오문사가(吳門四家)로 불린다. 명대 문인화에서 사의화조화의 흥성은 주목할 만한 현상으로 이것은 문인화의 고조(高潮)였다고 말할 수 있을 것이다. 간결하면서 힘이 있는 화조가 행서(行書), 초서(草書)의 시문과 짝지어졌고, 위에 품위 있고 치밀한 인장(印章)을 찍어(인장의 재료가 동(銅)에서 석질(石質)로 바뀜에 따라 서화가로 하여금 자기 뜻대로 전각(篆刻)할 수 있게 되었다) 시의(詩意)가 풍부한 미감을 구성하였는데, 이런 경향은 명나라 이전에는 볼 수 없었던 경지였다. 중국의 수묵사의화조화는 명대의 임량, 심주, 당인등의 노력을 통해서 전례 없는 발전을 이룩했다. 이들의 뒤를 이어 이 장르를 새로운 단계에 올려놓은 중요한 화가는 명 중기의 진순(陳淳, 1483~1544)과 후기의 서위(徐渭, 1521~1593)이다.

1) 진순(陳淳, 1483~1544)

진순은 소주(蘇州)출신으로 자(字)는 도복(道復)인데, 뒤에 자로 이름을 대신하고 자를 복보(復甫)로 고쳤다. 호는 백양(白陽) 또는 백양산인(白陽山人)으로 문징명(文徵明)의 문하(門下)로 경학(經學), 고문(古文), 사장(詞章)에 뛰어난 학자였으며, 시·서·화(詩·書·畵)도 아울러 능한 예인(藝人)이었다. 그림은 산수와 화조(花鳥)에 능하였고, 글씨는 전서(篆書)와 행초(行草)에 특히 뛰어났다. 평생 은거(隱居)한 채 출사(出仕)하지 않고 학예(學藝)에 잠심(潛心)하였다. 그는 국자감에 입학하기로 되어 있었지만, 궁정에서 일하기를 거부하고 고향으로 돌아가 은둔생활을 했다. 문징명 밑에서 공부했지만, 전윤치(錢允治)는 진순의 작품집에 붙인 서문에서 스승과 제자의 작품을 다음과 같이 비교했다. "문징명의 작품은 반듯하고(正), 진순의 작품은 기이하다(奇). 문징명의 작품은 우아하고(雅), 진순의 작품은 빼어나며(高), 둘 다 최고의 경지에 도달했다." 여기서 독특함과 반듯함, 빼어남과 우아함은 화풍의 차이를 나타낸다. 진순의 예술적 성취와 회화사에서의 위치가 스승 문징명의 화풍을 더 엄격히 모방했던 다른 제자들보다 더 중요한 이유는, 그가 스승의 발자취를 그대로 따르지 않았다는 점이다.

진순은 문징명의 제자 중 가장 창조력이 풍부하고 독창적 화풍을 이룬 화

[도65, 66]花卉圖册, 明, 陳淳, 종이에 수묵, 28㎝×37.9㎝, 상해박물관

[도68]蘭竹石圖, 明, 陣淳, 종이에 수묵, 軸, 28㎝ ×
37.9㎝, 廣東省博物館

가로 수묵사의화조화에 특히 뛰어났다. 그는 심주의 수묵화조화풍을 배웠으며 원대 화가의 간일한 격조를 더하여 거침없는 필치와 윤기 있는 먹, 담백한 색채로 꽃과 잎들이 어우러진 모습을 호기 있게 묘사하였다. 또 율동적인 초서체로 쓰여진 서정적 시구를 화면에 배치함으로써 문인의 우아한 정취를 남김없이 표현하여 문인 사의화조화의 새로운 풍격을 수립하였다. 기법적으로 진순은 심주의 영향을 받았지만 살아있는 붓의 사용과 정서의 분출로 심주를 훨씬 압도하고 있다. 진순의 화조화들은 주로 시골에서 자라는 꽃과 목초의 스케치들이고, 또한 들판에 있는 야채와 과일들을 스케치한 것들이다. 그의 작품속에서 개성과 이상이 세속적인 것을 능가하고 있다.

[도67]菊石蘭竹圖, 明, 陣淳, 종이에 수묵, 軸, 28cm×37.9cm, 廣州美術館

2)심주(沈周, 1427~1509)

심주는 자를 계남(啓南), 호를 석전(石田) 또는 백석옹(白石翁)이라고 하며 강소성 오현(吳縣) 출신의 문인화가인데, 명대(明代)의 중요한 화파인 오파(吾派)의 창시자로 간주된다. 오파는 심주의 출생지 지명을 따서 이름한 화파(畵派)로, 심주 자신을 비롯하여 원사대가(元四大家)양식을 답습한 화가들로 이루어졌다. 시·서·화에 모두 뛰어난 그는 일생 동안 관직을 갖지 않고 은거한 전형적인 처사(處士)였다.

심주는 화조화가이기도 해서 이 장르의 문인화 발전에서 중요한 자리를 차지하고 있다.

화첩 [와유도(臥游圖)][도69.70.71.72]는 화조화에서 그가 이룬 성취를 잘

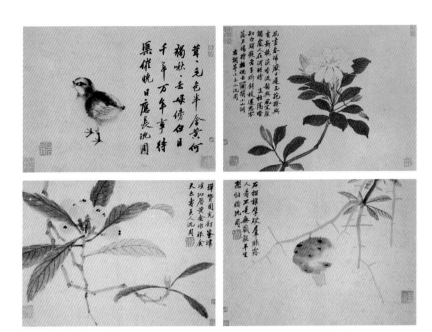

[도69, 70, 71, 72]臥游圖, 明, 沈周, 종이에 담채, 畫帖, 27.8㎝×37.3㎝, 북경고궁박물원

보여주는 대표작이다. 이 화첩은 모두 17점의 그림으로 이루어져 있는데 산
수화가 7점이고 나머지는 치자꽃, 살구꽃, 부용(芙蓉), 접시꽃, 유채꽃, 비
파, 석류, 병아리, 가을에 버드나무에서 노래하는 매미, 그리고 나지막한 언
덕에서 풀을 뜯는 짐승들을 그리고 있다. 옅게 칠한 꽃들은 구륵이나 몰골
법을 써서 그렸다. 심주의 양식은 임량의 대담함과 자유로움과도 상당히 다
르게 정돈되어 있으며 서정적이다. 심주는 생각과 감정을 전달하는 것을 중
시하여, 그림마다 시를 적어 넣었다. 예들 들어 석류 그림에는 다음과 같은
시를 써 넣었다.

"석류를 누가 깨뜨렸는가
알맹이들이 드러나 사람들이 본다.
감출 것이 없어서가 아니다
내 평생 속임수를 두려워했으니"

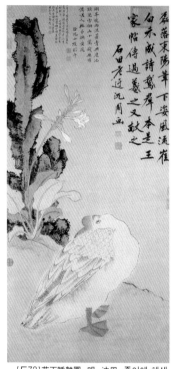

[도73] 花下睡鵝圖, 明, 沈周, 종이에 채색,
130.3㎝×63.2㎝, 북경고궁박물원

이 시는 문인화의 특성인 여러 가지 함축적 의미를 제시하면서 작품의 주제를 넓혔다. 심주는 꽃이나 새를 그릴 때 무리로 그리기보다 대상을 독립적으로 그려서 깨끗하고 간결한 작품을 만들었고, 제화시(題畵詩)를 더함으로써 필묵을 돋보이게 했다. 이러한 제화시는 문인화와 화공의 그림을 구별하는 중요한 요소이다. 서, 화의 결합에 관하여 심주가 다음 세대들에게 끼친 영향은 참으로 심대하다.

3)당인(唐寅, 1470~1523)

당인의 자(字)는 백호(伯虎), 호(號)는 육여거사(六如居士)이다. 처음 주신(周臣)에게서 그림을 배웠고, 문징명과 동갑이었으며 동학(同學)이자 벗이었다. 산수(山水), 인물, 화조(花鳥)에 모두 능했으며, 현존하는 그의 작품들은 심주, 주신, 오위의 영향을 받은 다양한 화풍을 보여준다.

[동음청몽도(桐陰淸夢圖)][도74]는 전혀 색다른 인물화로서, 한 학자가 오동나무 아래 등나무의자에 기대고 앉아 눈을 감고 명상에 잠긴 모습을 그리고 있다. 제시에서 당인은 "내 삶에서는 공명(功名)에 대한 생각을 모두 떨쳐버린다. 늙은 오동나무 아래에서 꾸는 꿈속에서마저도"라고 쓰고 있다.

이것은 자화상이자 자기 위안이며, 뜻을 이루지 못한 허다한 문인들의 정서를 반영하는 것임에 틀림없다.

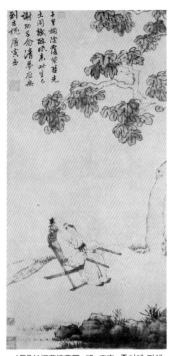

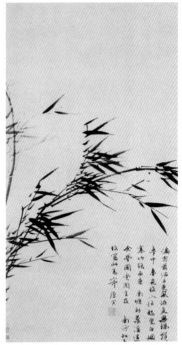

[도74]桐蔭淸夢圖, 明, 唐寅, 종이에 담채,
軸,.62㎝×30.8㎝, 북경고궁박물원

[도75]風竹圖, 明, 唐寅, 종이에 수묵, 軸,
83.4㎝×44.5㎝, 북경고궁박물원

4)문징명(文徵明, 1470~1559)

문징명은 장주(長州) 사람으로, 초명(初名)은 벽(璧)이었으나 자(字)인 징명(徵明)으로 널리 불리었고, 호는 형산거사(衡山居士) 또는 정운생(停雲生)이라 하였다. 그는 심주의 수제자로서 16세기 오파(吳派)의 중심인물이었다. 그러나 그의 그림은 심주의 그림과 많은 차이점을 보여 그가 오파 양식에 새로운 전환점을 제시했다고 할 수 있다.

[난죽도(蘭竹圖)][도76]는 문징명과 같이 서예에 특히 뛰어난 사람에게는 기법상 더 없이 적절한 그림이다. 잎과 꽃이 무성한 난초 한 포기가 화면의 중심부에 자리 잡아 지배적인 역할을 하며, 그 때문에 오른쪽에 보이는 두 그루의 대나무는 상대적으로 위축된 느낌을 준다. 대나무잎의 모양은 원대의 가구사의 묵죽과 흡사하게 빗자루 모양으로 끝에 뭉쳐 있고, 마디는 원

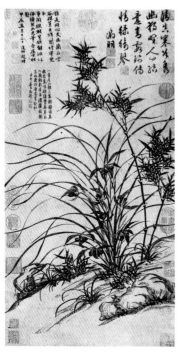

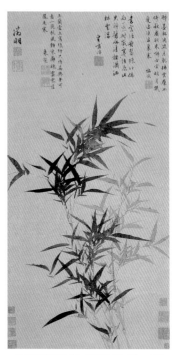

[도76] 蘭竹圖, 明, 文徵明, 종이에 수묵, 畫帖, 62㎝×31.2㎝, 대북고궁박물원

[도77] 墨竹圖, 明, 文徵明, 軸, 60㎝×30㎝, 吉林省博物館

대(元代) 묵죽화에 비하여 좀더 강조되었다. 문징명은 오파 화가 중 묵난과 묵죽을 가장 많이 그렸고, 역대 묵죽화가들의 필의(筆意)를 모방하여 열한 장으로 된 『묵죽책』를 남겼다.

3. 명대말기(1573~1644)

이 시기의 회화는 새로운 전환기를 맞이하였다. 동기창(董其昌)으로 대표되는 문인화가들은 산수화방면에서 새로운 길을 열어 여러 유파를 형성하였다. 명대 문인화에서 사의화조화의 흥성은 주목할 만한 현상으로서, 화조화를 근본적으로 변화시킨 화가는 서위(徐渭)였다.

명말은 문인화가 가장 왕성한 때로 화조화는 사의(寫意)사상의 영향을 받

아 색채와 수묵을 막론하고 모두 필묵이 간소화 되었다. 화조화 화법의 가장 큰 특징은 붓에 수묵 혹은 물감을 묻혀 형상을 그려낸 후 소량의 윤곽선으로 보완하여 완성하는 방법을 취하거나 혹은 굵은 구륵선과 몰골점염(點染)을 혼합하여 이용한 것이었다. 때문에 이 시기 화가는 많았지만 작품들 사이에 기법의 차이가 적었다. 화폭은 크지 않았고 제재와 구도 모두 간단하였으며 형식은 서화첩, 선면(扇面)이 다수를 차지하였다. 몰골점염의 기법으로 유명한 화가는 주지면(周之冕)이 있는데 작품의 다수가 몰골법으로 꽃잎을 그리고 꽃은 구륵으로 그렸다하여 '구화점엽파(鉤花點葉派; 꽃은 윤곽을 그리고 잎은 점을 찍어 표현하는 방식)' 란 이름을 얻었다.

이상에서 서술된 명대 화조화의 변천을 화풍을 중심으로 정리하면 아래와 같다. 첫째, 명대 초기 화조화의 주류는 임고파(臨古派)였다. 이 유파는 여기, 변문진 등을 대표로한다. 둘째, 명대 초기에 임고파와 세력을 다투다가 명말에 주도적인 위치를 차지한 사의파가 있다. 사의파(寫意派)는 필묵의 정취와 사의를 중시한다는 점에서 형사에 구애되지 않는 문인화풍에 가깝다. 사의파 역시 임량을 중심으로 하는 화원파와 진순과 서위를 중심으로 한 문인파로 다시 구분할 수 있다.

사실 명말 청초의 많은 화가들은 그들을 짓누르는 회화사의 유구한 전통에서 벗어나려고 온갖 몸부림을 치기도 했으나, 자신들도 모르는 사이에 어쩔 수 없이 그 커다란 테두리 안에서 헤어나지 못한 것을 종종 볼 수 있다. 중국 회화의 전통은 그 만큼 확고하고도 편재적(偏在的)이며 특속적(特續的)이었던 것이다. 또한 명대 이전의 중국 회화는 중국뿐만 아니라 한국과 일본의 회화 발달에도 이론적, 양식적, 그리고 기법적 기반을 제공해 주었다는 의미에서 그 중요성이 더욱 강조된다.

1) 서위(徐渭, 1521~1593)

서위는 절강 소흥(紹興)출신으로, 자(字)는 문청(文淸), 호(號)는 천지(天池)이다. 스스로 자신의 예술 활동을 평하여 그 중 글씨(書)가 제 1, 시(詩)가 제 2, 문(文)이 제 3, 화(畵)가 제 4라고 하였다. 그의 작품들은 대부분이 자

[도78]四時花卉圖 部分, 明, 徐渭, 종이에 수묵, 卷, 46.6cm×622.2cm, 북경고궁박물원

유분방하고 격렬한 필치로 광적(狂的)인 그의 성격과 파란이 많았던 생애를 단적으로 말해주고 있다.

서위는 태어나서 얼마 안 되어 아버지를 여의고 계모와 형의 손에서 자랐

[도79]墨葡萄圖, 明, 徐渭, 종이에 수묵, 軸, 166.3cm×64.5cm, 북경 고궁박물원

다. 20세에는 현(縣)에서 치른 시험에 합격해 학자로 인정을 받았으나, 그 이후로 성(省)의 시험에서는 여덟 번이나 실패했다. 그는 학생들을 가르쳐서 겨우 살아가다 한 지방 관리 밑에서 일하게 되어 군사기밀에 관련된 사건에 가담하게 되었다. 그 후 그 관리는 체포 되어 옥중에서 자살했다. 이 사건으로 정신적인 충격을 받은 서위는 정신분열증이 재발해 자신의 후처를 살해했고, 그 일로 투옥되어 처형되기를 기다리고 있었다. 그러나 7년 후 친구들의 노력으로 풀려났다. 가난과 질병과 고독에 지친 그는 외로이 세상을 떠났다. 인생의 좌절과 울분으로 서위의 재능은 충분히 발휘되지 못했다. 그래서 시, 서예, 그림을 막론하고 그의 작품은 삶의 부당함에 대한 분노와, 재능을 갖고도 운이 따르지 않아 의지할 곳 하나 없는 비애를 다룬 것이 태반이다.

[묵포도도(墨葡萄圖)][도79]에는 이런 시가 쓰여 있다.

"반평생을 헛되이 보내고 이제 이렇게 노인이 되어
밤바람이 윙윙거리는데 나 홀로 서재에 서 있다.
내 붓에서 나온 진주는 팔 곳이 없으니
덩굴 사이에나 흩뿌려놓을까"

그러나 [황갑도(黃甲圖)][도80]의 제시는 슬픔을
초월한 감정을 표현하고 있다.

"벼 익은 강촌의 게들은 살찌고
도끼날 같은 집게발로 진흙 속으로 파고든다.
한 마리를 종이 위에 뒤집어놓아 보면
바로 앞에 동탁(董卓)의 배꼽을 볼 것이다."

동탁은 동한의 사악한 권신이었다. 배에 지방이 너
무 많아 그가 죽고 난 후 사람들이 그의 배꼽에서 나
온 기름으로 불을 밝혔다는 얘기가 있다. 동탁을 오
만한 게에 비교하면서, 서위는 백성의 고혈을 쥐어짜
자기의 배를 불린 탐관오리들을 비난했다.

서위는 여러 번에 걸쳐 회화 창작을 일종의 '유희'
처럼 이야기 했다. "이렇게 나이가 들어 그림을 그리
니 유희와 같다." 이 같은 관점에서 그는 회화 형식에
서 대담한 시도를 했다. 예를 들어 포도와 박 그림을
보면 열매와 잎사귀를 분간하기 어려울 때가 많고,
파초와 모란이 달빛 아래 흔들리는 그림자처럼 보인
다. 열정적이고 힘찬 붓놀림으로 마음 내키는 대로

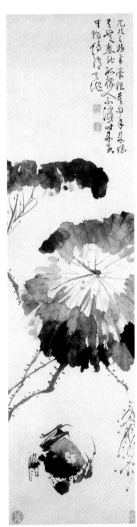

[도80] 黃甲圖, 明, 徐渭, 종이에 수
묵, 軸, 114.6㎝ × 29.7㎝, 북경고궁
박물원

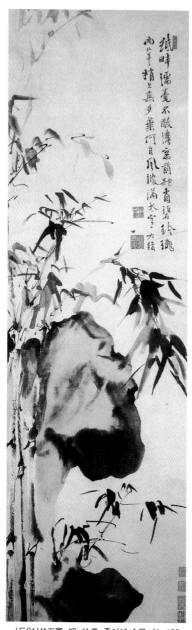

[도81]竹石圖, 明, 徐渭, 종이에 수묵, 軸, 122㎝
×38㎝, 廣東省博物館

종이 위에 먹물을 튀긴 듯하다. 이렇게 필묵으로써 직접 감정을 표현하는 일은, 화가가 그리고자 하는 대상의 형체를 그려야 한다는 의무감에서 완전히 벗어날 때만이 가능하다. 한마디로 유희적 태도가 없이는 이 같은 자유를 얻을 수 없다. 서위는 "일필(逸筆)로 대략 그려라. 형사(形似)를 추구하지 말고 가슴속의 일기(逸氣)를 있는 그대로 표현하라"고 한 예찬의 주장을 진정으로 실천한 화가였다.

서위는 오파의 사의화조화와 임량의 사의화조화의 장점을 겸하였으나 그들에 매이지 않았고 광초서(狂草書)와 같은 필법으로 붓을 마음껏 휘둘러 먹을 뿌리고 흘리는 듯 '사여불사지간(似與不似之間; 닮음과 닮지 않음의 사이)'의 꽃과 나무의 형상으로 생동감 있는 기운을 표현하였다. 동시에 영웅이 길을 잃어 기식할 곳이 없는 비통함과 곤궁함 중에도 꺾이지 않는 왕성한 생명력을 표출하였다. 그는 중국의 사의화조화를 내면의 정감을 강력하게 표현하는 경지에 이르게 하였고, 종

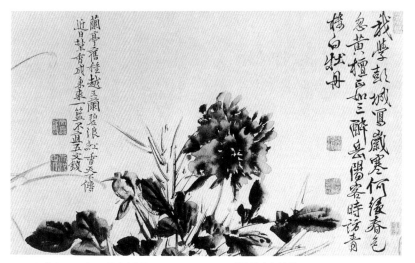

[도82] 花卉圖, 明, 徐渭, 종이에 수묵, 卷, 32.5㎝×535.8㎝, 미국 프리어미술관

이에 마음대로 조절하면서 충분히 발휘하는 필묵의 표현력은 중국 화조화를 이전에 보지 못한 높은 수준으로 끌어 올렸다.

　서위의 평범하지 않은 회화예술은 동시대인들에게는 인정받지 못했지만, 그가 죽고 난 뒤 팔대산인, 석도, 양주팔괴, 조지겸, 오창석과 현대의 제백석, 반천수, 유해속 등에 많은 영향을 주었다.

2) 주지면(周之冕)

　주지면의 자(字)는 복경(服卿), 호(號)는 소곡(少谷)으로 장주(長洲)사람이

[도83,84] 花鳥圖 部分, 明, 周之冕, 종이에 채색, 册, 각장32.2㎝×52㎝, 천진시예술박물관

다. 주지면은 진순(陳淳)과 육치(陸治)의 장점을 합하고 다시 자연을 주의 깊게 관찰함으로써 이른바 구화점엽(鉤花點葉)의 방법으로 명대(明代) 화조화(花鳥畵)를 집대성하였다. 이런 그를 청대(淸代) 상주파(常州派)의 선구자라 할 수 있다. 주지면 화조화의 사의(寫意)는 신운(神韻)이 있었고 설색(設色) 역시 선명하고 아름다운 색채였다. 그리고 각종 동물과 금조(禽鳥) 역시 유명하였고 그 운필(運筆)은 생의(生意)가 있었다. 그래서 어떤 사람은 진순, 육치(陸治)보다 우월한 화가라고 하였다. 그는 술을 좋아했고 세속에 물들지 않은 사람이었다.

제 7 장
청대(淸代) (1644~1912)

7. 청대(清代, 1644~1912)

　중국의 동북지방인 만주에 흩어져 살던 여진족은 건주(建州) 부족장인 누르하치에 의해 민족이 통일된 후 1616년에 소화강 유역에 후금(後金)을 세웠다. 민족통일 후 중원(中原)의 지배를 넘보던 그들은 먼저 1636년에 조선을 친(丙子胡亂) 후 이자성(李自成)의 반란을 틈타 1644년에 북경으로 들어가 국호를 청(清)이라 하고 명(明)을 몰아냈다.

　청(1644~1911)은 그 나라만의 문화적 전통을 가져본 적이 없었으므로 중국문화를 숭상하고 보존하면서 문치(文治)와 국토통일에 힘을 기울였다. 청은 강희(康熙)·옹정(擁正)·건륭(乾隆) 연간(1662~1796)인 130여년간은 권위와 번영의 햇빛을 누렸다. 이즈음 유럽의 계몽주의자들을 비롯한 세계의 사상가와 예술가들은 위대한 중국의 문화유산을 정리하고 종합하는 그들을 존경하게 되었고, 청에 대해 적대적이었던 한족의 지식인들도 새 체제와 새 사조에 동참하게 되었다.

　19세기에 접어들면서, 청은 내란과 외침으로 쇠퇴의 길을 걷게 되었다. 중국 역사상 원(元)에 이어 두 번째의 정복왕조였던 청은 서양세력이 점차 동양을 점령해 옴에 따라 일어난 아편전쟁(1840)과 태평천국란(1850~1864) 및 의화단사변(1900) 등을 겪은 후 1911년 10월의 신해혁명(辛亥革命)으로 망하고 말았다.

　청대 회화를 전체적으로 보면 중요한 두 종류의 회화풍격이 나타난다. 하나는 통치계급인 상류계층에서 양성된 궁정회화이다. 이들 화가는 넉넉하고 평담한 생활과 오로지 통치계급의 감상인식에 즐거움을 줄 수 있는 것만을 생각하다보니 자신들의 예술적 격정을 희석시키고 회화기교에 치중하게 되었다. 다른 하나는 재야파의 문인회화이다. 이 화가들의 생활은 매우 불

안정한 상황에 처해 있었지만 비교적 충분한 창작의 자유는 영유할 수 있었다. 이들이 중시한 것은 정감과 의취의 표현이었으며 정교하게 사실적으로 그리는 기교는 아예 돌아보지도 않았다. 이로 인해 산수화 방면에서는 '사왕(四王)'과 '사승(四僧)'이 서로 대립하였으며 화조화에서는 추일계(鄒一桂, 1686~1772)를 대표로 하는 궁정화가와 양주팔괴가 대립하였다. 이는 사회적 지위와 최고 통치자의 선호여부 때문에 회화내용과 형식상의 차이가 결정된 것이다. 전자는 정교하고 온건하며 고전적인 아름다움과 화려하고 부귀한 것을 선호했고, 후자는 힘차고 거칠며 시원스러운 자유분방함을 추구하면서 두 종류의 고정적인 양식이 형성되었다. 하나는 조정에서 다른 하나는 재야에서 활동했지만, 한쪽은 뜻을 표현하였고 다른 한쪽은 자신의 뜻을 실현하지 못한 채 수천 년 동안 이어져온 봉건시대의 문화 안에 속해 있었다. 또 많은 중국인 화가들 사이에서 활약한 서양선교사 출신의 외래화가(外來畵家)들도 그들 나름대로 업적을 남겼고, 중국화가들에게 영향도 주었다. 그들은 중국화가들에게 원근법·음영법·요철법 등을 중시하는 과학적인 그림을 그리도록 영향을 주었다.

결론적으로 청대의 화조화는 독창성을 추구한 화파들의 연속이었으며 기존의 틀에서 벗어나 새로움을 찾는 예술의 속성을 충분히 나타내었다고 할 수 있다. 그러나 넓은 안목에서 보자면 중국 화조화의 틀에서 벗어나지 못하였다고 할 수 있는데, 이 점이 중국 화조화의 특징이기도 할 뿐만 아니라 한계점이기도 하다.

1. 청대초기(1644~1722)

이 시기에는 왕시민(王時敏), 왕감(王鑑), 왕휘(王翬), 왕원기(王原祁)로 대표되는 4왕(四王) 화파가 문인화의 정통 지위를 차지하고 황실의 지지를 받는 정통파가 되었다. 강남 지역에는 일련의 반정통파의 문인화가들이 출현하여 '청초사승(淸初四僧)'의 홍인(弘仁), 곤잔(髡殘), 석도(石濤), 팔대산인(八大山人) 등이 유민파를 형성하였고, 공현(龔賢)으로 대표되는 '금릉팔

[도85]牡丹圖, 淸, 惲壽平, 비단에 채색, 畵帖, 41㎝×28.8㎝, 대북고궁박물원

가(金陵八家)' 등이 형성되었다. 청대 초기의 회화계는 이렇듯 유민파와 임고파 이종(二宗)으로 나뉘는데 유민파의 위세는 정통파인 임고파의 성대함에는 훨씬 못 미쳤지만 그런 대로 중하게 여겨졌었다. 유민화가들은 네 명의 스님 즉 팔대산인, 석도, 석계, 홍인을 중심으로 활동하였는데 사승은 전통을 고수하면서도 대담하게 개성을 표현하여 창조적인 경향을 보였다. 이들은 강한 반청의식을 지니고 있어서 명이 망한 후에는 청조에 굴복하지 않고 출가하여 승려가 되었다.

청조는 궁정에 정식 작화(作畵)기관인 화원을 설치하지 않은 대신에 건국

초기부터 여의관(如意館)이라는 종합적인 예술기관을 두었다. 즉 어용의 조각·회화·공예품 등을 만드는 공장(工匠)들을 여의관에 머물면서 제작하도록 한 것이다. 이 여의관에 처음에는 공장들이 많이 소입(召入)되었지만 뒤에는 사대부 출신 작가도 참여하였다.

1)운수평(惲壽平, 1633~1690)

청대 초기 정통화파의 한 사람인 운수평의 초명은 격(格)이고 자는 수평이다. 명이 망한 이후에 자를 그의 이름으로 바꾸었고 '정숙(正叔)'이라는 자를 사용하였으며, 그의 호는 남전(南田)이다. 강소(江蘇) 무진(武進: 옛날에는 상주(常州)라 칭함) 출신인데, 그곳은 조상대대로 명 왕조의 관리로 몸담았던 곳이었다. 운수평은 왕시민과 왕감에게서 그림을 배워 처음에는 산수화로 시작했으나 이후 화훼화에 주력하였다. 그림을 팔아 근근이 생계를 유지하며 평생을 가난하게 살다가 57세를 일기로 세상을 떠났다. 운수평은 시·서·화(詩書畵) 삼절뿐만 아니라 청초 최고로 영향력이 있던 화조화가였다. 그는 6대가인(왕시민, 왕감, 왕휘, 왕원기, 오력, 운격)의 한 사람으로 과거의 문인화풍을 계승하려는 회화사상을 지니고 있어 정통화파의 한 사람으로 간주되기도 하였다.

그의 화훼화풍의 특징은 서희의 몰골법을 따른 점, 사생(寫生)을 주로 하

[도86,87,88]山水花鳥册, 淸, 惲壽平, 종이에 채색, 畵帖, 27.5㎝×35.2㎝, 대북고궁박물원

[도89] 蓮花圖, 淸, 惲壽平, 26cm×59.5cm

면서 절지(折枝)가 많게 하고 배경으로 산수경을 전혀 그리지 않은 점, 설색
(設色)이 아담한 점, 필묵이 유담천진(幽膽天眞)한 점 등이라 하겠다. 이후
운수평을 수장으로 한 상주화파(常州畵派)가 형성되었고, 이 화파는 청대 중
기 화단에 막대한 영향을 끼쳤다. 양주팔괴 중 하나인 화암과 상해화파인
임백년도 한 때 그의 화풍을 따랐다. 운수평의 친한 친구인 왕휘는 그의 작
품을 평하여 생향활색(生香活色)이라는 간단한 말로 표현하였는데, 이는 운
수평의 그림에 딱 맞는 표현이었다. 운수평은 문인화가이면서도 한편으론
생계를 위해 그림을 파는 모순적인 입장에 있었기 때문에 이 불균형을 극복
하기 위해 문인적인 취향과 함께 넓은 호소력을 지닌 독특한 자기화풍을 이
루었다. 특히 그는 그림에서의 사생을 중시하였다. 운수평이 중시하는 사생
은 서양화에서 말하는 그런 부류의 사생이 아니라 사물의 살아 있는 뜻이나
의미를 그리는 일이다. 그래서 그는 화훼를 그리는데 있어서도 극히 생동해
야 한다고 생각했으며, 또한 예찬(倪瓚)의 가슴속의 일기(逸氣)를 표현한다
는 이론을 매우 찬양하였다. 현대적인 말로 이야기하면 회화는 감정으로 독
자를 사로잡아야 한다는 것이다. 예찬이 표현하고자 했던 것은 은둔한 문인
의 세속을 벗어난 거리낌 없는 정(情)이었다. 운격이 표현한 것이 어떠한 정
(情)이었는지 그 자신은 말하지 않았는데, 대체로 예찬과 근본적으로 다르지
않았을 것이다. 의고(擬古)적인 풍조가 성행했던 청초에 있어서 운수평의 섭

정(儒情)론은 대담하고 신선한 것이었다.

[모란도(牡丹圖)][도85]는 8쪽으로 된 화책(畵冊) 중의 한 폭인데 서희의 화법과 출신지인 상주(常州)의 전통적인 화훼초충법(花卉草蟲法)을 따르고 있음을 보여준다. 이러한 그의 화훼화법은 사생화훼파(寫生花卉畵)라 불리는 상주파(常州派)의 기본화법이 되었다.

2) 팔대산인(八大山人, 1626~1705)

팔대산인의 원래 성은 주(朱)씨이고 어렸을 때의 이름은 답(耷)이며, 호는 팔대산인이다. 그는 강서 남창(南昌)사람으로 명나라가 멸망한 뒤 봉신산(奉新山)에서 머리를 깎고 중이 되었으며, 후에 환속(還俗)하여 도사로 여생을 보냈다. 그의 조부와 부친은 그림에 능해 전통적인 서화 등 예술을 좋아하였다. 이러한 집안의 화풍 등으로 팔대산인은 어려서부터 시화에 능숙하였으며, 묵향(墨香)속에서 기예를 다듬을 수 있었다. 그의 유년기는 비교적 풍요로운 생활이었다. 그러나 그의 집안은 명나라 종실에 뿌리를 두고 있었기에 나라가 망하자 함께 몰락하는 비운을 겪게 되었다. 그는 망국(亡國)의 충격 속에 마치 미치광이처럼 정서적으로 안정적이지 못하였다. 그의 광기는 중국 회화사에서 가장 대표적이라 해도 과언은 아닐 것이다. 그는 청나라 통치 하의 박해와 연청(延請)을 피하기 위해 승복을 불태우고 대문에 큰 서체로 '아(啞)'자를 써놓으며 거짓으로 미친 척하기도 하였다. 팔대산인은 '아(啞)'자라는 글자에서도 알 수

[도91]石蒼蒲圖, 淸, 八大山人, 畵帖, 30.3㎝×30.3㎝, 프린스 턴대학 미술관

[도90]墨荷圖, 淸, 八大山人, 종이에 수묵, 軸, 南昌 八大山人記念館

[도92,93] 安晚帖, 淸, 八大山人, 종이에 수묵, 畫帖, 31.8㎝×27.9㎝, 일본 개인소장

있듯이 벙어리 행세를 하였으며, 사람들을 만날 때면 말을 하지 않고 글이나 손짓으로 대화를 나누었다. 그는 벙어리 생활을 근 십여 년을 하다가 정신적인 충격과 압박 등으로 미치광이가 되었는데 정말 미치광이가 되었는지 아니면 미치광이 노릇을 하였는지는 불분명하다. 어찌 되었든 그의 이러한 행동은 명의 멸망과 집안의 몰락 등에 의한 충격 및 목숨을 연명하기 위한 것 등이 복합적으로 작용한 것으로 보인다. 그는 23세 무렵에 중이 되어 불교를 심도 있게 연구하였으며, 시를 읊기도 하였고 광폭한 그림들을 그려내기도 하였다. 그 후 그는 35세 무렵에 환속을 하여 점차 평정을 되찾고, 다시 글씨와 그림으로 기쁨을 찾아 그만의 독특한 품격이 담긴 작품을 선보였다. 그의 작품에서 가장 많이 보이는 것이 법호(法號)인 팔대산인이다. 이네 글자를 낙관으로 사용할 때, 곡지(哭之, 울다) 또는 소지(笑之, 웃다)처럼 보이게 글자들을 이어쓰기도 하였다. 이렇게 함으로써 웃을 수도 울 수도 없었던, 자신의 고통과 모순의 심경을 드러내 보였다. 그의 인생은 한마디로 그림과 함께 한 인생이었다고 할 수 있는데, 삶 속에서의 울분 등을 화폭에 그대로 드러내었다. 그의 그림 속의 거칠고 강렬한 필묵 효과는 자신의

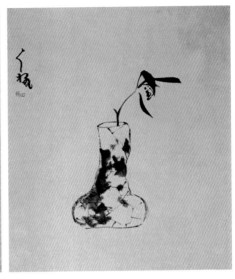

[도94,95]安晚帖, 清, 八大山人, 종이에 수묵, 畵帖, 31.8cm×27.9cm, 일본 개인소장

고통과 세상에 대한 냉소, 울분에 찬 분노, 격멸 등을 담고 있다. 그래서 그의 그림은 마치 오늘날의 행위예술과도 같은 특성을 지니며, 인간사에 대한 호소력이 있고 애절하기까지 하다. 따라서 그의 작품은 이러한 행동을 반영이라도 하듯 핍박받는 듯한 붓 자국과 울분을 토로하는 듯한 음침하고도 참담한 습묵(濕墨)등이 주를 이룬다. 그래서 황종현(黃宗賢)같은 학자는 팔대산인의 그림을 조란(粗亂)하며 생경(生硬)하고 광맹(狂猛)하여 일종의 냉담함과 떫고 쓴 가시와 같은 미(美)를 담고 있다고 주장한다. 확실히 팔대산인의 그림은 흔히 볼 수 있는 경향의 것이 아니다. 그의 작품에는 전례 없을 정도로 개성이 있다. 그래서인지 그의 작품 속에 나오는 물고기나 새들은 종종 이상하고 우스꽝스러웠는데 위쪽으로 치켜뜬 눈이 불만과 분노, 기대를 표현하고 있다. 그의 꽃, 연꽃, 풀 들은 외롭고 황량한 분위기를 자아내고, 반면에 성장을 멈추고 꺾인 나무들은 황폐하지만 격렬한 감정세계를 드러내 보였다. 팔대산인의 그림은 후기에 들어오면서 더욱 사의적(寫意的)이고 선(禪)적인 경향이 강해져 속세의 틀을 벗어나는 측면이 강하다. 특히 팔대산인의 화조화는 개성이 풍부하여 임량이나 진순이나 서위와 같은 사의화

조화의 맥을 잇는다고 하겠다. 이러한 그림들은 대개 수묵으로 제작되어 화풍의 격을 더욱 높게 했는데, 표정이 기이하고 조형이 다소 과장되는 등 사의를 표출하는 예술적 특징을 지닌다.

팔대산인이 후세에 미친 영향은 매우 커 청대중기의 양주팔괴, 말기의 해파, 근대의 제백석, 장대천, 반천수, 이고선 등의 거장들이 모두 팔대산인 예술정신의 영향을 받았다. 팔대산인 이후의 사의화조 화가들은 팔대산인 작품으로부터 양분을 흡수하지 않은 것이 없었으며, 후에 변화 창신을 가하여 자기의 독특한 회화면모를 갖추었다. 양주팔괴도 하나의 화파를 형성했는데, 그들도 마찬가지로 일종의 혁신적 정신을 갖추었고, 힘차게 내뿜는 필치로서 심령을 묘사했으며, 필묵상에서의 개성 표현을 강조하여 특색이 지극히 선명한 화파를 이루었다. 그러나 양주팔괴가 일종의 혁신의 모습을 지녔다 할지라도 회화상에서는 역시 사법(師法)을 가지고 있었으며, 역대 학자들은 그 회화 풍격의 주요 연원이 석도와 팔대산인으로부터 기인하였다는 데에 일치된 견해를 보였다.

팔대산인이 68세 때 '안만(安晩)'이라고 쓰고 퇴옹(退翁)에게 그려준 잡화책(雜畵册, 全 22圖)에 있는 이 [팔팔조도][도92]는 활달하고 천진하면서도 긴장·광기·고독이 드러난 그림이다. 이 그림은 그의 신비성·환상성·풍자성 같은 것을 볼 수 있는 작품인데, 실망과 좌절에 빠져 있을 때나, 우울증에 사로잡혀 있을 때 그린 것 같다. 이 그림은 황량하고 적막하지만 감상적인 느낌은 없다. 결코 허망에서 나온 것이 아니라 예술적인 수양과 진실한 체험의 결합에 의한, 다시 말하면 섬광처럼 번뜩이는 예술정신과 반석처럼 무거운 선심(禪心)의 결합이라고 할 수 있다.

그의 이러한 정신은 필묵을 환화(幻化)하고 대상을 과장하는 수법을 쓰게 하고, 나아가서는 일종의 기묘하고 특출한 진실미를 창조하게 했는데 이 새 그림이 바로 그렇다. 그리는 대상(여기서는 머리를 숙이고 있는 새, 즉 자기 자신)의 정신을 강조한 나머지 형상을 무시하거나 버리게 되는 것이 그의 예술정신이다

2. 청대 중기(1722~1820)

　이 시기에는 궁정 회화가 황실의 지지를 받아 흥성한 시기이다. 또한 상
업이 발달한 양주에서는 양주팔괴로 대표되는 새로운 회화 사조가 출현하
였다. 궁정 회화의 융성은 강희 연간에 시작되었으며 건륭 연간에 전성기에
이르렀다. 황실의 수요를 위한 궁정 회화는 주로 화원 화가들의 손에 의해
제작되었으나, 일부는 관직을 겸한 대신(大臣)화가나 원(院)외의 이름 있는
화가들이 명을 받고 그리기도 하였다. 궁정 회화의 소재는 비교적 광범하여
인물화는 제후(諸侯), 대신(大臣)의 초상화, 궁정생활화, 역사고사화 등을 포
함하였고, 산수화는 궁정장식이나 관상용의 정통산수화, 변경 지방의 풍경
을 묘사한 그림을 그렸으며, 화조화는 주로 장식을 위한 화훼, 초충, 영모들
을 그렸다. 화풍도 다양화되어 인물화는 공필중채(工筆重彩)와 백묘법을,
화조화는 공필사생법과 남전파의 몰골법을, 그리고 산수는 주로 사왕파의
화풍을 따랐다. 동시에 동서양이 합쳐진 화풍도 한때 풍미하였다. 청대 중
기에는 '경세치용(經世致用)'의 실학 관념이 문인들의 현실 생활에 대한 관
심을 불러일으켰다. 이런 경향은 현실과 떨어져 관직을 버리고 초탈하게 사
는 은사문화(隱士文化)에 속한 사람들의 산수화를 점점 냉대 받게 하였고,
이로써 전통의 비유와 우의를 담은 화조화가 오히려 흥성하게 되었다. 동시
에 청대 중기 및 후기에는 비학(碑學)이 흥기했는데, 이것은 강건하고 힘있
는 금석(金石) 의미의 서법(書法)과 품격(品格)의 추구로 자유롭게 필정묵취
(筆正墨趣)를 전달하는 화조화가 산수화보다 더욱 우세를 차지하게 하는 계
기를 만들었다. 이러한 경향은 이미 발달 조건을 갖춘 화조화의 사회적 요
구가 필묵을 독립적으로 표현하는 방향으로 발전하게 하였고, 명대말기에
서위가 이미 시작한 대사의문인화(大寫意文人畵) 방향으로 접근하게 하였
다. 양주 화가들은 필묵(筆墨), 금석(金石)의 운치를 화조화에 끌어들인 개척
자들이다. 양주화파의 화가들은 필묵의 운용에 있어 모두 각각의 특징이 있
었고, 전체적으로 화풍상 다채롭고 성대한 세력을 나타내었다.

1) 양주화파

양주 지방은 염업(鹽業)을 바탕으로 막대한 상업자본이 형성하게 되어 많은 상인들을 자연스럽게 모여들게 하였으며 시대의 번영을 상징하는 대도시의 하나로 발전하였다.

이러한 경제적 발전은 시민들의 물질과 문화생활에도 급속한 변화를 가져오게 하였으며 예술세계에도 새로운 변화를 요구하게 되었다. 그런 가운데 염상들이 문사를 존대하는 자유로운 창작 분위기 속에서 많은 학자와 화가들이 모여 학문과 예술을 꽃피우게 된다. 그리고 문학과 예술 감각이 뛰어난 일부 염상들은 시회(詩會)와 아집(雅集)의 장소를 제공하기도 하였으며 많은 서적과 골동, 그림을 수집하여 문인과 예술가들을 불러 들이고 있었다. 이러한 분위기 속에 기존의 화풍과는 다른 독창적이고 일품화적인 화풍이 형성되었는데 여기서 탄생한 화파가 바로 양주팔괴(揚州八怪)라는 집단이다. 이들은 서로가 영향을 주고 받으며 교우관계를 이루고 있지만 결코 다른 사람의 영역 안에 들기를 거부 하였다. 그들의 개성을 잘 대변해주는 것으로 자립문호(自立門戶)를 들 수 있는데, 이것은 스승의 문호를 그대로 따르는 것이 아니라 화가들 각자가 자신들의 문호를 세워야 한다는 것으로 양주화파의 개성적사상이라 할 수 있다. 이들 양주화파의 문인화가들에게 있어서 역사적인 새로운 계기는 문인화가 가지고 있는 본래의 특성에 대한 큰 변화라고 하겠다. 다시 말하면 철저한 여기중심의 작품경향에서 작품이 생활수단으로도 활용되는 것으로 그 패턴이 바뀌게 된다는 것이다. 양주화파의 등장과 함께 중국 회화시장은 이때부터 그림이 상품화되기 시작하여 화가들도 소장자나 감상가의 기호를 의식하게 되었다. 따라서 작가의 개성이 발휘되고 생활환경과 밀접한 관계가 있는 그림을 일반 소장자들이 원했기 때문에 양주팔괴의 그림은 화조화가 많다. 그들의 작품은 교양 있는 문인들뿐만 아니라 일반인들 역시 좋아하였는데, 일반 상점의 주인들은 손님들을 호객하기 위해 서화를 점포에 걸어 놓곤 하였다. 이것은 곧 양주화파의 회화가 근대성을 띠고 있음을 시사하는 것이다. 그러나 이것은 특정한 주제나 일정한 화풍의 작품을 화가에게 요구함으로써 작품의 제작과정에

영향을 미치게 되었다.

18세기 후반부터는 어느 정도 여기(餘技)화가 대(對) 직업 화가의 대립이 흐려져 직업화가를 비하(卑下)하는 경향이 줄어 들기 시작하였고, 이로써 북송시대 이후 문인 여기화가들이 회화사의 흐름을 주도하던 시기 는 막을 내렸다.

양주화파의 화풍은 문동(文同)의 수묵과 서 위, 팔대산인, 석도 등의 개성주의 화풍에 영향 을 받았으며 관념과 이상에서 벗어나 현실 생 활에서 그 소재를 찾았고 적극적인 색채의 실 험과 간결한 표현, 대범한 구도로 화면에 추상 미를 부여했다. 또한 자유로운 정신의 해방을 통한 자아실현과 개성의 발휘는 새로운 모습의 참신한 문인화풍을 형성하였다.

(1) 금농(金濃, 1687~1764)

금농은 시인으로 절강 인화(仁和)사람이고 사람들은 그를 동심(冬心)선생이라 불렀다. 그 는 고종 건륭 원년(高宗 乾隆 元年, 1736)에 박 학홍사과(博學鴻詞科)에 천거되어 입경하였으 나 다시 돌아왔다. 그 후 그는 여기저기에서 유 유자적(悠悠自適)하기를 즐겼으며 양주에 가장 오래 머물렀다.

금농은 그림 그리기를 매우 늦게 시작하여 다른 양주팔괴에 비해 그의 그림 그리는 기간 은 매우 짧았다. 글씨로는 해서(楷書) 등을 잘 써서 또 다른 별칭이 칠서(漆書)였다. 이는 그 가 양주팔괴 가운데 가장 선비의 면모가 풍부

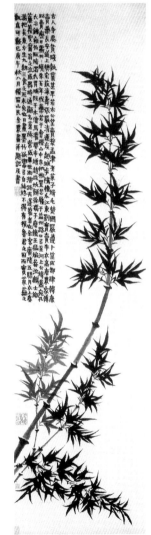

[도96]墨竹圖, 淸, 金農, 종이에 수 묵, 軸, 98.5cm×36.4cm, 일본 개인 소장

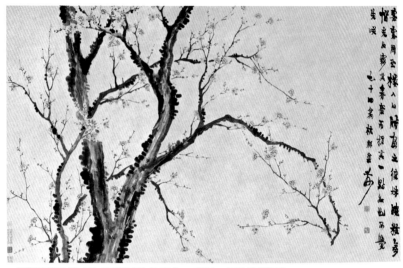

[도97] 紅梅圖, 淸, 金農, 종이에 담채, 軸, 88.2㎝ × 137.4㎝, 도쿄 국립박물관

하였음을 보여주는 면이다. 짧은 화력 기간임에도 불구하고 그는 상당히 많은 작품을 남겼으며 그의 대표적인 제자로는 나빙이 있다. 비록 다른 팔괴들 보다 늦게 그림을 시작하였지만 그의 화가로서의 풍격은 매우 높았다. 그는 고아(古雅)하고 박졸(朴拙)한 풍격을 지니고 있으며 또한 '능숙함의 결여'와 '고의적인 서툼'의 요소들을 볼 수 있다. 그의 인물이나 불상그림, 안마(鞍馬), 매화, 대나무 등은 대체로 필묵이 두텁고 순박하였다. 특히 매화와 대나무는 거의 묵으로만 그렸는데 그 격이 매우 뛰어났다. 그의 생활은 썩 풍족한 편은 아니었다. 따라서 그는 그림을 팔아 생계를 유지 할 수밖에 없었다. 그래서 늘 자신을 매화나 대나무의 청고함에 비유하며, 가슴 속에 묻은 우울함과 불만을 표출했다. 그는 가끔 불상과 산수 그림, 자화상 등을 그렸다. 또한 필묵의 기교와 서체 등은 금석비문(金石碑文)에서 그 영감을 얻어 그의 서체는 매우 독특하다.

금농은 체계적인 전문이론을 저술하지는 않았지만 그의 사상은 제발(題跋)속에 남아있다. 진실한 감정에서 나와 생동감 있는 언어로 쓰여 진 그의 제발은 사람들이 즐겨 읽고 깊은 생각에 잠기도록 했는데 제발에서 볼 수

있는 금농의 예술사상은 서술할 만한 가치가 있는 것이 두 가지 있다. 하나
는 시류(時流)를 따르지 않는 그의 독창적인 정신이고, 다른 하나는 그의 개
성해방 표현의 사상이다.

[홍매도(紅梅圖)][도97]는 그림이 화폭을 거의 차지하고 화제는 오른쪽에

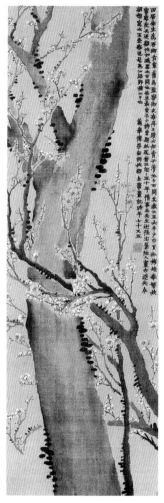

[도98]玉壺春色圖, 淸, 金農, 비단에 담
채, 軸, 130.8㎝×42.4㎝, 남경박물원

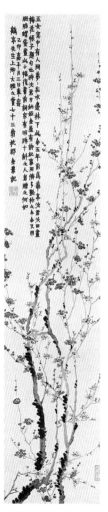

[도99]梅花圖, 淸, 金農, 종이에 담채,
軸, 130.2㎝×28.2㎝, 프리어갤러리

치우쳐 쓰여 있다. Y자 모양으로 밑둥이 갈라진 굵직한 노간(老幹)은 힘차게 올라갔고, 오른쪽으로 원을 그리며 늘어진 가지는 거의 끝에서 꺾여 올라가 힘찬 터닝을 보여주고 있다. 만약 이런 급전(急轉)이 없었다면 이 그림의 구도는 평범하고 힘없는 것이 되고 말았을 것이다.

[옥호춘색도(玉壺春色圖)][도98]는 그가 70세 때 그린 것인데 만년의 걸작이다. 화폭의 3분의 1을 차지하는 굵은 노간(老幹)이 중앙에 우뚝 서 있고, 그것을 휘감고 있는 만옥(萬玉)같은 흰 매화꽃 송이는 흰 눈 같은 느낌을 준다.

72세 때 그린 [매화도(梅畵圖)][도99]는 김농의 화매법(畵梅法)과 서법(書法)을 가장 잘 볼 수 있는 작품이다. 학처럼 깨끗하게 산 선비의 고결한 정신이 화폭에 가득 찬 느낌을 받게 된다.

(2) 나빙(羅聘, 1733~1799)

[도100] 花卉圖, 淸, 羅聘, 종이에 채색, 畵册, 24.1cm×30.6cm, 북경고궁박물원

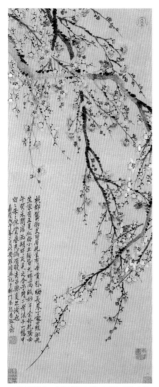

[도101]二色梅花圖, 淸, 羅聘, 종이에
채색, 軸, 71.5cm×28.2cm, 重慶博物館

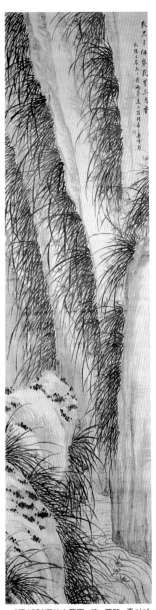

[도102]深谷幽蘭圖, 淸, 羅聘, 종이에
수묵, 軸, 245.4cm×65.7cm, 북경고궁
박물원

 나빙은 팔괴 중 가장 나이가 어렸으며 화
지사(花之寺)의 승려로 원래는 안휘 사람인
데 영구히 양주에 거주하였다. 금농을 따라
시와 그림을 배웠으며 두 사람은 매우 친분
이 두터웠고, 화제를 대필해 주기도 하였다.
현존하는 금농의 작품 가운데는 나빙이 대
필한 그림이 적지 않다. 그는 인물, 불상, 꽃
과 과일, 매화, 대나무, 산수 등을 잘 그렸는
데 기묘하지 않은 것이 없을 정도였다. 특히

[귀취도(鬼趣圖)]를 여러 권 그린 경험이 있을 정도로 귀신 그림을 많이 그렸고 또한 잘 그렸다. 그는 귀신 그림에서 볼 수 있듯이 필격은 아취(雅趣)가 있고 사상은 윤아(潤雅)하여 스스로 풍격을 이루었다. 그뿐만 아니라 그의 [귀치도]에는 귀신들의 종류나 형태 등이 과장 되게 그려져 있다. 나빙은 이들을 통해서 건륭제 말기 부패한 관리들과 사회 불의를 비웃고 있다. 식자(識者)층은 나빙의 귀신들을 당시 관리들과 권력층에 있던 자들의 부패상과 횡포에 대한 풍자적인 해석으로 이해하고 작품을 대하였다. 그는 이런 귀신 그림뿐만 아니라 다른 회화에도 능했다. 그는 부분적으로 화암의 화풍 일부를 흡수하여 자신의 것으로 소화하였다. 따라서 나빙의 그림에는 화암의 그림처럼 고풍스럽고 소박한 면이 있기도 하다. 그러나 기법이나 풍격 면에서는 다소 뒤떨어지는 면이 있다.

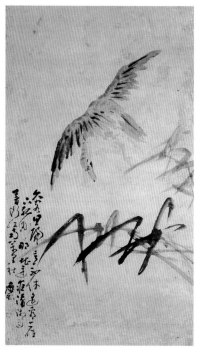

[도103] 蘆雁圖, 淸, 黃愼, 종이에 수묵담채, 軸,
105cm × 61cm, 廣東省博物館

(3) 황신(黃愼, 1687~1768)

황신은 자가 공수(恭壽)이며 복건성 영화(寧化) 사람이나 그는 양주에서 오랫동안 생활하였다. 집안이 매우 가난하여 그림으로 생계를 이어갔으나 노모를 극진히 모셔 효자로 소문이 났다. 그는 특히 인물 그림에 능하였는데 필치가 매우 세밀하였다. 이는 그가 그림을 그릴 때 형사에 관심이 많았던 것과 밀접한 관련이 있다. 그의 그림은 신선이나 고사와 관계되는 것이 많고, 문인 사대부들의 생활을 제재로 한 것들도 있다. 그는 가끔 광초필법(狂草筆法)으로 그림을 그렸는데, 기상이 웅휘하여

대단하였다. 광초필법으로 그린 그림들은 마치 용이나 뱀이 춤을 추듯 순간 바람이 지나가고 폭우가 쏟아지듯 역동적이었다. 이런 류의 그림들은 늘 힘이 있었으며 그는 만취하면 흥이 폭발하여 순식간에 그림을 완성하였다. 그는 어려서부터 그림을 배웠고 인물을 근엄하며 세밀하게 그렸다. 만년에는 사의(寫意)로 인물이나 매화 등을 그렸다. 화조 역시 굵고 거친 화풍으로 담담하게 표현되었는데

비교적 소품들이 뛰어났다. 이런 그의 그림들은 선묘적인 면이 주를 이루고 사실성을 바탕으로 하여 더욱 풍격이 높다. 일찍이 정섭이 그의 그림을 칭찬하여, "옛 절터에 이끼의 흔적들을 즐기고 황량한 절벽 위 멋대로 뻗은 나무뿌리를 잘 그려 신정(神情)에 이르게 하였다. 따라서 진짜 형상은 사라지고 진귀(眞鬼)만이 남아있다"라고 시를 읊을 정도로 그는 그림에 능하였다.

[수선도(水仙圖)] [도105]는 12폭의 『잡화책』 맨 첫머리에 있

[도104]荷雁圖, 淸, 黃愼, 종이에 수묵, 軸, 130.2㎝×71.8㎝, 북경고궁박물원

[도105]水仙圖, 淸, 黃愼, 종이에 수묵담채, 畫帖, 23.2㎝×33.6㎝, 일본 개인소장

는 그림인데 얼핏 보면 무슨 그림인지, 무슨 글씨인지 모를 정도로 속필로 그리고 썼다. 구멍 뚫린 괴석을 화폭 가운데에 두고 수선과 제시를 양쪽에 그리고 쓴 구도도 대담하고 기이하다. 그림은 균형 · 숭고 · 조화 등에서 오는 아름다움보다는 날카로운 개성과 광기(狂氣)에서 오는 섬광 같은 화의(畵意)만이 보인다. 이런 괴상한 그림(18세기의)도 상찬되고 돈 많은 양주 상인들이 샀기 때문에 양주의 팔괴들은 작품생활을 계속할 수 있었을 것이다.

(4) 정섭(鄭燮, 1693~1765)

양주팔괴 중 가장 유명한 정섭은 서화가이면서도 문학가이다. 그는 강소 흥화(興化)출신으로, 호는 판교(板橋)로 오늘날에도 정판교로 부른다. 1732년, 그의 나이 39세에 성시(省試)에 합격해 거인(巨人)이 되었고, 4년 뒤 진사가 되어 본격적으로 관리의 길에 들어섰다. 그는 자신의 학문과 업적을 기록하기 위해 "강희 연간 수재(秀才), 옹정 연간 거인, 건륭 연간 진사에 오르다"라는 내용의 12자를 새긴 인장을 즐겨 사용하였다. 12년간 지방에서

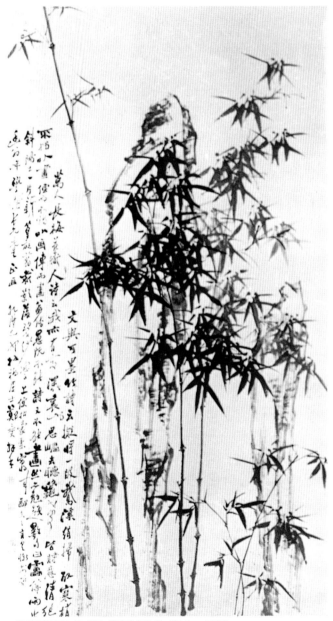

[도106]竹石圖, 淸, 鄭燮, 종이에 수묵, 軸, 197.5㎝×108.8㎝

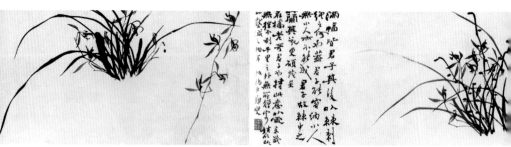

[도107,108]荊棘叢蘭圖, 淸, 鄭燮, 卷, 31.5㎝×508㎝, 남경박물관

관직에 몸담고 일하다가 상관의 비위를 거슬러 물러나게 되었다. 이후 양주
에 거처를 정하고 남은 인생을 그림을 팔아 생계를 유지하였다. 당시 양주
는 경제가 크게 발달하여 각지의 서화가들이 모여들어 자신들의 작품을 팔
던 곳이었다. 정섭 역시 자신의 작품에 가격을 매겼다.

"큰 족자는 6냥, 반폭 크기는 4냥, 작은 것은 2냥이다. 족자와 대련(對聯)
은 한 쌍에 1냥, 부채 그림과 두방(斗方; 신년에 써 붙이는 마름모꼴 정방형
의 서화)은 각각 반냥씩이다. 선물이나 음식을 가져오는 사람은 은(銀)으로
가져오는 사람보다 반갑지 않은 것은 물론이다. 손님이 주는 것이 꼭 내게
필요하지 않을 수도 있기 때문이다. 손님이 현금을 가져오면, 내 마음이 매
우 기뻐 훌륭한 서화작품이 나올 것이다. 외상은 물론이고 선물 역시 골칫
거리일 뿐이다. 게다가 내 나이가 많아 쉽게 피곤해지기 때문에 양반님들과
잡담을 나눌 여력이 없음을 양해해주기 바란다."

"대나무를 심기보다 대나무를 그리는 데서 더 많은 것을 얻는다.
여섯 자짜리 그림 하나가 3000냥이다.
옛 친구나 옛 인연에 대해 무슨 말을 해도
내 귀를 스치는 가을바람 같을 뿐이다"

몇몇 대목에서 기지를 엿볼 수 있으며, 솔직하고 직설적인 내용은 작가의

성격을 여실히 드러내고 있다.

그는 이선이나 금농 등과 교류가 두터웠으며, 자신의 그림에 대한 자신감이 대단하였다. 그는 난(蘭)과 죽(竹), 그리고 석(石)을 특히 잘 그렸는데, 난을 그릴 때에도 자신만의 독특한 사상과 철리를 좇아 그리기를 즐겼다. 그는 당시의 의고주의(擬古主義)적 분위기와는 반대로 앞 세대의 그림들을 배우려 하지 않았다. 또한 양주팔괴의 화가들처럼 당시의 의고주의자들을 좋아하지 않았으며, 다른 사람의 그림을 '모고(摹古)'하는 것 자체를 그림으로 보지 않았다. 그는 문인답게 자신의 주관이 매우 뚜렷한 화가였던 것이다. 그는 수묵사의화풍(水墨寫意畵風)의 선상에서 과감하게 서위나 석도, 팔대산인의 화풍을 연구하여 자신의 화풍을 더욱 독창성 있게 구축하기도 하였다.

정섭은 청아하고 탈속한 대나무의 고상한 운치를 그릴 수 있기까지 40여 년의 시간이 필요했다고 술회하였다. 그는 대나무를 완성하는 과정은 3단계로 이루어진다고 하였다. "눈 속의 대나무, 가슴 속의 대나무, 손안의 대나무가 있다(眼中竹, 胸中竹, 手中竹)"는 것이다. 먼저 대나무를 마음속에 그리기에 앞서, 대나무를 잘 관찰하고 연구한 다음에야 비로소 대나무의 성질과 특징을 파악할 수 있다. 그 다음 종이나 비단에 그림을 옮긴다. 이 두 단

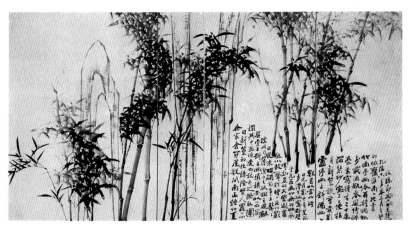

[도109]墨竹圖 屛風, 淸, 鄭燮,

계가 끝나면 그림을 그리는 과정은 마치 천둥 번개가 치듯 하니, 이로써 대나무는 살아 있는 것처럼 보이게 되는 것이다. 정섭의 작품에는 보통 긴 문장과 시구가 적혀 있고, 그림과 글씨, 시가 한데 잘 어울렸으므로 사람들이 '삼절(三絶)'이라 불렀다.

정섭의 서체는 예서체와 해서체를 혼용한 것으로 양주팔괴 중에서 특히 이름이 높았다.

[죽석도(竹石圖)][도106]는 정섭의 화풍이 잘 드러난 작품으로, 화면 속의 대나무 숲은 자연의 형상을 보이고 있으나 대나무 잎들이 완벽하게 정렬되어 작품에 리듬감을 주고 있다. 색채 없이 먹만으로 표현된 흑백의 대비와

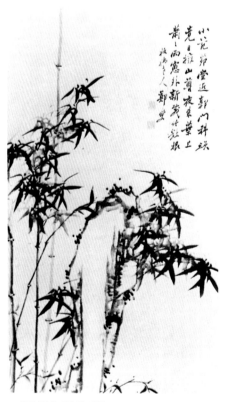

[도110]竹石圖, 淸, 鄭燮,

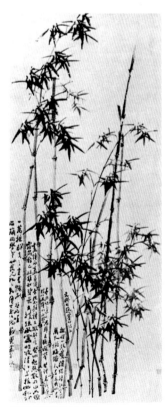

[도111]墨竹圖, 淸, 鄭燮,

맑고 독특한 양식은 보는 이로 하여금 번뇌를 떨쳐버리고 자연의 평화에 젖게 만든다. 정섭이 대나무를 그린 데에는 몇 가지 이유가 있었다. 자신의 정신을 드러내 보이기 위해서, 우정을 표현하기 위해서, 사회의 불의에 조소를 보내기 위해서, 그리고 사람들의 갈망을 전하기 위해서 대나무를 그렸던 것이다. 그가 산동 순무(巡撫)에게 선물로 준 대나무 작품에는 다음과 같은 글이 적혀 있다.

"관아(官衙)에 누워 바스락거리는 대나무 소리를 들으면
어쩌면 그 소리는 백성들의 신음 소리
이 몸은 한낱 작은 고을의 관리에 지나지 않지만
나뭇잎 하나 가지 하나에도 마음이 쓰입니다."

(5) 이선(李鱓, 1686~1762)

이선은 양주에서 가까운 강소성(江蘇省) 흥화인(興化人)으로서 자(字)는 종양(宗揚)이고, 호는 복당(復堂), 연도인(憐道人) 등 이다. 팔괴의 한 사람인 정섭과는 같은 고향 사람이다. 회화는 장정석, 고기패, 석도, 팔대산인의 영향을 받았으며 필격은 서위의 자유분방함에 가까웠다.

이선은 팔괴 중에서도 가장 본격적으로 화기(畫技)를 익힌 화가로서 화조화를 잘 그렸으며 채색기법의 시도를 통해 문인화의 영역을 확대하는데 기여하였다.

그는 사생화조화의 대가인 장정석(將廷錫)을 통해 진순과 서위의 화풍을 흡수하고 지두화(指頭畵)를 그린 고기패(高其佩)에게 인물과 어충(魚蟲)을 배웠고 임량(林良)을 종사로 여겼다. 또한 석도의 화법과 사상에 영향을 받아 자유분방한 운필과 필치로 독특한 개성을 나타내며 순간적이면서도 절제된 문인묵정(文人墨精)의 세계를 보여주고 있다. 그리고 순간적인 대상의 포착과 문기(文氣) 짙은 일품화적(逸品畵的)인 표현 등에서 현대 회화로의 접근을 느낄 수 있다.

이선의 작품은 선려(鮮麗)한 채색화가 많은데 이것은 당시 양주의 시대상

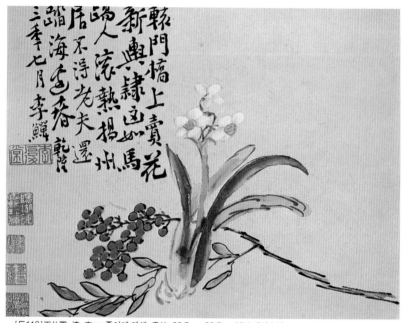

[도112]天仙圖, 淸, 李鱓, 종이에 채색, 畵帖, 26.7㎝×39.7㎝, 일본 개인소장

황과 연관시킬 수 있다. 양주의 염상들은 거대한 부를 손에 넣은 후에 사대부의 생활과 은일(隱逸)한 사상을 동경하였으나 향락에 따른 생활은 화려하고 조방한 필치의 화훼화에 공감했던 것이다.

이와 같이 양주화가들의 채색화훼화는 개인의 경향이라기보다는 관리나 부호들의 취향에 따른 수요에 의해 제작되었음을 부인할 수 없는데 이선도 마찬가지였다.

이선의 초기의 그림은 궁중화가의 특색을 보이는 세밀하고 화려한 화훼(花卉) 충어(衝魚)등에서 절묘했으며 특히 난죽(蘭竹)에서 뛰어났다. 그리고 필의(筆意)가 사의수묵의 특색을 드러내며 거침과 세밀함을 모두 갖춘 작품을 남겼다. 이후 사생과 사의의 평형과 조화를 획득하여 흉중의 일기를 표출하는 문인화를 제작했다. 이로써 40세 후반에는 사의화가로서 자리를 잡았으며 초묵(焦墨)과 측필의 거친 직선의 사용으로 흑백의 변화가 매우 컸음을 알 수 있다. 그리고 세밀한 화법과 사의 화법을 한 화면에 혼합하기도 하

였다. 또한 색채의 사용에 있어서도 안료의 혼합으로 독특한 효과를 나타냈으며 같은 색조를 사용함으로써 겹친 붓질의 효과를 이용하였다. 노년기에는 공필과 사의가 융합하였으며 심원한 수준에 이르게 된다.

이선은 활달, 분방한 필선과 창일(蒼逸)한 묵색(墨色), 그리고 수윤(秀潤)한 설색(設色) 모두가 순간적인 초필(草筆)의 효과와 함께 격조 높은 작품들을 제작하여 양주화파 중에서도 근대적 특성이 두드러진 작가라고 할 수 있다.

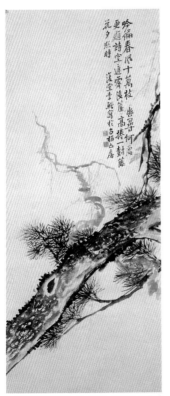

[도113]松藤圖, 淸, 李鱓, 종이에 수묵담채, 軸, 124㎝×62.6㎝, 북경고궁박물원

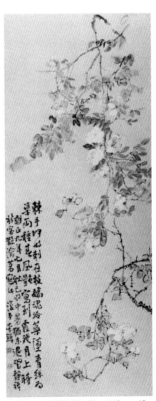

[도114]月季圖, 淸, 李鱓, 118㎝×46㎝

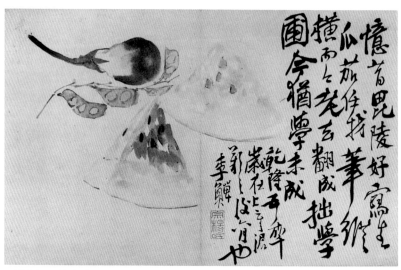

[도115] 瓜茄圖, 淸, 李?

　　[송등도(松藤圖)][도113]는 얼룩덜룩한 나무껍질과 빽빽하게 잎이 들어찬 노송을 그린 작품이다. 나무는 비스듬하게 기울어 있고 등나무가 나무줄기를 타고 위로 올라가며 휘감고 있다. 색감은 먹에 색을 조금 섞어 나타내었다. 여기서 이선은 서예와 시를 그림에 결합시켜 전체를 조화롭게 통일했다. 그림의 오른쪽 윗부분에는 시 한 수가 적혀 있다.

　"만발했던 봄꽃들이 다 지고 난 뒤
　이 적막한 곳에서 이제 무엇을 노래할까?
　비 내린 뒤 해가 나오고, 장막이 걷힌 빈 뜰에는
　석양에 빛나는 등나무 꽃이 만개해 있다."

　　화가는 옛날에 대한 향수와 애조(哀調)를 자아내기 위해 봄날 만개한 꽃을 석양에 젖은 소나무, 등나무와 적막한 정원과 적절히 대비시키고 있다. 이 시에 나타난 꽃과 나무의 독특한 분위기를 통해서, 시인이자 화가인 그는 관직에서 쫓겨난 자신의 감정을 드러내 보이고 있는 것이다.

(6)왕사신(汪士愼, 1686~1759)

왕사신은 자가 근인
(近人)이다. 사람들은
그를 소림(巢林)이라고
불렀다. 안휘 휴령(安徽
休寧)사람인데 뒷날 강
소 양주로 옮겨와 살았
다. 그는 전각뿐만 아니
라 예서, 화훼 등을 잘
하였는데 특히 매화는
더 잘 그렸다. 그는 청
고(淸高)하면서도 가난
하여 일생을 그림을 팔
아 생계를 유지하였다.
그는 금농, 화암 등과
친분이 두터웠으며 시
를 매우 즐겼다. 말년에
는 실명하여 앞이 안 보
였는데도 필을 잡고 광
초(狂草)를 쓸 수 있었
다. 왕사신은 스스로 청
고하다고 생각하였으
며, 깨끗한 것을 즐겼

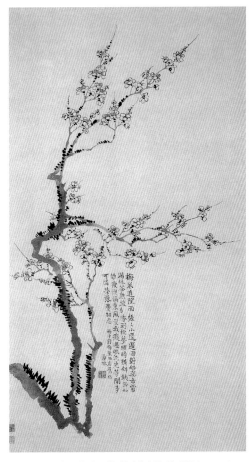

[도116]墨梅圖, 淸, 汪士愼, 종이에 수묵, 軸, 108.4
㎝×59.4㎝, 요령성박물관

다. 그는 차를 즐김으로써 세상의 더러운 때를 씻어낼 수 있다고 생각하기
도 하였다. 그래서 그의 그림은 단연 매화와 관련된 그림이 많다. 특히 [묵매
도(墨梅圖)][도116]나 [백매도(白梅圖)][도117]는 독특한 형태미(形態美)만으
로도 고아(古雅)한 풍격이 흐른다. 약간의 준찰(皴擦)과 수묵의 윤택한 효과

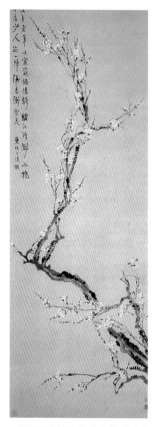

[도117] 白梅圖, 淸, 汪士愼, 종이에
수묵담채, 軸, 174.5cm×61.5cm, 首
都省博物館

를 잘 융화하여 매화의 많은 꽃봉오리와
세월의 풍상이 서려 있는 여러 갈래의 가
지들을 잘 표현하였는데, 청신(淸新)함과
유향(幽香)을 갖춘 신기표일(神氣飄逸)한
풍격을 담고 있다.

(7) 이방응(李方膺, 1695~1755)

이방응은 호가 청강(晴江)이며 자는 규
중(虯仲)으로 상소 남통(南通) 사람이다.
그는 어린 나이에 지방 과거시험에 합격
해 수재(秀才)가 되었으며, 1729년에는 현
령에 임명되었다. 후에 천재지변을 당한
이들에게 구호품을 나눠주는 과정에서 상
관의 비위를 거슬러 누명을 쓰고 감옥살
이를 하게 되었다. 풀려나왔을 때는 관직
도 잃은 뒤였다. 그는 자신의 그림을 팔아
은둔 생활을 하면서 금릉, 양주, 남통을
두루 돌아다녔다. 이방응이 양주에 오랜
기간 머물지는 않았지만, 그의 예술적 관
심사가 양주팔괴의 그것과 차이가 없었기
때문에 양주팔괴의 한 사람으로 받아들여
졌다. 이방응이 즐겨 다룬 제재는 대나무, 난, 소나무와 바위 등 이었다. 그
의 작품은 청아하며, 마음속 생각을 꾸밈없이 단도직입적으로 그려낸 것으
로 유명하다. 그는 스스로를 매화에 비길 정도로 매화에 대해 남다른 애정
을 지니고 있었다. 그는 서위의 수묵대사의 화풍에 매료되어 많은 영향을
받았다. 그의 매화그림이나 난 그림 등은 기개가 충절하며 형상에는 변화가
풍부하다. 특히 매화 그림에는 독특한 일기(逸氣)가 흐르고 있으며, 형상 자
체는 마치 큰 붓으로 대충 그려놓은 듯하다. 이러한 이방응의 회화 세계는

흥취(興趣)로 이루어진 듯하다. 흥취는 그의 회화 세계의 근본 인자이자 가장 중요한 구심점이라 할 만하다.

　양주팔괴 중 매화를 가장 잘 그린 화가로는 금농, 왕사신, 이방응 등을 들수 있다. 왕사신이 청아하고 고일(孤逸)한 매화의 정을 그려낸다면 이방응의 매화는 기이하고 호방한 매화의 풍격을 지닌다. 이방응은 매화뿐만 아니라 대나무나 난 그림도 매우 독특함을 지닌다. 그는 대나무를 그릴 때 바람에 흩날리듯 필을 날리나 조금도 천박하지 않다. 더 나아가 그의 죽(竹)은 청유(淸幽)속의 호기(豪氣)가 하나의 일격(逸格)을 이루며, 기운 태동함을 지녔다. 그는 임종의 순간까지 화가로서의 정기를 표출하였는데, 임종 전에는 "내가 죽어도 조금도 애석하지 않으나 내가 애석해 하는 것은 내 손이다"라고 말할 정도로 그림 그리는 것을 사랑하였다.

　[풍죽도(風竹圖)][도118]는 바람에 날리는 대나무의 모습을 담은 그림으로 그의 화풍의 세기(細氣)를 유감없이 보여준다. 그는 매우 유창한 기법을 바탕으로 대나무라는 대상에 접근하여 청유(淸幽)한 호기(浩

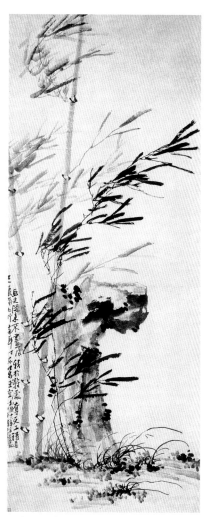

[도118]風竹圖, 淸, 李方膺, 종이에 수묵, 軸, 168.3cm×67.7cm, 남경박물관

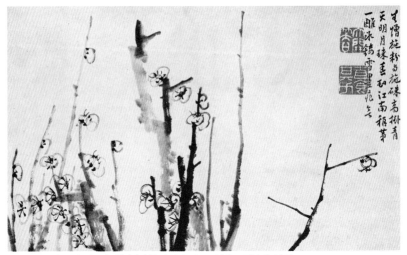

[도119]墨梅圖, 淸, 李方膺, 종이에 수묵, 畵帖, 21.9㎝×36.3㎝, 일본 개인소장

[도120] 蓝菊圖, 淸, 李方
膺, 軸, 139㎝×48㎝

氣)를 그려냈다. 그가 죽 그림에 매우 능함은 괴석과 죽과 죽엽의 기이한 배치를 통해 한눈에 알 수 있다.

[묵매도(墨梅圖)][도119]는 모두 14폭의 매화그림이 있는 [梅花畵册] 가운데 세 번째 그림이다. 이 [묵매도]는 소품이지만 대부분의 중국 묵매도와는 다른 점이 많다. 중국 묵매도는 구도가 S자식(S字式), 상횡관식(上橫貫式), 하횡관식(下橫貫式), 능형식(菱刑式) 등이 대부분이고, 한국 묵매도처럼 직립식이나 사선식(斜線式)이 드문 편인데, 이 그림은 직립식 구도여서 특이하다. 그림의 매화꽃송이들은 흰 옥 같기도 하고 명월주(明月珠)같기도 하다. 탐스럽게 핀, 매화꽃송이는 모두가 푸른 하늘에 높이 매단 명월주처럼 아름답기만

[도121] 牡丹圖 部分, 淸, 高鳳翰, 종이에 담채, 册, 24㎝×34㎝, 상해박물관

하다. 오른쪽으로 비스듬히 뻗어 올라간 새 가지에 달린 한 송이 매화는 쓸쓸해 보이면서도 아름답다. 또한 그림 전체에도 변화를 주어 신선감이 넘친다.

(8) 고봉한(高鳳翰, 1683~1749)

고봉한은 자가 서원(西院)으로, 남촌(南村)이라고 일컬어졌으며, 늙어서는 남부노인(南阜老人)이라고 했다. 그는 산동 교주(膠州)사람으로서 산수와 화훼, 전각 등에 능하였다. 일찍이 그는 벼슬을 하였는데 안휘성(安徽省) 적계현(積溪縣)의 현령으로 고을을 다스리기도 하였다. 그는 벼루를 소장하는 것을 즐겼으며, 또한 간단한 붓으로 한 인물 그리는데 능했고 사의가 담긴 화훼화를 잘 그렸다. 그는 55세에 질병을 앓아 오른손에 장애를 입었으며, 그 때부터 왼손으로 그림을 그렸다. 이런 연유로 스스로를 상좌생(尙左生)이라 부르기도 하였다. 그는 어떠한 그림이나 화풍의 영향에도 흔들리거나 구

[도122]雪景竹石圖, 清, 高鳳翰, 종이에 담채, 軸, 139.1㎝×61.6㎝, 북경고궁박물원

애받는 일이 없었다. 그는 산수를 잘 하였으나 사람들은 그의 화훼 그림이 더욱 기묘하여 천취(天趣)를 얻었다고 하였다. 또한 논자(論者)들은 비록 고봉한의 화풍에서는 찾을 수 없었지만, 북송의 웅장하고 휘황찬란함이나 원나라 화가들의 정일(靜逸)한 기(氣)와 같은 화법에서 결코 빗나가지 않았다고 생각하였다. 고봉한의 그림은 그 누구도 방(倣)하지 않은 특별한 작품이었다. 그는 초년기에는 세밀한 그림을 그렸으나 중년이 넘어서면서부터는 사의(寫意)적인 그림을 즐겨 그렸다.

9) 화암(華嵒, 1682~1756)

화암은 복건 상항(上杭)출신으로, 자가 추악(秋岳)이며, 호는 신라산인(新羅山人)이다. 그는 종이 만드는 공인(工人)가정에서 태어났고, 지방 미술가와 회화 전문가 사이에서 자랐다. 집안이 가난하여 어릴 때 고향에 있는 사당에 벽화를 그렸기도 하였다. 양주화파 가운데 화암은 다른 화가들보다 그림에 변화가 많고 기교가 특출하였다. 산수, 인물, 화조 등 여러 제재(題材)를 다루어 훌륭한 작품을 많이 남겼으며 화조 영모화는 높이 상찬(賞讚)되었지만, 그의 다른 산수화는 그다지 주의를 끌지 못했다. 그와 같은 시대에 살았던 사람들 중에 어떤 사람은 "너무 많이 생략했다"고 비평했다. 그는 양주 거장들 중 가장 다재다능하였고 기술적으로도 능숙하였으며 전통의 여러 장점들을 섭렵, 융화하여 새로운 화풍을 탄생시켰다. 청대 중엽

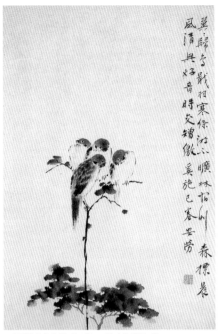

[도123]花鳥冊, 淸, 華嵒, 비단에 채색,
畵冊, 廣州市美術館

[도124]花鳥冊, 淸, 華嵒, 종이에 채색, 畵
冊, 46.5㎝×31.3㎝, 북경고궁박물원

이후 화조화사에서 가장 중요한 위치를 차지하고 있는 화암은 수려한 경치
를 노래하고 삶의 고뇌를 토로한 주옥같은 시를 남겨 그의 예술적 영감을
더욱 풍성하게 하였다. 그의 청신(淸新)하고 탈속(脫俗)함, 세치(細緻)하면서
도 생동함은 운수평 일파의 화가에 속하지만, 운수평과 다른 점은 화암에게
는 운(惲)의 화려함이 없다는 점이다. 그의 화조화는 온화하고 견실(堅實)하
여 간일적 운치가 있으며, 필묵은 맑고 고졸(古拙)하다. 또한 색조는 부드럽
고 선윤(鮮潤)하며, 장법(章法)은 공령(空靈)하고 교묘하다. 그는 고법을 취
하여 오랫동안 학습하고 연마하였으며, 끊임없는 사생과 깊은 연구로 자신
만의 개성적인 길을 열고 일가(一家)를 이루었다.

화암이 그린 작품 중 화조화는 특징상 세 단계를 거친다.

첫째 단계는 소년 시절부터 북경에 가기 전까지인 1715년 전후다. 이시기
에는 주로 운수평의 면모를 배워 화면이 담담하고 방정(方正)했으며, 운필은

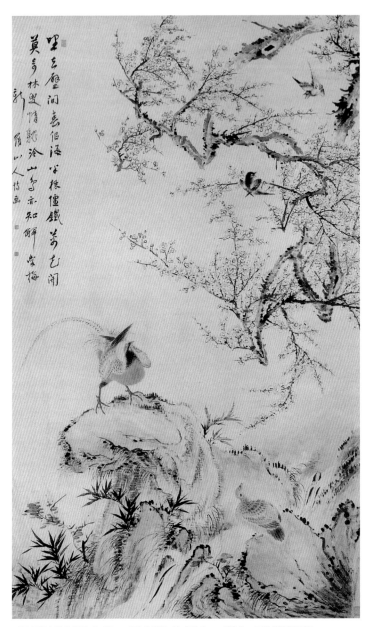

[도125] 山鵲愛梅圖, 淸, 華嵒, 비단에 채색, 軸, 216.5㎝×139.5㎝, 天津藝術博物館

부드러워 날이 갈수록 깊이가 생겼다.
두 번째 단계는 명적(名籍)과 화우(畫
友)의 영향을 많이 받은 단계로 51세까
지이다. 이 때 화암은 전통을 흡수하고
자기표현에 알맞은 예술형식을 찾게
된다. 그는 항주에선 운수평을, 양주에
서는 석도의 영향을 받았다. 운수평은
사생에 세밀하고 생동감이 있으며, 색
채는 청아하고 명쾌하였는데, 화암은
운수평의 장점을 잘 습득하였고 석도
의 필묵 기법의 장점도 가미시켰다. 세
번째 단계는 양주에서 본격적인 직업
화가로 활동을 하던 때이다. 이 때에
본격적으로 그의 개성이 나타났는데
60세쯤 되었을 때는 그의 특성이 두드
러졌으며, 이후 세상을 뜰 때까지 왕성

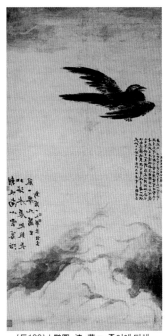

[도126]大鵬圖, 淸, 華嵒, 종이에 담채,
軸, 176.1cm×88.6cm, 일본 황실박물관

하게 창작하였다. 청초 이래 화조화 영역에는 양대 화풍이 있었는데 그 하
나가 서위, 진순이 개척하고 팔대산인, 석도가 발전시킨 수묵대사의화이고,
다른 하나는 운수평이 기치를 올리고 완성한 설채 몰골 화훼화이다. 화암이
말년에 이룩해 낸 화조화는 소사의화풍(小寫意畫風)이라 할 수 있으며, 이것
은 공필화와 수묵대사의화의 중간 화풍으로 그는 독립된 일가를 이루었다.
화암의 화조화는 필법을 다양하게 서로 혼합하여 사용하였는데 운필에 있
어서 때로는 끊어지고 때로는 이어지며 곡선이면서도 꼿꼿하며 부드러운
가운데 강건한 맛이 있어 변화가 풍부하였다. 필선은 경쾌하면서도 맑아 살
속에 뼈가 있는 듯하고 지체한 듯하면서도 거북하지 않고, 깔깔하면서도 거
칠지 않으며, 기교적이면서도 얇아 보이지 않는 긴장감을 가지고있다. 또한
꽃과 새, 나무를 표현함에 있어서 견실하면서도 생명력 있는 질감을 나타내
었다. 그의 화조화에서 건필고묵(乾筆姑墨)의 찰필(擦筆)기법으로 새를 그린

것을 많이 볼 수 있는데 우모(羽毛)가 생동감이 있고 필치가 운미(韻美)가 있다. 따라서 그의 화조화법은 운수평의 가뿐하고 유려(柔麗)한 것에서 가벼운 것을 빼고, 석도의 강건한 필치에서 억센 것을 제거하여 자기의 필법을 이루었다. 묵의 운용에 있어서도 송(松), 죽(竹), 매(梅), 난(蘭) 등은 단순하게 먹으로만 처리하고 대부분은 채색을 사용하였다.

화암의 화조화에서 필묵과 색조 못지않게 중요한 특징은 풍부하고 기이한 구도이다. 기존의 틀에 박힌 구성 방법이나 보이는 대로의 포착이 아니라 필묵의 운용에 따라 계산적이고 즉흥적으로 구성하여 어울리지 않은 듯 하면서도 묘한 어울림이 있다. 상하 양분 구도에서부터 대칭, 편중, 대각선 구도등 상황과 소재의 선택에 따라 구도를 적절하게 구사하였으며 유려한 문체로 자유롭게 쓴 화제(畵題)로서 마무리 하였다. 화암의 화조는 독특한 예술 형식 외에도 화면에 펼쳐진 상외지경(象外之竟)의 여러 가지를 볼 수 있다. 화암은 아침저녁으로 화초와 새를 관찰하고 사생하였으며 이로 인해 심수상응(心手相應)의 운필이 이루어졌다. 그의 사생능력은 탁월하였다. 그의 화조화가 인공적 장식이 적고 자연의 천취(天趣)가 강한 것은 바로 이 때문이었다. 화암은 강하고 큰 동물보다 작고 약한 것에 대해 연민의 정을 갖고 있었다. 그래서 생활과 사상과도 연관되지만 항상 갈구해 온 "붓끝을 세워 세상먼지를 털어 내고 자연으로 하여금 면모를 새롭게 하리라"는 마음이 화조화에도 잘 나타났다.

종합적으로 볼 때 화암은 특정의 역사 조건에서 모순적 세계관과 복잡한 내면세계를 간직한 직업화가로서 다양한 작품 세계와 풍부한 표현기교를 갖추고 있었다. 또한, 그는 세계에 대한 자신의 개인적인 생각을 자세하게 천명하고자 하거나, 혹은 어떤 장대한 구성을 통한 자신의 개인적 기질의 한 표현으로서 세계를 변형시키고자 하는 충동에 의해 움직여지는 것 같지 않고, 조용히, 그리고 조금 떨어져서 자연과 인간 체험의 조그만 면들을 유심히 바라보는 데 만족하는 것처럼 보인다.

화암의 작품 중 [산작애매도(山雀愛梅圖)][도125]는 당시 여건으로 어려운 2m가 넘는 대작이며 수작인데 활짝 핀 매화꽃나무에서 놀고 있는 두 마리의

작은 새를 바로 아래 바위 위에 있는 두 마리의 다른 큰 새가 보고 있는 모습을 그린 것이다. 아름다운 꽃과 새는 극락세계를 이른 듯하다. 이 작품은 위에서 말한 요소를 두루 갖추고 있으며, 그다운 호방한 괴취(怪趣)가 보인다.

10) 고기패(高其佩, 1660~1734)

고기패는 보수적 양식의 산수화를 그려 황실 궁정에서 높이 평가되고 환영받았으며 높은 직책에 있었다. 그는 전통적 방식 외에도, 지두화(指頭畵)라고 하는 정교한 기법을 발전시켰다. 이는 손가락 끝과 손 모서리를 사용해 굵은 줄을 긋거나 선염하고, 또한 손톱 하나를 아주 길게 길러 그것을 펜처럼 쪼개서 선을 그어 그림을 그리는 방식이다. 이 방법은 완전히 새로운 것이라고 할 수 없지만 참신한 기분을 화폭에 불어 넣었다. 고기패의 숙련된 기법과 발랄한 상상력은 그의 그림들을 널리 환영받게 만들었다. 마침내 그는 붓에 의한 보다 꼼꼼한 양식을 포기하고 화가로서의 모든 정력을 오직 지두화

[도127] 蝦圖, 淸, 高其佩, 종이에 담채, 軸, 90.8㎝×53.8㎝, 고궁박물원

[도128] 水中八事圖 部分, 淸, 高其佩, 종이에 수묵, 31.6㎝×40.9㎝, 남경박물원

제작에 바쳤다. 나아가 그는 보다 많은 작품을 만들기 위해 채색을 전문으로 하는 조수들을 고용하기까지 했다고 전해진다. 이런 방식으로 다량 생산되었다는 점에서 볼 때, 그의 지두화들이 질적으로 수준이 고르지 않다는 것은 매우 당연하다. 그 중 대다수의 작품은 세련되었다기보다는 오히려 거세어 보이며, 몇몇은 불쾌하리만큼 거칠다. 지두화의 효과는 마구 갈겨 그린선(손톱으로는 아무리 솜씨 있게 한다 해도 붓만큼 그렇게 확고하고 연속적인 선을 그려낼 수는 없다)과 덧칠해진 선염의 줄무늬에 명백히 나타나 있다.

후대의 수많은 다른 화가들처럼 그는 화첩 형식에서 장기를 잘 보였는데, 여기서 그는 연속적인 화폭들의 주제와 구도 사이에 다양성을 유지하면서 상상력을 마음껏 발휘하고 있다.

3. 청대 말기(1820~1911)

이 시기의 회화 중심지는 해안의 신흥 상업 중심지로 옮겨졌다. 먼저 상해(上海) 지역에 해파가 출현하였고 이어 광주(廣州)지역에서 영남파(嶺南派)가 형성되었다. 또한 강남 지역의 인물화가인 개기(改琦, 1773~1828)와 비단욱(費丹旭, 1802~1850)이 창립한 새로운 사녀화풍(仕女畵風)은 개파(改派)와 비파(費派)로 불리웠다.

청 후기에는 서양 세력이 강하게 들어와 중국의 문호를 개방시켰으며, 유럽의 상인과 선교사들은 중국에 도착하여 천주교와 과학기술을 전파한 동시에 서방 고전주의 미술 작품을 가지고 와서 중국인의 시야를 넓혔다. 이로써 중국 미술가들은 중국과 서양의 미술을 비교하는 기회를 갖게 되었다. 청대에는 유럽의 화가를 황실 미술 기관에 임용하여 중국과 서양 미술의 교류에 공헌하였는데 이로써 중국의 화법과 서양의 화법이 새롭게 융합되었다. 크고 작은 내란의 발생과 구미 열강의 잦은 외침 때문에 황제들은 편안한 날이 많지 않았고, 또 서화에 관심을 기울일 여력조차 없었다. 우리가 청조에서 주목해야 할 점은 고대의 첫 번째 화조화법 교본인 『개자원화전(芥子園畵傳)』이 간행되었다는 사실이다. 명말의 산수화 명가(名家)인 이유방

(李流芳, 1575~1629)이 그린 화본을 그의 후손들이 수장하였는데, 명말의 부호이며 예술 애호가인 남경 개자원의 주인 이어(李漁, 1611~1680)가 이를 인수하였다. 이어의 사위인 심심우(沈心友)는 개자원에서 화가 왕개(王槪, 1662~1713)에게 부탁하여 이유방의 화본에다 더 보태어 편집하게 하였고, 명각공(名刻工)을 청하여 판각(板刻)으로 책을 만들었다. 이것이 동양 회화 예술사상 유명한 『개자원화전』의 「산수보(山水譜)」인 초집(初集)이다.

근 300년간 청조의 화조화단은 청초 운수평으로부터 나온 상주파와 원체에서 두각을 나타낸 밝고 화려한 몰골법이 일시에 사생정파가 되었는데 그 때의 화조화는 법이 없을 뿐만 아니라 산수화에 필적하였다. 게다가 당시에 이미 화단을 독점하고 있던 문인화적 정황과는 동떨어져 있었다. 그런 건륭 연간에 양주팔괴가 출현하면서 청초에 다시 화조 자체 형색의 외형미에 관심을 두던 추세가 비로소 변화되었다. 이때의 화조화는 감정과 우위와 필묵을 염두에 두고 표현하여 화조화가 문인화적 궤도에 올랐으며, 후에는 산수화의 세를 압도하여 정섭, 이선, 이방응 등 모두 변혁 화풍의 선구자가 되었다. 화암은 필묵의 형식에 있어 운수평을 전승했고 후에 해상화파를 일깨웠으며 특히 화풍 전환의 주장(主將)이 되었다. 청말에 이르러 해상화파가 출현하여 비학금석(碑學金石)의 서전(書篆)의 미가 화조화에 도입되었다.

화조화는 청 중기에 이미 자각적인 필묵 형식의 추구를 승화시켜 필묵 자체의 독립된 심미적 순수함을 이루었다가 청 말기에는 화단에 확대된 화조화가 절대적 압도성을 보여 회화 미학에 형식의 자율 표현적 심미 사조를 형성하였다.

1) 해상화파와 화조화

19세기 아편전쟁 이후 청의 문호가 서양 열강에 의해 강제로 개방되자 상해는 무역 항구로 지목되었다. 경제성장으로 인해 주변 지역의 상인들과 파산한 지주, 농민들이 유입되면서 상해의 인구는 빠르게 성장하였다. 신흥 예술 후원자들은 이와 같이 변모하는 환경과 옛 전통 사이에서 새로운 화풍의 출현에 영향을 끼쳤다. 해상화파는 원래 해파(海派)라고 불렀다. 해파라

는 단어는 『태평양화보』에 처음 등장하였는데 이는 화가들 사이에서 편하게 부르는 칭호였다.

해상화파는 이후 중국화의 창신과 발전의 기초를 다지는데 매우 중요한 선도자가 되었다. 조지겸에 의해 화파가 창시되고 임백년·오창석을 지도 자로 삼았던 이들은 천부적 재능의 탁월함과 풍부한 식견, 그리고 매력을 지닌 화가들로서 시대발전의 움직임에 순응하기 위해 용감하게 서화시장을 점령하고 절망에 처해 있던 중국회화를 대담하게 개조하였다. 그 결과 광대한 시민계층과 신흥자본계급들이 즐겨보고 찾는 회화유파인 해상화파를 창출하였다.

해상화파의 구체적인 특징을 보면, 첫 번째는 선명하고 뚜렷한 시대적 감각이다. 해상화파가 시도했던 강렬한 시대정신의 주요 표현은 작품이 지닌 정신적인면의 변화에 있다. 해상의 화가들은 자본주의가 발전해가고 정보 통신과 교류가 날로 중요시 되었던 근대도시에서 생활하였다. 그들은 끊임 없이 진행되는 치열한 경쟁상황 속에서 시대적 변화에 적응하기 위해 지속 적인 혁신과 창조를 이루어내도록 자신을 다그쳐야만 했다. 이와 같은 강렬한 사회 여건이 사람들의 심미 관념에 근본적인 변화를 초래하자 신흥 자본 계급들은 이러한 상황을 더 쉽게 수용하였다. 해상화파의 화가들은 이러한 상황을 바라보며 중요한 선택과 결정을 하지 않을 수 없게 되었다.

색채는 가장 쉽게 사람의 정신을 진작시키고 인간의 감정을 표현 전달한 다. 인간은 풍부하면서도 열정적인 감정을 지니고 있기 때문에 열렬하고 다 양한 색채를 통해 자신의 감정을 표출하거나 대변하기가 비교적 쉽다. 조지 겸이 해상화파를 창시한 이후 임백년·오창석·허곡 등은 색채를 대담하게 사용했을 뿐 아니라 색의 응용에도 뛰어났다. 이들의 화면은 선명할 뿐만 아니라 생동감이 넘치며 짙고 화려한 찬란함과 지극히 강렬한 시각적 감염 력을 지니고 있다. 해상화파의 작품과 구식 문인화는 색채에서 분명한 대조 를 이루었다. 즉 과거의 문인화는 창백하고 무력함을 드러낸 반면 해상화파 의 작품은 다양하고 현란한 색채와 생동감이 넘치는 기세로써 활력이 충만 하다.

선에 담겨 있는 힘과 강도 또한 인간의 정신기질을 반영할 수 있는데 해상화파의 작품은 비교적 박력이 있고 거칠다. 당시 국력이 점차 쇠약해지는 상황에서 해상화파의 활기찬 창작력은 명약이 되었을 뿐만 아니라 민족정신을 깨우쳐 주는 데도 작용을 했을 것이다.

두 번째는 분명한 상품성이다. 중국 고대 문인화는 위진남조시대 종병이 창신(暢神)을 제시한 이래 줄곧 그림이란 그 자체를 즐기는 일로 삼는 것이 바로 수준 높은 것이라는 논점을 주장해 왔다. 봉건 사대부 가운데 여유 있는 계층은 생계를 걱정해야 할 필요가 없었기 때문에 그저 흥이 나면 붓을 잡고 기분 나는 대로 그리는 것으로 여가를 삼았다. 그러나 절대 다수의 문인들은 경제적으로 그리 부유하지 못했기 때문에 그림이라도 그려서 팔지 않으면 생계를 유지하기가 어려운 실정이었다. 가장 대표적으로 양주팔괴의 여러 화가들이 그림을 팔아서 생활하였는데 일찍이 7품 현관을 지냈던 정판교는 서화의 가격을 공개하기도 하였다. 그림과 글씨가 공개적으로 시장을 형성한 것은 사회의 요구에 의한 것이지만 이것이 바로 예술번영을 촉진시킨 중요한 원인 중 하나이기도 하다. 예술이 시장에 진출하게 되면 곧바로 평가를 받는데 평가가 높으면 예술적 가치도 올라갔기 때문에 예술가들로 하여금 끊임없이 연구하고 발전할 수 있도록 자극이 되었던 것이다.

세 번째는 현실과의 조화이다. 중국회화사의 전체적인 흐름을 보면 문인화가 우위를 차지하면서 문인들은 줄곧 청렴하고 고상함에 자족하며 세속적인 현실에 대해서는 부정적인 관점을 지니고 있었다. 그러나 세속적인 현실과의 조화는 해상화파의 중요한 특성 가운데 하나이다. 즉 세속적인 것 가운데 우아함을 함축시켜 우아함과 세속적인 것을 함께 감상할 수도 있으며 아주 통속적인 경우도 있고 지극히 우아함을 보여줄 수도 있다. 이는 바로 특정 계층이 다른 사람들의 감상 수준에 적응하여 더욱 대중문화에 접근함으로써 모든 계층이 함께 공유할 수 있게 한 것으로 해상화파의 생명력이기도 하다. 세속과의 조화를 성취한 해상화파의 특성은 바로 중국전통회화가 시민계층에 진출한 점을 반영한 것으로 중국 근대사의 일차적인 중대한 변혁이라 말할 수 있다.

네 번째는 서양회화의 수용이다. 서양회화가 대량으로 유입되어 중국화가들의 이목을 새롭게 변화시켜줌으로써 특히 가시적인 예술효과 부분에 있어서는 시간이 지나갈수록 대중들의 긍정적인 반응과 선호를 얻었다. 당시 서양화법의 수용을 거부하며 오로지 전통만을 사수하고자 했던 보수적인 국수주의자들을 제외하고는 절대 다수의 화가들은 정도의 차이는 있었지만 새로운 화법을 받아들이고 있었다. 허곡이 그린 전원의 작은 경치는 서양의 담채 스케치와 매우 흡사하였고 그 구도법은 더욱 그러했다. 물상의 결구를 과장한 기하형의 특징이나 짜임새의 기하학적 조합은 추상의 의미와 장식의 분위기를 자아내어 어떤 이는 허곡을 프랑스의 세잔에 비하기도 하였다.

임백년의 인물조형 또한 서양화법을 많이 받아들였다. 그의 아버지를 위한 조소작품 [임학성상(任鶴聲像)]을 보면 신체비례·형체의 짜임새·해부관계 등이 모두 아주 정확하여 그 형상의 생동감이 마치 살아 있는 듯하다.

오창석의 화훼화는 민간의 선명하고 화려한 색깔을 취했을 뿐만 아니라 서양에서 전래된 색채의 응용에도 관심을 가짐으로써 화면에 풍부한 생동감을 더할 수 있었다.

서양회화를 수용함으로서 조형과 선염기법을 보조하는데 깊이 있는 결실을 나타내었고, 형체와 공간관계에 있어서는 더욱 실제적이었다. 외래의 영향을 흡수하고 융화하는 가운데 표현방법이 풍부해지고 고대의 전통을 발전시켜서 고대 문인화처럼 나약하고 침체된 화풍을 정리하였다.

해상화파는 중국 근대회화사에 높이 휘날린 깃발인 동시에 역사적인 산물이다. 이들은 역사의 대혼란과 경제의 쇠락, 자본주의 태동, 아직 완고했던 봉건주의시기에 출현했다. 이 무렵 해상화파 역시 아직 자신의 면모를 제대로 갖추지 못한 상태여서 많은 결점이 있었다.

첫 번째는 작품의 상품화로 인해 화가들이 줄곧 그림을 많이 그려서 높은 수익을 얻으려다보니 적지 않은 졸작들이 출현하게 되었다. 두 번째는 예술이 시장화 되어감에 따라 대중들을 주요고객으로 대하다 보니 예술적 품격을 높이지 못하고 일반적인 성향에 영합하게 됨으로서 대중들의 기호와 장

사치들의 입맛에 젖어들게 되었다. 세 번째는 그림에만 몰두하고 그림외의 분야에는 소홀한 점이다. 해파화가들 가운데 주요 인물을 제외하고는 대부분 그림 파는 것을 직업으로 삼다보니 문화소양이 높지 못하여 작품 내면의 함축미와 경지의 깊이에 영향을 주어 세속화와 행가(行家)의 습속에 빠지게 되었다. 네 번째는 시대풍습의 변화로 말미암아 예술에 대한 사람들의 편애가 산수화에서 점차 화조화와 인물화로 전향되었다. 그래서 해상화파는 중국 전통회화의 구조를 바꾸어 화조화와 인물화방면의 표현을 중요시 한 반면 산수화에 대해서는 그 성과가 아주 미미하였다.

이밖에도 해상화파는 중·서결합에 있어서 아직 초보적인 단계에 머물고 있어서 사상이나 관념 등의 구습에서 완전히 벗어나지 못하였다.

(1) 조지겸(趙之謙, 1829~1884)

[도129]蔬果圖, 淸, 趙之謙, 畵帖, 29.4㎝×34.8㎝, 일본 개인소장

[도130]藤花圖, 淸, 趙之謙, 종이
에 채색, 軸, 133cm×31.5cm, 도오
쿄오국립박물관

[도131]鐵樹圖, 淸, 趙之謙, 종이
에 채색, 軸, 133cm×31.5cm, 도오
쿄오국립박물관

[도132,133]花卉圖 部分, 淸, 趙之謙, 종이에 담채, 冊, 22.4㎝×31.5㎝, 상해박물관

조지겸의 자는 익보(益甫), 휘숙(撝叔)이다. 조지겸은 청대 도광(道光) 9년 소흥(紹興)에서 대대로 사업을 하는 가정에서 태어났다. 경제적으로 아주 풍족했던 그는 어려서부터 총명하고 학문을 좋아하였으며 지혜로운 자질을 타고 났다. 서예와 전각을 익히고 21세 때에 지방에서 실시하는 과거에 합격해 수재가 되었다. 그는 공부를 계속하는 한편 자신의 글씨와 그림을 팔기 위해 항주와 상해를 돌아다니기도 하였다. 이후 성시를 거쳐 거인에 올라 지방관을 지내다가 56세 때에 죽었다. 청 말에 이르러 봉건제도는 멸망해가고 자본주의가 발전해 갈 즈음 궁정회화는 주인공들의 몰락으로 쇠퇴의 길로 향하게 되었다. 재야의 문인화가들은 생존의 필요 때문에 반드시 서화를 상품화시켜 사회유통 영역 안에 집어 넣어야만 했다. 그러나 고아한 격조와 청고한 태도는 신흥 시민계층과 전혀 어울리지 않아서 새로운 시장에서 대중과 직면하는 곤경에 빠지게 되었다.

바로 이러한 역사의 전환점에서 조지겸이 등장했다. 그는 깊고 돈독한 전통문화의 소양과 대응에 능숙하고 민첩한 지혜로써 상품경제시대에 적응할 수 있는 해상화파의 새로운 양식을 열어 주었다. 조지겸의 회화작품을 중국회화사라는 긴 통로에 늘어 놓는다면 조지겸시대에 이르러 비로소 중국회화에 거대한 변화가 발생했다는 점에 놀라움을 느끼게 될 것이다. 색채는 선명하고 밝으며 장법(章法)은 생동감 있고 넉넉한 필체는 서예와 금석의 맛을 더욱 갖추어 대중의 감각에 한층 부합되었다. 조지겸은 상해에서 장기간 지내지는 않았지만, 일본의 저명한 미술사론가인 오마라 세이가이(大村西

崖)는 조지겸의 회화에 대해 논하기를 해파의 창시자라고 하였다.

조지겸은 주로 화조화를 그렸다. 그의 성격과 처한 상황을 보면 전통상에서는 진순·서위를 본받았고 양주팔괴의 이선등과 같은 성향을 띠었다. 그러나 그는 진순·이선과 같이 무모하게 풀어져 틀에서 벗어나지 않았으며 문인화의 고아한 정조를 과분하게 추구하지도 않았다. 색채는 선명하고 아름다우면서도 요염하지 않고 필의(筆意)는 자유분방하면서도 혼란스럽지 않는 자신만의 독특한 개성으로 유행에 어울리는 풍모를 형성하였다. 조지겸은 색을 사용하는데 있어서 화려하고 다채로우며 대비성이 강하다. 장법(章法)은 생동감이 넘치고 자연스러우며 특이함이 넘친다. 그가 취한 화조화의 소재는 아주 광범위하였는데, 대부분 일상생활에서 늘 볼 수 있는 채소와 과일, 무우, 배추, 죽순 같은 것을 손 가는대로 집어낸 듯 그려내어 생활정취가 물씬 풍긴다. 더욱이 과거 문인화가들이 자주 그렸던 사군자도 마치 전혀 딴 세상의 작품같이 신선한 느낌을 지녔다. 금석고증과 훈고학을 좋아했기 때문에 그의 이러한 신선한 탐구정신이 그림에도 영향을 준 것이다. 중국회화사에서 삼절(三絶)이라고 불리는 자가 적지는 않지만 조지겸처럼 각 방면에서 모두 사람들을 놀라게 한 만큼의 성과를 거두고 각 방면에서 하나의 파를 창시하는 위치에 도달한 이는 아직 없었다. 이렇게 이룩된 조지겸의 예술은 임백년, 오창석 등 여러 화가들에게 지대한 영향을 주었기 때문에 해상화파의 창시자가 된다는 것에 대해서는 거론의 여지가 없다.

[소과도(蔬果圖)][도129]와 같은 그림은 선비화가의 고매한 심상(心象)이며, 채소나 과일을 통해 자신의 마음을 나타내려 한 그림이라 하겠다. 구도는 안정감 있고, 채색은 담담하다.

[등화도(藤花圖)][도130]는 32세에 그린 그림으로 그가 등꽃을 자주 그리는 뜻이 담겨있는 제발이 쓰여 있다. 전체 화면을 가득 채우는 이러한 화훼화법은 청대 후기 사의화훼화(寫意花卉畵)의 특징이다.

(2) 임백년(任伯年, 1840~1896)

임백년으로도 알려진 임이(任頤)는 절강 산음(山陰, 오늘날의 소흥)출신

[도134] 花卉圖, 淸, 任伯年, 비단에 채색, 畵帖, 30.6㎝×36㎝, 북경고궁박물원

으로 서민가정에서 태어나 가정형편이 그리 부유하지 않았다. 그의 아버지
역시 유명한 초상화가였다. 청년시절, 임이는 태평천국의 농민군에서 기수
(旗手) 생활을 하기도 하였다. 후에는 상해와 소주를 여행하면서 임훈(任熏,
1835~1893)에게서 그림을 배웠다. 그 후에는 상해에 정착하여 그림을 팔아
생활했다. 도시에서 인기가 높았던 임백년은 해파 중에서 작품이 가장 잘
팔리는 화가였으며, 수천 점의 작품을 남겼다.

　임백년은 초기에는 인물을 주로 그렸으나 상해에 이르러 그림을 판매하
면서부터는 화조화에 주력하게 되었다. 당시 화단의 풍조는 화조화가 산수
화보다 중요한 위치를 차지하고 있었기 때문에 그 또한 어쩔 수 없이 화조
화의 창작에 온 힘을 다하게 되었던 것이다. 그가 일생동안 그린 화조화는
아주 작고 정교한 것에서부터 크고 방대한 것까지 다양하며 수량 또한 많아

[도135] 花卉圖, 淸, 任伯年, 비단에 채색, 둥근 부채, 직경29㎝, 천진예술박물관

서 그 이전의 어떤 화가도 그와 비할 수 없을 정도이다. 임백년이 그린 화조
화의 소재는 진귀하고 기이한 금수들은 없고 대부분 생활 주변에서 쉽게 접
할 수 있는 동·식물 등이다. 임백년의 화조화는 활기 넘치는 조형과 맑고
신선하며 때로는 농염한 채색이 특징이다. 그가 그린 화려한 모란, 밝고 화
려한 보랏빛 등나무 꽃, 신선한 활력에 촉촉이 젖어 나는 산다화 등은 사람
들에게 깊은 감동을 준다. 뿐만 아니라 날쌔게 날아오르는 제비와 찬란한
빛깔의 금계(金鷄)는 분발심을 금치 못하게 한다. 회화기법에서 임백년의 화
조화는 정교하고 섬세한 것과 사의적인 것 두 종류가 있다. 전자는 붓의 운
용이 엄격하고 근엄하며 채색은 짙고 화려하다. 이는 진홍수·임웅·임훈
에게 배운 것이지만 유창하고 꼿꼿하며 힘찬 선의 흐름은 그들을 능가하였
다. 후자는 진순·서위·양주팔괴의 영향으로 붓질이 활기차고 시원스러우
며 채색에서도 밝고 쾌활한 변화를 보여 주고 있다. 임백년의 회화에서 화
조화의 성과는 지극히 원대하여 지금까지 그가 이루어낸 예술의 경지를 뛰

[도136]花卉圖(雙色桃花), 淸, 任伯年, 비단에 채색, 畵帖, 32㎝×40㎝, 중국미술관

어넘은 사람은 아직 없는 것 같다. 그의 화조화는 내용과 형식에서 고도의 통일을 이루었을 뿐만 아니라 조형 또한 정확하고 생동감이 넘치며 색채는 다양하면서도 조화미를 갖추고 있다. 화면의 짜임새에서도 자연스러운 교묘함을 지녀 중국 전통의 풍취와 맛이 풍부할 뿐더러 서양인들도 수용할 수 있는 예술적 표현 언어를 지니고 있어 지극히 넉넉하고 발전된 중국화조화의 예술적 보고라고 할 수 있다. 비록 임백년은 이와 같은 성취를 이루었으나 그의 성취가 높아질수록 사람들의 이견도 많아졌다. 지금까지 그에게 쏟아진 수많은 지적들은 주로 우아함과 평속함, 그리고 격조에 관한 문제들이었다. 임백년은 그림을 팔아 생활하였기 때문에 그의 예술은 대부분 대중들이 좋아하는 것을 찾게 되었고 예술의 방향도 대중을 향하는 것에 중점을 두었다. 그는 더 많은 대중들이 보편적으로 이해할 수 있도록 민간예술을 익히는데 노력하였고, 소재도 대중들과 친숙한 내용을 선호하였다. 그래서 당시의 상점에서는 서로 앞 다투어 임백년의 작품을 걸어 두려 하였다.

[도137] 柳燕圖, 淸, 任伯年, 비단에 채색, 畵帖, 32㎝×40㎝, 북경고궁박물원

[도138] 紫藤雙鷄圖, 淸, 任伯年, 비단에 채색, 軸, 140㎝×41.8㎝, 북경고궁박물원

[도139, 140]花卉圖, 淸, 任伯年, 종이에 채색, 屏風, 159.6㎝×58.8㎝, 북경고궁박물원

이른바 통속적이며 격조가 낮다는 평가는 바로 임백년이 용감하게 몇 천
년 동안 봉건사대부 문인들이 독점했던 예술의 질곡을 끊어 버리고 전통적
인 중국회화예술을 대중 속으로 이끌어 갔던 점을 단편적으로 지적한 것이
다. 그러나 이것은 시대적 풍조에 따른 것이며 예술발전의 필연적인 원칙이
기도 하였다. 곱고 수려함 또한 하나의 아름다움이며 나아가 보편적인 아름
다움을 지니고 있다. 그러나 몇몇 진부한 문인화가들은 단편적으로 고고함
과 함축만을 추구하고 있으니 이는 곧 예술을 절망의 통로로 진입하게 하는
꼴이 된 것이다. 임백년은 이러한 중국의 수구적 문인들의 미학관과 심미취
향을 떨쳐버리고 대중들이 공감할 수 있고 기쁘게 듣고 즐겨 볼 수 있는 예
술형식을 창조하여 중국화에 새로운 생명을 줌으로써 중국회화가 진일보하
는 발전을 이루었다.

임백년은 조지겸·임웅·임훈 화풍의 영향을 받아들이면서 천재성을 발
휘하여 더욱 완전한 아름다움을 이루었고 독창적인 풍모를 형성하였다. 임
백년을 따르며 배웠던 화가는 임예·오창석·왕일정 및 그 자손들이 있으
며 그의 영향을 받은 화가는 사복·전혜안·정장 등이 있다. 이상의 모든
것을 종합해 보면 임백년은 해상화파의 형성을 위해 공헌한 초기의 지도자
로서 부끄러움이 없는 화가이다.

[화훼도](花卉圖)] 쌍색도화(雙色桃花) [도136]의 가지와 줄기는 시원스럽
고 변화가 있으며 꽃봉오리는 탐스럽고 선명하다. 특히 양홍(洋紅)과 백분
(白粉)으로 훈염처리를 하고 물기가 촉촉한 미묘한 변화의 융화는 마치 안개
가 낀 것 같아 허실의 느낌이 좋고 선명하여 촉촉한 생기의 형세도 뛰어나
다. 비록 한 필의 구륵도 쓰지 않았으나, 힘차고 시원스러운 가지와 줄기에
수려하고 윤기 나는 푸른 잎은 정확하고 생기 있는 모양이며 색채는 선명하
고 아름답지만 연약하지 않고 짙으면서도 촌스럽지 않아 진실감과 예술적
감동력을 갖추고 있다.

[유연도(柳燕圖)][도137]는 임백년이 44세때 그린 작품이다. 수묵 비백법
(飛白法)으로 그린 버드나무의 중심 줄기와 힘차게 축 늘어진 가지는 봄 바
람에 한 방향으로 흔들리고 있으며, 이제 막 파릇파릇 돋은 잎은 바람에 흩

날리는 듯하다. 아래 배경은 담묵으로 처리하여 초봄의 찬바람을 짐작케 하
지만 나뭇가지 끝에 사뿐히 날아든 여러 마리의 제비 떼는 활기찬 봄기운을
느끼게 한다. 그림 속의 제비들은 몇 번의 붓질로 그려졌으나 조형이 정확
할 뿐만 아니라 여러 몸짓으로 다양하게 날아다니는 각종 자태를 묘사하여
이후 많은 화가들의 모본(模本)이 되기도 하였다.

(3) 오창석(吳昌碩, 1844~1927)

오창석의 본명은 준(俊)인데 후에 준경(俊卿)으로 고쳤으며 처음에 부른
자는 향박(香朴), 중년 이후에
는 창석(昌碩)이라 하였고 또
창석(倉石) · 창석(蒼石)이라 쓰
기도 하였다. 호는 부려(缶
廬) · 노부(老缶) · 노창(老蒼) ·
대롱(大聾) · 석존자(石尊子)등
이다. 오창석은 절강성 안길현
(安吉縣) 출신으로 학식 있는
가문에서 태어나, 10세에 시를
짓고 전각(篆刻)을 하기 시작했
다. 16세때, 그의 가족은 태평
천국의 농민군과 청 정부군의
전투를 피해 산속으로 피난을
갔다. 피난 도중 가족과 떨어지
게 된 그는 시골 지방을 방랑하
다가 5년 후 집으로 돌아와서
는 시문, 서예, 전각 등을 공부
하는데 정진했다. 30세 전후에
스승과 친구들을 찾아 다시 집
을 떠났으며, 유명한 수장가이

[도141]梅花圖, 淸, 吳昌碩, 종이에 수묵채색, 軸,
상해박물관

자 감정가인 오대징(吳大澂)과 화가 포화를 알게 되었다. 1880년 초에는 소주로, 후에는 다시 상해로 옮겼고 그곳에서 자신의 서예작품과 전각을 팔며 살아갔다. 1896년에는 동향 사람인 정난손(丁蘭蓀)이 그를 강소성 안동현(安東縣)의 현령(縣令) 자리에 천거했지만, 한 달 후 사직하고 상해에서 자신의 그림을 팔며 생활하였다. 서예 전각에 뛰어났던 그는 1904년, 항주의 전각 전문 기관인 서령인사(西泠印社)의 사장이 되었다. 오창석은 30세가 넘어서야 그림을 배우기 시작했다. 임백년은 오창석의 웅장하고 힘 있는 필력에 크게 감탄하여 서예를 회화에 응용하라고 권고했다. 이 두 사람은 점차 좋은 친구가 되었다. 오창석은 19세기의 유명한 전각가였던 조지겸으로부터 금석 서법(金石書法)을 회화에 적용하는 법을 배웠으며, 김농, 서위와 같은 옛 화가들의 기법을 연구하기도 하여 만년에 대성하였다. 그는 작품에 넘쳐흐르는 정서와 의지를 중시하여 "기(氣)를 그려야지, 형(刑)을 그리려 해서는 안된다."고 말했다. 그는 자신의 시 한 구절에 "석고문의 서체에서 볼 수 있는 필법을 이용하여 인적 없는 계곡의 은은한 난을 그려라"고 씀으로써 대상을 묘사하는데서 기세를 표현하고 감정과 의지의 통일을 꾀해야

[도142] 品茗圖, 淸, 吳昌碩, 종이에 수묵채색, 軸, 42㎝×44㎝, 상해 朶雲軒畵店

한다고 주장했다. 그가 그린 화훼, 산수, 인물화는 웅장한 표면 아래 함축된 미묘한 감정과 심오한 뜻을 감상할 줄 알았던 학자들 사이에서 인기가 높았다. 오창석은 단순한 색조와 강렬한 대비 효과를 좋아했다. 그리고 중국에서 처음 과일과 화훼화에 양홍(洋紅; 서양에서 들어온 투명한 붉은색)을 사용하여 매화, 복숭아 열매와 꽃, 살구꽃 등을 그렸다. 그는 힘 있는 필력으로 수묵의

[도143] 雙桃圖, 淸, 吳昌碩, 종이에 수묵채색, 畫帖, 21㎝×28㎝

변화무쌍한 농담과 화려하고 매력적인 색채를 잘 조화시켜 순박하면서도
화사한 분위기의 그림을 그려서 문인의 정취와 민간의 취향을 동시에 보여
주었다. 이렇게 우아함(雅)과 비속함(俗)을 겸비하였던 까닭에 그의 작품은
상해 중심부의 상인 및 부유한 시민계층의 환영을 받았다. 그는 고전적이고
세련된 예술 전통을 존중하고 공명심과 물질적 풍요를 무시했던 과거의 문
인화가들을 무척 존경했지만, 자신의 작품을 사서 소장하던 왕년의 문인,
관리, 상인들의 기호에도 맞춰야만 했다. 20세기 초 근대기의 상업 대도시
상해에서 생계를 꾸려나가야 했던 오창석은 이러한 구매자들의 수요에 부
합하는 길상 제재와 아름답고 선명한 색채를 즐겨 선택했다. 오창석은 특
히, 봄이 오기 전 매섭게 추운 날씨 속에 피는 매화를 잘 그렸다. 오랜 세월,
문인들은 극심한 추위 속에도 꽃을 피우는 매화를 아꼈고 시인과 화가들은
그런 매화의 아름다움을 통해 인간의 독립적인 품격을 찬미하였다. 그러나
오창석의 매화그림은 선배들의 것과는 달랐다. 전서체와 주문의 전각 서법

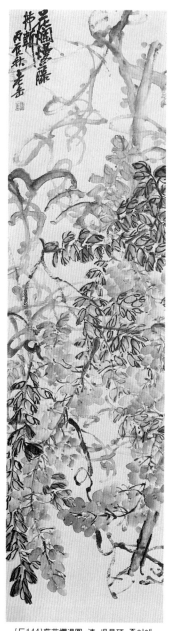

[도144]藤花爛漫圖, 淸, 吳昌碩, 종이에
담채, 軸, 160㎝ × 40.2㎝, 일본 개인소장

을 써서 그린 매화 가지들은 짙은 먹이
든 옅은 먹이든 쇠나 돌을 자를 만큼 강
해 보여 철골(鐵骨)이라고 불렀다. 그러
나 그 필치는 절제되고 순진하며 꾸밈
이 없어 그가 숭상했던 인격, 이상, 정
신을 보여주었다. 거칠게 혹은 정교한
붓질로 그려진 매화꽃에서는 부드러우
며 우아한 선 뒤에 숨겨진 힘이 드러나
기도 하였다. 오창석의 매화꽃은 봉오
리일 때나 만개한 상태일 때나, 유쾌하
고 튼실하여 생기가 있다. 꽃에 칠해진
양홍은 매우 화려하여, 당시 원로화가
반천수는 이를 비할데 없이 절묘하고
아름답다는 뜻으로 고염절륜(古艶絕倫)
이라고 표현한 적이 있다.

오창석은 상해에서 40여 년을 생활
하였다. 그가 그림을 배운 곳도 상해였
고 예술창작활동을 펼친 곳도 상해였으
며, 임종하기 3일 전까지도 상해에서
[난화도(蘭花圖)]한 폭을 그렸으니 이러
한 오창석의 영향력은 상해에서 참으로
거대하게 작용하였다. 반천수가 임백년
의 뒤를 이어 해상화파의 지도자로 오
창석을 꼽은 것도 바로 이러한 연유에
서이다. 특히 해상화파 가운데 저명한
화가였던 반천수 · 진형각 · 조운 등이
오창석의 문하에서 배출되었다.

[매화도(梅花圖)][도141]는 오창석의

붓과 먹 다루는 솜씨를 볼 수 있는 좋은 예이다. 매화 나무의 줄기는 위로 뻗고, 가지들은 아래를 향하면서 오른쪽으로 휘어졌다. 줄기와 가지는 모두 힘차게 그려졌고 필치는 전혀 나약해 보이거나 오만해 보이지 않고, 그렇다고 과장되어 보이지도 않는다. 꽃을 그릴 때는 꽃잎의 윤곽을 그린 다음 투명한 중국산 붉은 색인 연지로 그 안쪽 면을 엷게 칠했다. 특히 흰색의 여백에 진한 나뭇가지들이 받치고 있는 활기찬 꽃들은 매우 아름답고 애교가 있다. 제발에 "이 작품은 발묵으로 그려졌으며 화지사승(花之寺僧)의 필의(筆意)와 유사한 점이 있다."라고 적혀 있다. 화지사승은 매화

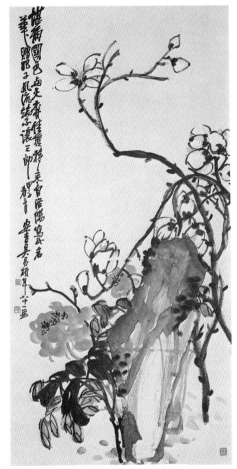

[도145]牧丹木蓮圖, 淸, 吳昌碩, 종이에 담채, 軸, 136.5cm×67.5cm, 일본 개인소장

그림으로 칭송받던 청대의 화가 나빙의 별호이다. 일반적으로 전통적인 중국의 화가들은 옛 화가들을 매우 존경해서, 실제 유사한 점이 거의 없을 때조차 자신의 작품을 명망 있는 옛 화가들의 작품에 견주기를 좋아했다.

[품명도(品茗圖)][도142]는 매화나무 한 가지와 옆에 놓인 투박한 도자기 주전자를 묘사한 작품이다. 먹색은 옅지만 당당한 붓질은 느긋하고 여유로운 분위기를 전해준다. 문인들은 옅으면서도 은근한(淡而遠) 차 맛을 담백한

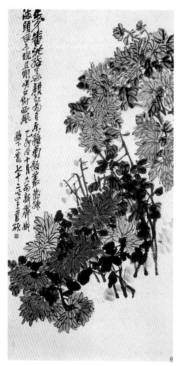
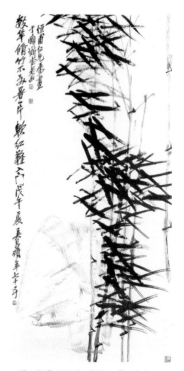

[도146]菊圖, 淸, 吳昌碩, 종이에 수묵채색, 軸, 105,3㎝×49㎝, 북경고궁박물원

[도147]墨竹圖, 淸, 吳昌碩, 종이에 수 묵, 軸, 107㎝×50㎝, 북경 榮寶齊

인생의 상징으로 생각하였는데, 순한 차를 마시는 것은 즐거운 일이기도 하지만, 허망한 세속적 쾌락에 대한 경멸을 의미하기도 하였다. 이 작품에 드러난 화풍은 오창석의 생명 철학과도 잘 어우러진다. 그는 관직보다는 서예가와 화가가 되는 길을 선택했고 검소하고 차분한 생활을 선호했다. 그는 "깨끗하고 질 좋은 질그릇이 금이나 옥으로 된 그릇보다 뛰어나고, 담백한 음식과 순한 차가 산해진미보다 더 낫다"고 말했으며, 그래서인지 자신을 '노부(老缶; 낡은 질그릇)'이라고 부르기도 했다.

　오창석은 작품의 내용과 색채상에서 대중생활에 접근한 것 이외에도 그림에 시를 쓰는 일에도 쉽고 친근한 말을 사용하는데 힘썼지만 그 정취와 의미만큼은 깊고도 그윽했다. [쌍도도(雙桃圖)][도143]에 적은 시를 보면 다

음과 같다.

경옥산의 복숭아는 크기가 말(斗)만큼 큰데,
신선이 그것을 따서 술을 담그었다네,
한 번 마시면 천만 수를 얻을 수 있다 하니,
영원토록 열여덟 · 아홉 소년 같겠구나.

璟玉山桃大如斗, 仙人摘之以釀酒,
一食可得千萬壽, 朱顏長如十八九.

72세에 그린 [등화난만도(藤
花爛漫圖)][도144]는 용필법(用
筆法)과 설색법에 자신감이 넘치
고 있다. 이런 수준에 이른 대가
들은 다음과 같은 고민에 빠지게
된다. 즉 "나는 창조적 작업을 하
는 작가인가, 타성에 의해 작업
하는 장이(匠)인가" 혹 자신이 매
너리즘에 빠져 있는게 아닌가 하
는 우려에서다. 작가에게 있어서
는 무법(無法)에서 유법(有法)의
단계로의 발전보다는 유법에서
무법에의 변신이 더 어렵기 때문
이다.

모필(毛筆)을 사용하여 글을
쓰거나 그림을 그리는 동양의 서
화가들은 호흡기관이 비교적 튼
튼하여 장수하는 편이다. 호흡과

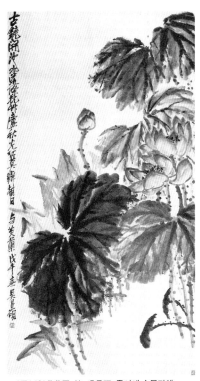

[도148]荷花圖, 淸, 吳昌碩, 종이에 수묵담채,
軸, 150cm×81cm, 天津人民美術出版社

용필(用筆)과는 밀접한 관계가 있기 때문이다. 또, 늘 침착한 말과 행동을 필요로함으로 정서생활도 규칙적이고 좋은 편이다. 따라서 80세가 넘어도 손 떨림이 없이 작품생활을 하는 노대가(老大家)들이 서양쪽보다도 훨씬 많다.

오창석도 그랬다. 만 80세 때 그린 [모란목련도(牧丹木蓮圖)][도145]에서도 그의 힘찬 필력을 엿 볼 수 있다.

당 현종황제와 양귀비 사이의 지극한 사랑을 생각하며 쓴 제발(題跋)에서 비자(妃子)는 양귀비를, 삼랑(三郎)은 현종을 가리키는 말이다. 이 그림은 아마도 80 노년에 현종의 애틋한 심정을 이해하면서 그린 듯하다. 모란은 부귀를, 목련은 청순한 사랑을 상징하고, 바위는 천수(千壽)를 상징한다면, 이 그림에는 그 세 가지가 다 있는 셈이다. 결국 인생의 목표는 천수와 부귀를 누리면서 사랑하며 사는 것일 것이다.

(4) 허곡(虛谷, 1823~1896)

이름은 허백(虛白), 자는 회인(懷仁)이고 호는 자양산인(紫陽山人) 별호는 권학(卷鶴), 각비암(覺非庵)이다.

허곡은 출신 배경이 특이하다. 안휘 흡현에서 태어난 그는 젊은 시절 청 군대의 참장(參將)으로 있으면서 태평천국의 농민군과 싸우기도 했다. 그러나 전투중의 잔혹한 살상에 환멸을 느껴 속세를 등지고 승려가 되었다. 그는 승려 신분이었지만 그림으로 생계를 유지했으며, 양주 · 소주 · 상해 등을 돌아다녔다.

허곡은 중국 근대회화사에서 가장 강렬한 개성을 지닌 화가이다. 그는 자신

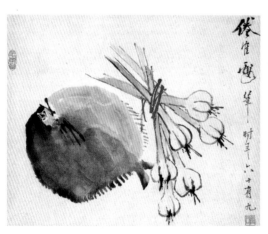

[도149]花卉水族圖, 淸, 虛谷, 종이에 담채, 畵帖, 34.5㎝×42.1㎝, 天津藝術博物館

의 초인적인 재능을 바탕으로
담박하면서 우아하고 고요하며
고독한 형상으로 번잡하고 화
려한 상해화단에 등장하였다.
이는 마치 방약(方若)이 『해상
화어』에서 "작품을 대하는 사
람들의 기운을 고요하게 안정
시켜 주는 것이 당시 화가들과
비교하면 관현악기 가운데 울
리는 청경(淸磬)소리 같았다"고
말한 바와 같다. 또 심약산은
그의 그림을 "냉철하면서도 심
오하고, 운치가 있으면서 기이
하며, 풍격의 질서가 뛰어나서
마치 신선 같았다"라고 평가하
였다. 당시의 인물화는 대부분
임백년의 화법을 익혔고, 화조
화는 오창석을 따랐으며 아주

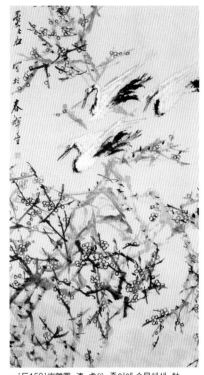

[도150]梅鶴圖, 淸, 虛谷, 종이에 수묵채색, 軸,
145.2㎝×78.9㎝, 북경고궁박물원

극소수의 화가들만이 자신의 화풍을 지켜 나갔다. 바로 허곡의 화조화 세계
는 보는 사람으로 하여금 신선하고 특이한 느낌을 주어서 마치 세상 밖의
또 다른 종류의 신기한 예술경지를 암시하려는 듯하다. 허곡 화조화의 소재
는 다양한데 대부분은 생활환경 주변에서 친숙하게 볼 수 있는 것들이다.
허곡이 추구했던 예술을 통한 생활 표현은 정감어린 소박함을 느끼게 해주
었다. 이러한 작품의 소재를 통해서 허곡 사상 속에 내재되어 있는 평민의
식과 명예나 이익을 탐내지 않고 안빈낙도를 추구하려는 의도를 찾아 볼 수
있다. 사물을 빌려서 뜻을 표현하는 차물우지(借物寓志)는 중국 문인화에서
습관적으로 사용했던 방법으로 허곡의 화조 또한 깊은 우의를 지니고 있다.
예를 들면 버드나무 가지 아래에서 헤엄치는 물고기를 보면 바람결에 물고

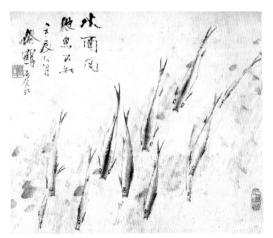

[도151]花卉水族圖, 淸, 虛谷, 종이에 수묵담채, 畵帖, 31㎝ × 35㎝, 상해중국화원

기 떼들이 깜짝 놀라는 순간을 표현한 것이다. 제발에도 "수면의 풍파를 물고기는 알지 못 한다"고 한 것을 보면 연이어 일어났던 전쟁으로 인한 불안정한 시대에, 화가가 갈구했던 정신적 평온의 염원을 반영하고 있음을 알 수 있다. 그러나 허곡이 과거의 문인화가들과 다른 점은 물상이 지니고 있는 고유한 특징을 예술 표현을 통하여 생동적인 미적 형태로 승화시키는데 주력한 점이다. 포만감 넘치게 묘사한 편두콩과 신선하고 통통하게 살이 오른, 아주 잘 익은 모양으로 보는 사람으로 하여금 군침을 돌게 하는 비파, 투명하게 반짝거림이 마치 옥구슬 같은 포도, 나뭇가지에 매달려 노는 다람쥐를 보면 충만한 생동감이 넘쳐 천진난만한 아름다움을 느낄 수 있다.

허곡 그림의 중요한 특징은 변형과 과장이다. 그는 물체의 조형과 짜임새의 구성에 있어서 기하형의 조합으로 형식을 구성하는 것을 선호하였다. 예를 들면 연근 조각이 그려

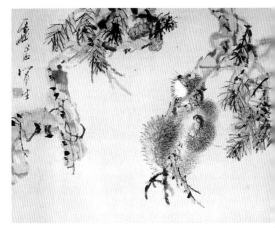

[도152]花卉圖 部分, 淸, 虛谷, 종이에 수묵담채, 畵册, 41㎝×220㎝, 북궁박물원

진 것을 보면 다각(多角)으로 둥근 원판에 가깝고 그 구멍 또한 거북 등껍질의 무늬같이 보인다. 버들잎과 물고기를 보면 버들잎은 몇 번의 붓질로 마치 삼각형의 뾰족한 칼처럼 그렸고 또 그 버들잎 아래에서 헤엄치는 물고기도 뾰족한 칼같이 묘사하였다. 사각 지거나 네모난 모서리, 그리고 눈을 뜨고 있거나 감은 물고기는 물상의 기하학적 특징을 과장하여 그린 것으로, 즉 기하학적인 형을 교차시키는 가운데 서로 얽히고 섞여 특이하고 기묘한 도형을 만들어냈다. 특히 허곡은 금붕어·비파·포도·가지 등의 소재를 통해서 원형과 호선 사이의 상호 호응적 미감을 표현하는데 주력하였다.

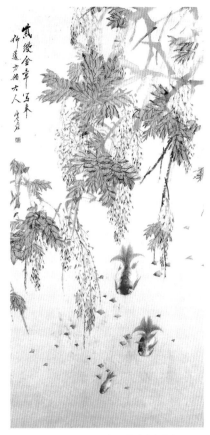

[도153] 紫藤金魚圖, 淸, 虛谷, 종이에 수묵채색, 軸, 136cm×66.4cm, 북경고궁박물원

　허곡의 이러한 과장과 변형, 그리고 기하학적 형상을 취하는 법은 공교롭게도 같은 시기 프랑스에서 세잔이 시도한 조형법과 아주 비슷하다. 그러나 허곡의 화법은 서방으로부터 온 것이 아니고 그 스스로 예술 시각형식미를 강화했던 시기에 전통을 초월하여 새롭게 창조한 일종의 묵계 같은 것이다. 그가 회화상에서 시도한 과장과 변형은 사람들에게 매우 강한 현대적 느낌을 주었을 뿐만 아니라 오늘날까지도 적지 않은 화가들이 자극을 받고 있다.

　허곡의 또 다른 특징은 선조(線條)에 잘 드러나 있다. 그의 운필은 힘을

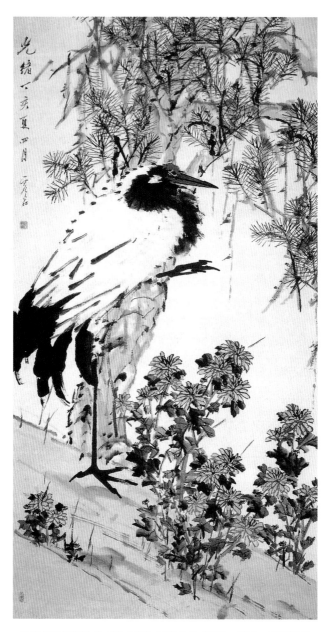

[도154]松鶴延年圖, 淸, 虛谷, 종이에 수묵채색, 軸, 184.5㎝×98.3㎝, 蘇州博物館

실어 묵직하여 가볍게 날리지 않고, 선이 끊어졌다 이어졌다하면서 율동감을 지니고 있는데 이것이 이른바 전필(戰筆)과 단필(斷筆)이다. 이는 중봉에 역봉과 측봉을 썩어서 응용함으로써 무겁고 온중하면서도 날카롭고 예리함을 지니고 있다. 묵을 사용하는 데서는 담묵을 위주로 하면서 동시에 초묵과 고묵의 비백을 정교하게 응용하여 건습의 상호효과와 먹색의 변화를 풍부하게 하였다. 허곡의 필묵은 느슨하고 완만한 가운데 허실이 있고 변화무상한 가운데 율동이 있는 지극히 높은 예술경지를 이루었다.

전통적인 축수 그림인 [송학연년도(松鶴延年圖)][도154]는 무병장수의 상징인 학, 소나무, 국화를 그린 것이다. 새와 나무와 꽃들은 마르고 갈라진 붓으로 윤곽을 잡아 작품에 특이한 율동감을 주었다. 형상들은 간결하고 우아하고 약간 과장되어 있기도 하다. 색채는 부드러우나 단조롭지는 않다. 이 작품은 허곡 말년의 작품으로 그의 최고 걸작 가운데 하나이다.

(5) 포화(蒲華, 1832~1911)

포화의 자는 죽영(竹英)이나 후에 작영(作英)이라 하였으며 본명은 성(城)으로 수수(秀水; 지금의 절강성 가흥)사람이다. 유별나게 옛 거문고와 이름난 벼루를 소장하는 것을 좋아하여 서재의 명칭은 '구금십연루(九琴十硯樓)'라 하였다. 80세 나이로 세상을 떠났다.

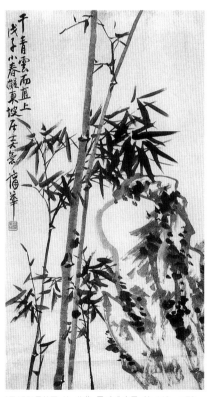

[도155] 墨竹圖, 淸, 蒲華, 종이에 수묵, 軸, 143cm × 78cm

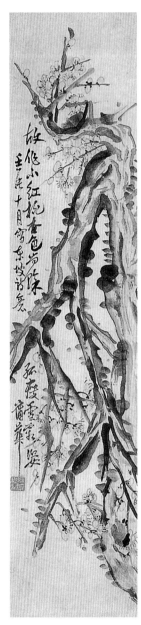

[도156]墨梅圖, 淸, 蒲華, 종이
에 수묵담채, 軸, 131cm×30cm

　포화는 그림을 공부하는데 있어서 스승에
게 지도를 받은 바도 없고 더욱이 가학(家學)
의 배경도 없었기 때문에 옛 사람들의 작품
을 임모하는 것부터 시작하였다. 그의 작품
에서 자주 눈에 띄는 '도복의 채색을 모방했
다(倣道腹賦色)', '팔대산인의 필법을 모사
하였다(摹八大山人筆)', '대치노인의 그림을
모방하였다(倣大癡道人)' 등이 바로 이러한
연유에서이다. 그의 산수화는 오진, 심주, 석
도를 많이 본받았으며 화조화는 진백양과 서
위·양주팔괴의 대사의(大寫意)일파의 화풍
을 따랐으나 그의 그림에는 세련미와 자유로
움이 있고 색채는 원만한 조화를 이루었다.
포화는 젖은 붓질과 짙은 먹으로 그리는 것
을 좋아하였는데, 넉넉한 수분과 빽빽한 먹
색으로 인해 강렬한 대비와 생동감이 돋보이
고 축축하게 흘러내리는 듯한 물기와 운무의
아른거리는 효과까지 살려서 아주 새롭고 생
기발랄한 느낌을 지니고 있다. 그의 대나무
그림에 대해 오창석은 이렇게 평가하였다.
　"먹이 윤기 나게 젖어 있고, 댓잎은 손바
닥만하여 사락사락 움직이는 것이 빠른 바람
이 숲을 흔드는 것 같다. 그림을 놓고 가만히
들여다보면 소리가 나는 것 같고 생각하면
시가 절로 읊어진다."
　중국회화사를 보면 대나무그림으로 이름
을 얻은 화가들이 많지만 포화의 대나무는
독특한 개성을 지니고 있어 결코 여러 화가

들에게 뒤지지 않는다.

포화는 중국회화사에 있어서 유명한 대나무화가로 칭송받고 있는데 그가 그린 대나무는 이전 사람들과 다른 독특한 개성을 지니고 있다. 그는 대나무의 결구에는 별 관심이 없는 듯하고 댓잎을 세 개 혹은 다섯 개씩 변화를 주어 모아놓는 것에만 약간 신경을 썼을 뿐이다. 작품을 전체적인 측면에서 보면 대나무 형태의 허실, 층차 그리고 빛이 닿아 반사되거나 투과한 상태, 촉촉하게 물기에 젖어 있는 분위기 등의 표현에 주력하였다. 서양화법은 전체로부터 세부적인 것을 표현하는데 익숙하다. 포화는 서양화가들의 사물 관찰 방법을 이용하면서도 필법에 있어서는 순수한 서예적인 선과 먹색이 오묘한 발묵법을 응용하였다.

2. 중국 화조화에 나타난 서양화적 요소

근대는 유럽의 팽창을 그 특징으로 한다. 유럽인들은 두 개의 목적, 즉 교역과 복음전도 때문에 중국인들과 만났지만, 처음에는 종교적 접촉이 통상보다 더 활발하였다. 명이 붕괴하고 청이 정복 활동을 전개하는 동안, 소수의 예수회 선교사들은 중국 문화에 정통하게 되어 고급 관료들의 비호를 타고 북경에서 조정의 관직을 얻게 되었다. 유럽의 상인과 선교사들은 중국에 도착하여 천주교와 과학기술을 전파

[도157] 花鳥圖 部分, 淸, 郎世寧, 비단에 채색, 册, 32.5㎝ ×28.5㎝, 고궁박물원

[도158]竹蔭西犬圖, 淸, 郞世寧, 비단에 채색, 軸,
246㎝ × 133㎝, 심양고궁박물원

한 동시에 서방 고전주의 미술 작품을 가지고 와서 중국인의 시야를 넓혔고, 이로써 중국 미술가들은 중국과 서양의 미술을 비교할 기회를 갖게 되었다. 청대에는 유럽의 화가를 황실 미술기관에 임용하여 중국과 서양 미술의 교류에 공헌하였는데, 이로써 중국의 화법과 서양의 화법이 새롭게 융합되었다. 중국의 화가들은 당시 서양의 새로운 화법에 깊이 놀랐으며 서양화의 기법은 점차 중국에 전파되었다. 그러나 중국 미술계는 처음에는 이 화법에 크게 영향을 받지는 않았다. 서양의 특질과 장점이 즉시 중국화와 융합되지 못한 것은 서양화가들이 중국화단의 문인들과 많은 교류가 없었기 때문이었다. 그럼에도 이 서양화법은 중국 본토에 조용히 뿌리를 내렸고 청대 화원 이외에 판화와 민간 예술에 큰 영향을 미쳤다. 청대에 이르러서는 낭세령과 같이 유화를 잘 그리는 선교사가 궁정에 들어와 공직(供職)하였을 뿐만 아니라 중국 화가들에게 유화기법을 전수시켰다. 그러나 이들 새로운 작품들은 전통적 중국 회화를 수호하던 화가들로부터 "경직되고 부자연스러우며 조화롭지 못하다"는 질책을 받았다. 사실 서양화 기법은 중국의 사대부와 문인에게 그다지 환영받지 못했다. 그래서 『국조화징록(國朝畵徵錄)』에서는 "올바른 감상거리가 아니니 옛것을 좋아하는 자는 찾지 않는다."고 하였다.

청나라에 들어온 이탈리아 선교사 낭세령은 서양화법을 보다 적극적으로 소개한 화가이다. 그는 강희(康熙) 54년(1715)에 중국에 와 51년간 중국에

살면서 그림을 그렸다. 명 청
대에 중국에 온 서양인 선교사
는 4백여 명에 가까웠고 이 가
운데 3백 명 정도가 중국식 이
름을 가지고 있었으며 건릉대
(乾陵代)만하여도 25명이나 중
국에 머물면서 선교 활동과 작
가 활동을 하였다.

낭세령(Giuseppe Castig-
jione, 1688~1766 ; 이탈리아
의 밀라노시에서 출생, 포루투
갈 전도부 소속 선교사, 화가
겸 건축가)은 청나라 3대 황제
를 거치는 동안 회화로써 공봉
내연(供奉內延)을 역임하였다.
강희 말년부터 그는 회화에 재

[도159]嵩獻英芝圖, 淸, 郎世寧, 軸, 242.3㎝×157.1㎝,
북경고궁박물원

능이 뛰어나 황실에서 봉공하게 되었고, 이때부터 궁정 예술가의 생활이 시
작되었다. 이후 낭세령은 죽을 때까지 궁정에서 다량의 인물초상, 역사기록
화, 주수영모(走獸翎毛), 화훼, 정물화를 그렸으며, 또한 유럽의 유화, 동판
화, 천장화, 초점투시화의 기법을 궁정의 중국 화가들에게 전수하였다. 그
리고 청대 궁정내에 일종의 중서혼합화풍(中西混合畵風)의 새로운 회화양
식을 이룩하여 청조 화단에 독자적인 화파를 형성하였다.

낭세령이 그린 정물화는 유럽 정물화의 소재와 기법을 완전히 그대로 옮
겨 재현한 것이 아니라 중국 감상자의 습관과 구미에 맞도록 내용과 표현기
법에서 변화를 준 것이었다. 그는 서법(西法)을 이용하여 중국화를 그릴 때
필묵 색채는 서양화의 장점을 취하였고 그림의 구성에서는 완전히 중국화 6
법 중의 경영위치(經營位置) 법칙을 이용하였다. 이처럼 구도와 배경 처리에
서는 중국화의 특징을 받아들였으며 투시와 색의 처리에서는 서법(西法)을

[도160]京師生春詩意圖, 淸, 徐揚, 軸, 255㎝×233.8㎝, 북경고궁박물원

취하였다. 낭세령은 대부분 동물이나 화조를 근경으로 꼼꼼하게 극사실로 그렸다. 그의 그림은 자연의 복사라고 말할 수 있는데, 그는 당시 중국화의 표현 형식에 서양화의 기교를 더하였으나 내용과 형식의 전면적인 변화를 주지는 못하였다. 당시의 화가들은 비록 열렬히 서양의 사실화법을 제창하였지만 그 형식과 내용이 서로 조화를 이루지 못하였다. 따라서 회화의 변천 과정에서 새것을 추구하는 것이 일종의 시대적 추세이긴 했지만 그 세력은 미약하였다. 낭세령 등이 실패한 원인은 이들이 진정한 예술가가 아니고

그들의 예술이 일종의 전도 매개체에 불과했다는 점 때문이었다. 그들은 지나치게 사물의 형태에 중점을 두어서 필묵의 기운이 생동하지 않았고 내면의 세계를 소홀히 하여 그림에 생기가 없었다. 결론적으로 말해서 낭세령이 30여년간 중국에서 그린 그림은 동물과 조류와 꽃 등 단지 그림의 재료만 중국의 것으로 사용하였지 그의 그림 기법면에서는 변함없이 그가 중국에 오기 전에 습득한 화법으로 그린 것이었다. 낭세령의 그림을 높게 평가하는 사람도 있고 중국인만이 중국화를 그릴 수 있다는 갈로(葛路; 중국의 유명한 미술 이론가)같은 사람도 있었다. 하지만 낭세령은 51년간 중국에서 살면서 많은 곤란을 극복하고 서양 화법의 원근법, 음영법, 투시법 등을 이용하여 사실적으로 그릴 수 있음을 중국인에게 가르쳐 준 커다란 공헌자의 한 사람임에는 틀림이 없다. 낭세령의 [숭헌영지도(嵩獻英芝圖)][도159]는 옹정제의 생일을 축하하기 위해 제작 된 작품인데, 소나무, 독수리, 영지 등은 만수무강을 상징하는 중국 회화의 전통적 제재들이지만 화법은 서양의 것을 빌려 음영 효과와 입체감을 강조하고 있다. 그밖에도 서양(徐揚, 1760년경 활동)의 [경사생춘시의도(京師生春詩意圖)][도160]에서 사선을 따라 건물을 그린 것은 초점 투시화법을 시도한 것이다. 비록 정확한 원근법이라고는 할 수 없고 궁정회화에 부분적으로 영향을 주었을 뿐이지만, 이러한 기법들은 중국 전통 회화의 발전에 새로운 자극제가 되었으며 눈여겨볼 만한 가치가 있는 시도였다.

3. 화보

예술적 가치를 지닌 판화는 명대에 이미 출현하였다. 이 때의 판화는 비록 삽화(揷畵)의 성질은 갖고 있었지만 그림 위주로 되어 있어 화집으로 대우해도 좋을 것이다. 예를 들면 『고씨화보』는 고대 명작을 모아 만든 책으로써 그 모회(摹繪)는 회화를 촉진시키는 작용을 하였다. 그러나 회화 학습에 중대한 영향을 끼친 것은 1627년에 완성된 『십죽제서화보(十竹齊書畵譜)』이다. 그 중에서 난, 죽 화보는 그림의 순서대로 진행되는 시범을 보이고 화

[도161, 162] 芥子園畵譜 部分

결(畵訣)을 덧붙여 처음 그림을 배우는 자의 필요에 맞게 편집하였다. 그 뜻
과 내용은 청초『개자원화보(芥子園畵譜)』의 간행에 영향을 주었고 교재성
화보의 선례가 되었다. 청대 초기에 출판한『개자원화보(芥子園畵譜)』는
200여 년간 회화사상에 끼친 영향이 지대하여『십죽제서화보』를 뛰어넘었
다. 회화입문서라 할 수 있는『개자원화보』는 「명가화결여이론(名家畵訣與
理論)」,「수보(樹譜)」, 「산석보(山石譜)」, 「인물옥우보(人物屋宇譜)」, 「모방명
가화보(模倣名家畵譜)」, 「난보(蘭譜)」, 「죽보(竹譜)」, 「매보(梅譜)」, 「국보(菊
譜)」, 「초충화훼보(草蟲花卉譜)」, 「영모화훼보(翎毛花卉譜)」, 「명가명화(名家
名畵)」 등 전 12권으로 구성된 책이다. 서술은 각 화과별로 개설, 화법, 화보
등으로 되어 있어 교과서와 같다.『개자원화보』는 4집으로 나뉘는데 제 1집
은 1697년에 간행되었으며, 12년 후 1701년에 제 2,3집이 동시에 간행되었
다. 그리고 제 4집이 1819년에 간행되었다. 근 200년간 개자원화전의 판본
은 10여 종쯤 되었다. 그 중요성과 환영받은 원인을 왕백민은 다음과 같이

말했다. 첫째는 회화의 교과서로써 문인이 시문을 짓고 여가에 몇 필을 휘둘러 그림 그리길 좋아하여 화법의 시범과 화리(畵理)의 설명이 선생님에게 직접 교습 받는 것 외에도 이 책으로 참고 할 수 있어 이득이 있고, 둘째, 고대의 명작은 소장자가 진귀하게 여겨 쉽게 보여주질 않는데 『개자원화보』는 역대 명가화법을 모회(摹繪)한 책이라 그 진귀함을 볼 수 있다는 것이며, 셋째는 도보(圖譜) 중에 고인의 시사(詩詞)가 적혀 있어 문인 야사들의 와유(臥遊)로써 환영받았고, 청완지취(淸玩之趣)로 음영(吟詠)을 돕는다는 것이다. 넷째는 회(繪), 각(刻), 인(印)이 정미교려(精美巧麗)하다는 것이다. 200년 동안 그 영향과 공헌은 정말로 대단하여 얼마나 많은 사람들이 이것으로부터 그림에 입문하였는지, 또 적지 않은 명가가 모두 처음 배울 때 이 책으로부터 얼마나 많은 이익을 얻었는지 모른다.

제 8 장
20세기의 전통회화

8. 20세기의 전통회화

20세기에 중국에서 나타난 매우 중요한 현상은 서양 문화의 대규모 유입이었다. 세기 초부터 중국의 화가들은 서양 미술을 받아들여야 하는가, 받아들인다면 중국 고유의 전통 속으로 어떻게 수용해야 할 것이며, 그에 따라 중국의 전통은 어떻게 변화되어야 하는가와 같은 많은 문제들을 제기하고 격론을 벌였다. 서양 미술의 유입에 따라 회화의 범주들이 증가했다. 전통 회화 이외에 유화, 판화, 기타 재료를 사용하여 다양한 목적을 만족시키는 회화 등이 회화구분에 포함되었다. 새로이 유입된 서양화와 구별하기 위해서 중국 전통 회화를 지칭하는 '중국화(中國畵)'라는 용어가 사용되기 시작했다.

청말 민국(中華民國) 초에 중국의 미술계는 황폐한 상황이었다. 허곡, 임백년같은 해파의 저명한 화가들은 19세기 말에 이미 세상을 떠났으며, 포화(蒲華)와 전혜안(錢慧安)은 1911년 신해혁명이 일어난 해까지 살았다. 유일하게 오창석만이 당시까지도 왕성한 창작 활동을 하고 있었다. 북경의 화가들 대부분은 청대 사왕의 전통과 화법을 고수하여 별다른 돌파구를 찾지 못했다. 그러나 다른 여러 도시의 화가들은 사회혁명과 서양

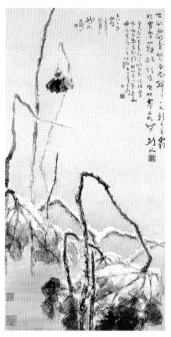

[도163]雪里殘荷, 淸末 · 民國初, 高劍父, 131㎝×69㎝

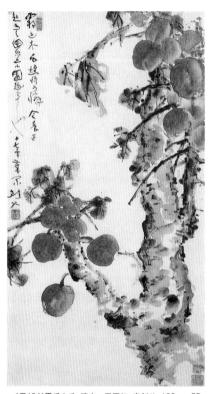

미술의 영향으로 새로운 예술적 실험을 시도하면서 '미술혁명(美術革命)'을 일으키고 있었다. 그들은 고대의 회화를 재해석했고 이후 장기간 지속될 혁신과 보수의 논쟁에 서막을 열었다.

1.중화민국

1) 고검부(高劍父, 1879~1951)와 영남화파(嶺南畵派)

20세기 초, 청 왕조의 전복을 목표로 손중산(孫中山)이 주도한 혁명이 일어났을 때, 광동(廣東)에서는 전통 회화의 개혁을 주장하는 영남화파가 출현했다. 이 개혁운동의 지도자는 이른바 영남삼걸이라 일컬어지는 고검부, 고기봉, 전수인 등이었다.

[도164]霜后木瓜, 清末·民國初, 高劍父, 102cm×55cm

고검부는 광동성 번우현(番禺縣)에서 태어났다. 고기봉(高寄峰, 1889~1933)은 고검부의 다섯째 동생이었다. 어려서 고아가 된 고검부는 집안이 가난하여 약방에서 일했다. 14세에 광동의 유명한 화조화가인 거렴(居廉, 1828~1904)에게서 화조화를 배웠으며, 17세에는 오문(澳門; 마카오)에 있던 격치서원(格致書院, 오늘날의 영남대학)에 들어가 프랑스 선교사 밑에서 목탄화를 공부했다.

1905년에 그는 공부를 계속하기 위해서 일본으로 떠났으며, 그 곳에서 다케우치 세이호(竹內栖鳳, 1864~1942)와 같은 일본 화가들로부터 깊은 영

향을 받았다. 1906년 중국으로 돌아
온 고검부는 청 왕조를 무너뜨리기 위
한 혁명 활동에 참가했고, 손중산이
주도하던 중국 혁명 동맹회의 광동 지
부회장이 되었다.

이 시기에 그는 동생 고기봉과 학교
동창이자 친구인 진수인(陳樹人,
1884~1948)과 함께 회화의 혁신을
주장하였다. 세 명의 젊은 화가들은
개혁주의 잡지 『시사화보(時事畵報)』,
『진상화보(眞相畵報)』를 광주와 상해
에서 차례로 펴냈다. 또한 그들은 심
미서관(審美書館)을 설립하여 전통 회
화의 혁신을 선전하고 새로운 예술 사
상을 전파하는 데 힘썼다.

황빈홍과 반천수는 영남화파에 대
해 비슷한 견해를 갖고 있었다. 그들
은 고검부 형제의 재능과 능력과 창의
성은 칭찬했지만 단조로운 필묵의 운
용과 선염 위주의 기법은 비판했고,
이러한 평가를 통해 그들은 미학과 양
식면에서 중국 회화와 일본 회화의 근
본적인 차이를 규명했다.

한편 서비홍, 부포석같은 또 다른
뛰어난 화가들은 영남화파를 매우 긍
정적으로 평가했다. 반면에 전통주의
자들은 영남화파의 경향을 맹렬히 공
격했다.

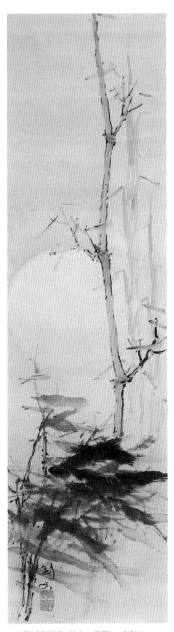

[도165]竹月, 淸末 · 民國初, 高劍父,
軸, 118cm×32cm, 개인소장

염주(念珠)는 「중국화에는 중국화의 민족성이 있다」라는 글에 중국화, 서양화, 일본화는 각기 다른 민족의 예술이며 각각 그 나름대로 아름다움이 있는데, "우리나라에는 우리만의 땅과 자연, 사람, 민족성 그리고 풍습이 있다. 피상적인 학자들은 이 모든 것 밑에 숨겨진 깊은 뜻을 감지할 수 없을 것이다"라고 쓰고 있다. 염주는 중국문화를 서양문화보다 아래에 두는 자들을 다음과 같이 꾸짖었다. "그들은 우리의 민족성이 서양의 국민성에 굴복되도록 만들었다. 그들은 서양의 우상에 사로잡혀 결과적으로 자기 본분을 잊고 함부로 남의 흉내를 내다가 자신이 이미 알고 있던 것까지 잊어 버렸다."

고검부 형제와 그 제자들에 대한 이러한 비평에 대해 화가 방인정은 이렇게 응답했다. "당신들 이론은 지옥 염라(地獄閻羅)의 이론이다. 당신들은 우리 선조들의 예술적 유산은, 그것이 좋은 것이든 나쁜 것이든 완전히 정당한 것이며 변경할 수 없는 것으로 받아 들인다."

논쟁은 수십 년 동안 간헐적으로 계속되었고, 화가와 회화 이론가들 외에도 광범위하게 다른 서양화가들과 미술계 밖의 사람들까지도 때로는 격렬한 논쟁에 참여했다. 회화에 한정된 단순한 문제가 아니라 20세기 중국 문화의 전체적인 성격과 방향이 걸린 문제였던 것이다.

고검부 형제는 스승인 거렴으로부터 몰골법을 배웠다. 자연스러운 효과를 유지하는 가운데 색채와 강도를 더하기 위해서, 그들은 당수법(撞水法)과 당분법(撞粉法)이라는 기법을 즐겨 사용했다. 당수법이란 이미 채색이 되어 있는 그림에 물을 더하는 방법이고, 반대로 당분법은 물에 충분히 젖어 있는 그림에 채색을 더하는 기법이다. 또한 두 형제는 움직임을 표현하기 위해 빠른 필치를 사용했다.

[죽월(竹月)][도165]은 가늘지만 튼튼한 대나무가 하늘을 향해 뻗어 올라가는 모습을 그린 폭이 좁고 세로로 긴 작품이다. 하늘은 황혼 빛을 띠는데, 바야흐로 흐릿한 둥근달이 떠오르고 있고, 작은 가지 위에 남아있는 시든 대나무 잎들이 차가운 바람에 바스락거린다. 파필(破筆)은 화가의 울적한 심정을 드러내주며 배경인 하늘은 담묵 선염으로 칠해져 있다. 화가들은 달을 보이기 위해 작품속의 구름을 선염으로 처리하는 경우가 많지만, [죽월]

에서 고검부는 배경으로 하늘을 보여주고자 했다. 그의 이 그림에는 일본 회화와 서양 회화 양쪽의 영향이 모두 반영되어 있다.

고검부 형제는 말·사자·원숭이·배 그림과 화훼화, 산수화에 능했으며 인물화도 그렸다. 대부분의 작품들은 거침없고 힘차고 어느 정도 사실적이다. 그들의 친구이자 동료였던 진수인도 역시 개성적인 양식을 개발했는데, 그의 작품들에는 신선하고, 유쾌하고 또 고요한 분위기가 스며있다.

2) 제백석(齊白石, 1864~1957)

이름이 황(璜)인 제백석은 백석산인(白石山人) 또는 백석(白石)으로도 알려져 있다. 제백석은 호가 많았다. 그가 자신을 '나뭇꾼(木人)'이라고 부를 때는 한때 목수였던 자신의 직업을 말하는 것이었고, 자신을 '개구리밥에서 쉬는 이(寄萍)'라고 부르는 것은 물에 떠다니며 바람 따라 움직이는 개구리밥(浮萍)처럼 집을 떠나와 빈둥거리며 시간을 보내는 자신을 묘사하는 것이었다. '삼백석인부옹(三百石印富翁)'은 자신이 전각 300개를 소유하였기 때문에 정신적으로나 도덕적으로 풍족한 사람이라는 뜻이었다. '행자오노민(杏子塢老民)'이라는 호는 자기 자신을 고향 마을 행자오(杏子塢; 낮은 살구 꽃밭)에 사는 늙은 농부라고 묘사하는 것이었다. 중년에 이르러 제백석은 여전히 산속의 셋집에서 살고 있었기 때문에, 그는 자신에게 차산옹(借山翁; 산을 빌린 노인)이라는 별명을

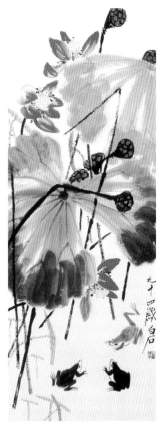

[도166] 荷蛙, 近代, 齊白石, 종이에 수묵담채, 軸, 북경 榮寶齊

[도167] 雨後, 近代, 齊白石, 종이에 수
묵, 軸, 137㎝×61.5㎝, 천진시 예술박
물관

붙이기도 하였다. 이런 명칭들 외에도, 그는 살아가면서 겪은 일이나, 자신의 느낌, 혹은 인생관을 표현한 별명들을 많이 갖고 있었다.

학식 있는 집안이나 부유한 집안에서 태어난 많은 중국의 유명 화가들과는 달리, 제백석은 호남성 상담현(湘潭縣)의 작은 산촌에서 가난한 농부의 아들로 태어났다. 그의 집안은 몹시 가난해서 그의 외할아버지가 가르치던 마을 성당에서 1년도 채 못 되게 교육을 받은 이후, 제백석은 학교를 떠나 소 치는 목동이 되었다. 후에는 목수가 되어 가구를 만들면서 이 마을 저 마을을 돌아다녔다. 그는 27세에 처음으로 스승을 모시고 정식으로 회화를 배웠다. 처음에는 민간 신상(神像)들을 그렸고, 그 후에는 초상화를 그리기 시작했다. 후에는 산수, 화조, 그리고 인물을 그리는 것을 배웠다. 그는 40세까지는 고향을 떠나지 않았지만, 그 후 온 나라를 여섯 차례나 유람하면서 서위, 팔대산인, 김농, 양주화파 등 명·청대 화가들의 작품들을 감상하고 임모했다. 청 왕조가 몰락한 후, 지방에서는 도둑 떼들이 점점 큰 문제가 되어 갔다. 그래서 1918년, 제백석은 도둑 떼를 피해 북경으로 피난을 갔고, 그곳에서 아주 정착하게 되었다. 북경에서 그는 종종 촌스러운 태도 때문에 품위 있는 사람들로부터 조롱을 받기도 했다. 그의 꾸밈없고 우아한 화풍은 부분적으로는 팔대산인에게서 배운 것으로, 북경의 회화 애호가들로부터는 호평을 받지 못했다. 그럼에도 불구하고 진사증은 제백석의 재능을 알아보고 그에게 앞 세대 화가들을 모방하기 보다는 자신만의 화풍을 개발하라고 조언했다. 이에 용기를 얻은 제

백석은 자신을 변화시키기 시작하여 1927년, 10년간의 집중적인 노력 끝에
자신의 고유한 화풍을 일구었다. 이를 그 스스로 '노령의 변화'라고 칭했다.

제백석은 총명하고 근면 성실한 사람이었다. 그는 어렸을 때 자연을 관찰
하고 일상생활의 주제들을 즐겨 그렸다. 그의 눈은 대단히 예리했고 사람과
농촌 생활을 잘 기억했다. 그의 재능은 목각을 전문으로 했던 10여년의 목
수 경험과 초상화를 그렸던 경험으로
더욱 향상되었다. 그는 실물을 그린 그
림, 선조들의 작품을 모방한 그림, 기
억을 더듬어 그린 그림 등 수천 점의
그림을 그렸으며, 북경에서 살았던 40
년 동안, 주변의 정치·사회·문화적
변동에는 전혀 관심을 보이지 않았다.
매일매일 중국식 안뜰이 있는 집에 앉
아 기다란 탁자에서 시도 암송하고, 전
각도 하고 그림도 그렸다. 제백석은
"나는 철책으로 둘러쳐진 세 칸 집에
서, 농기구를 들고 일하는 농부처럼 바
삐 붓을 놀리고 있다"라고 말했다.

제백석의 화조화는 인기를 얻었다.
그는 대단히 섬세한 공필로 초충을 그
리기도 했지만, 간결한 사의 양식의 그
림에도 뛰어난 기량을 보였다. 또한 공
필과 사의 양식을 훌륭히 결합하여 놀
랄 만큼 아름다운 곤충과 꽃 그림을 그
렸다.

제백석은 비록 북경에 정착했지만,
사고방식과 생활방식은 농민의 그것을
그대로 유지했다. 그는 도시 사람들의

[도168]貝叶工蟲, 近代, 齊白石, 종이
에 수묵채색, 軸, 90㎝×41.2㎝, 북경
榮寶齊

세련된 태도를 싫어했고, 시골의 평화롭고 여유로운 생활을 동경했다. 북경에서 제작한 초기 작품을 보면, 벼루 옆에 놓인 호롱불을 그리고, 다음과 같은 제시를 써 넣음으로써 자신의 슬픔과 사실의 감정들을 표현했다. "북부지방에서 방랑 생활을 하면서, 외로운 불빛 아래 벼루 앞에 앉아 있다." 그

[도169]芙蓉蝦圖, 近代, 齊白石, 종이에 수묵채색, 軸, 138㎝×41.5㎝, 북경 중국미술관

[도170]梅花圖, 近代, 齊白石

가 지은 시 채원소포(菜園小圃)에는 이런 구절이 있다. "세상사에 지칠 대로 지친 나는 그 어느 때보다 신선한 채소의 풍미를 사랑한다." 또한 제백석은 자신의 향수를 그림으로 종종 표현했다. 대나무 숲, 종려나무, 연못, 파초, 연꽃, 물고기, 새우, 초충, 나는 새, 늙은 소, 돼지, 개, 닭, 오리, 고양이, 쥐, 나무하는 소년들, 산 아래 낡은 집들, 이러한 것들이 그가 즐겨 그렸던 주제였다.

제백석의 작품에 가장 많이 등장하는 제재는 물고기, 새우, 게, 개구리 등이었다. 어리 시절, 제백석은 동네 연못에서 물고기와 새우 잡기를 좋아했다. 따라서 이런 것들을 화폭에 담는 일은 수많은 즐거운 추억들을 떠올리게 해주는 일이었다. 각기 다른 농도의 먹을 실험하고 그림을 그린 표면에 물을 더함으로써, 제백석은 물에 사는 동물들의 투명함을 상쾌하고 활기찬 방식으로 묘사할 수 있었다.

제백석이 94세에 그린 [연꽃과 개구리(荷蛙)][도166]의 계절은 가을이다, 여름에 녹색이었던 연꽃잎들은 갈색을 띤 붉은 색으로 변하고 연밥이 든 어떤 송이들은 농익어서 달콤한 향기를 내뿜고 있는 것 같다. 여전히 선홍색으로 활짝 피어 있는 연꽃들도 남아 있다. 연잎 아래에는 개구리 세 마리가 있다. 두 마리는 검정색, 한 마리는 회색이다. 이 개구리들은 무언가 토론을 벌이고 있는 듯하다. 작은 회색 개구리는 장난스러운 모양에 다리를 뒤로 뻗치고 있다. 가을 하늘은 높고 햇살은 상쾌하며 개구리들은 활기차고 즐겁다.

[비 갠 뒤(雨後)][도167]는 새끼 참새들이 파초에 앉아 있는 그림이다. 충분한 물과 중묵으로 그린 잎사귀는 하늘을 거의 덮고 있다. 이 그림은 먹으로만 그려졌지만, 다채로운 감정세계를 표현하고 있다. 그림에는 이런 제시가 있다.

"평화로운 집을 위해서는 꽃과 풀에게 물어야 한다.
내 담장 아래로 뿌리를 옮겨도 좋은지.
고요한 마음으로 한가로이 바라보자니 온갖 것 평화로워

비 내린 뒤, 녹색 파초가 시원함을 낳는다."

이 노화가가 처음 두 행에서 말한 바와 같이 그는 파초를 옮기려고 할 때, 파초의 허락을 구했다. 그리고 여기서 그는 파초를 의인화했다. 마지막 두 행은 좀더 철학적이다. 그는 마음이 평화롭기 때문에, 세상을 좀더 깊이 느끼고 있다. 제백석은 자기 집 주변에 파초를 키웠기 때문에 파초는 그의 그림과 시에 자주 등장한다. 한 예로 그의 시 우중파초(雨中芭蕉; 빗속의 파초)에는 이렇게 적고 있다.

"봄이 가면서 꽃들이 시든다.
나는 계단 위 푸른 파초를 여전히 즐긴다.
대머리 노인은 희어질 머리도 없다.
시름없이 한밤에 내리는 빗소리를 듣는다."

또한 제화파초(題畵芭蕉)에서는 이렇게 썼다.

"떨어지는 잎들이 창 밖에서 머뭇거린다.
계절은 이미 늦은 가을
어젯밤엔 찬비가 계속 내렸다
얼마나 많은 사람들의 머리가 희어졌을까?"

비와 바람 소리, 봄과 가을 풍경 끊임없이 변화하는 자연과 그것들이 가져오는 삶에 대한 상념들, 이런 모든 것들이 화가의 감정과 사상을 나타내고 있다.

[패협공충(貝叶工蟲)][도168]에서 제백석은 공필로 그린 곤충과 사의 기법으로 그린 보리수를 결합했다. 중국어로 보리수는 패협(貝叶)으로, 석가모니가 그 나무 아래에서 득도 했다고 한다. 작품 속의 계절은 가을이어서, 보리수 나뭇잎들은 초록색에서 이제 막 붉은 색을 띤 갈색으로 변해 떨어지기

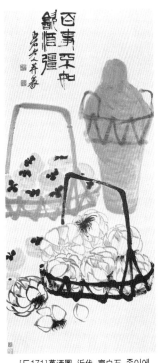

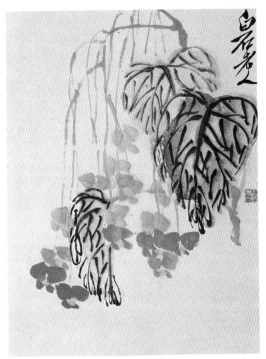

[도171]菓酒圖, 近代, 齊白石, 종이에
수묵채색, 軸, 135.1㎝×61.2㎝, 홍콩
일연재

[도172]花卉圖, 近代, 齊白石, 종이에 수묵채색, 軸, 34
㎝×25.9㎝, 일본 개인소장

시작한다. 습기를 잃고 잎맥을 드러낸 마른 나뭇잎들은 곱게 짠 비단처럼
하늘하늘하고 은은하다. 햇살이 좋은 땅 위에는 나비와 잠자리가 가볍게 날
고, 매미 한 마리가 나뭇가지에 앉아 일광욕을 즐기며, 메뚜기 한 마리는 땅
에서 놀고 있다. 이 한 장면으로 화가는 고요하고도 강렬한 가을 영상을 순
식간에 포착하고 있다. 보리수와 곤충들은 매우 자세하게 묘사했지만 나뭇
가지들은 담묵으로 자유롭게 그렸다. 선구적인 이 작품은 서로 대립되는 두
가지 화풍을 조화롭게 융합시킨 제백석의 능력을 예시하고 있다.

부도옹(不到翁)은 속이 텅 빈 점토 장난감 오뚝이인데 통통하게 살진 어
린아이를 닮은 모양으로 그려진다. 오뚝이의 속은 바닥을 무겁게 해서 흔들
흔들하긴 하지만 밀어도 결코 넘어지지 않는다. 중국의 많은 민간 화가들은

광대 같은 고관들의 모습으로 오뚝이를 그렸다. 그들은 이런 방법으로 관리들의 무능력과 부조리를 비꼬았다. 제백석은 이런 민속 전통을 바탕으로, [부도옹][도173]를 그렸다. 어릿광대 같은 관리가 모자를 비스듬히 쓰고 손에는 부채를 들고 있다. 눈꺼풀에는 흰점(전통 가극에서 광대의 상징)이 칠해져 있다.

그의 다른 부도옹 작품에는 이런 제시가 들어 있다.

"이 귀여운 노인이 어찌 아이의 장난감이겠는가
노인이 쓰러져도 안심하시오! 순식간에 다시 튀어 오르니
검은 사모(紗帽)를 눈썹 위에 비스듬히 걸쳐 쓴 이 노인
비록 속은 텅 비었어도 높은 관직에 있는 몸이라오."

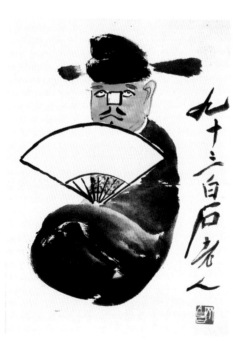

[도173]不倒翁, 近代, 齊白石, 종이에 수묵채색, 軸, 116㎝ ×41.5㎝, 북경 중국미술관

여기서 텅 비었다는 것은 냉혹하고 인정이 없다는 의미이기도 하다. 그러니 인정은 없으면서 높은 관직에 올라 있는 사람을 어떻게 경멸하고 조롱하지 않을 수 있을까? 이렇게 시와 그림이 합쳐져서 재치 있고 매서운 풍자적 작품을 만들어 내고 있다. 제백석은 자연과 생명과 평화를 노래함으로써 인간의 야심을 일깨우는 데 평생을 바쳤다. 1955년 그는 '국제평화상'을 수상했고, 1962년에는 '세계 10대 문

화거장'으로 호칭되었다.

[부용하도(芙蓉蝦圖)][도169]는 분홍빛깔의 목부용화(木芙蓉花)와 새우 여섯 마리를 그린 것이다. 그림을 보고 있으면 새우가 움직이는 소리가 들릴 것만 같은 착각을 갖게 된다. 그만큼 사혁(謝赫)이 주장한 화육법(畵六法), 즉 한 폭의 그림에 비치는 정신인 기운생동(氣韻生動), 구도상의 윤곽을 뜻하는 골법용필(骨法用筆), 물체의 사실적 표현인 응물상형(應物象形), 물체의 종류에 따라 채색하는 수류부채(隨類賦彩), 화면의 구도와 위치를 설정하는 경영위치(經營位置), 사물을 모방하는 힘인 전이모사(傳移模寫) 등을 다 갖추고 있는 좋은 작품이라 하겠다.

[매화도(梅花圖)][도170]는 제백석이 66세에 그린 그림이다. 이 처럼 홍매를 예쁘게 채색하여 그린 매화그림에는 김농과 오창석의 홍매도 등이 있는데, 세 그림이 비슷하면서도 다르다. 그것은 매화를 보는 시각과 미감이 다를 뿐 아니라 화법이 다르기 때문이다. 물론 누구 그림이 더 좋고 누구 그림이 더 나쁘다고 말할 수는 없다. 다만 제백석의 [매화도]는 김농이나 오창석의 홍매도 보다 더 섬세하고 여성적이라고 할 수 있을 뿐이다.

[과주도(菓酒圖)][도171]에는 제백석이

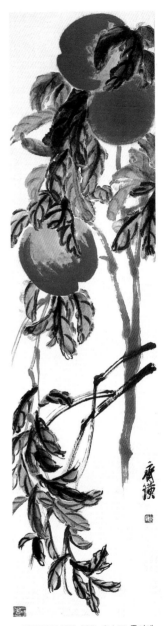

[도174] 仙桃圖, 近代, 齊白石, 종이에 수묵채색, 軸, 136.5cm×33cm, 한국 개인소장

자신있게 쓰는 전서체(篆書體)의 '백사불여음주강(百事不如飮酒彊)' 이라는
글이 있다. 오창석처럼 도장을 새기는 전각에도 뛰어난 솜씨를 보인 그는
이렇게 화제(畵題)나 제발을 전서체로 쓰는 예가 많다. 마늘·비파·술항아
리 등을 화면 가득히 배치하고 농담묵과 담채를 대담하게 써서 그린 이 그
림을 보고 있노라면, '그림이란 천마(天馬)가 하늘을 달리는 것처럼 습기(習
氣)를 벗어나야 한다.' 는 그 화론을 듣는 듯하다.

　[화훼도(花卉圖)][도172]처럼 꽃은 빨갛게, 잎은 검게 그린 그림이 58세
이후의 홍화묵엽법(紅花墨葉法) 시기의 그림이다. 미술평론가 진사증(陳師
曾, 1876~1923)의 권유에 따라 이렇게 화법을 바꾸게 되었는데, 이후부터
제백석의 그림은 더욱 활달하고 대담하게 되었다. 이런 그림을 보면 예술의
세계에서는 '무엇을' 보다는 '어떻게' 가 훨씬 더 어렵고 중요하다는 것을
알 수 있다. 왜냐하면 화조화를 그리는 화가라면 일반적인 화훼는 얼마든지
그릴 수 있지만 이렇게 그리는 것은 제백석만이 할 수 있는 조형작업이기
때문이다.

　[선도도(仙桃圖)][도174]는 77세에 그린 것으로서 일제의 대륙침략으로
항일전(抗日戰)이 한창이었고, 부인 춘군(春君)도 세상을 떠난 직후여서 그

[도175]奔馬, 近代, 徐悲鴻, 종이에 수묵

에게는 우울한 시기였다. 물체의 윤곽을 쌍선으로 그려 그 가운데를 채색하는 구륵전채법(鉤勒塡彩法)을 써서 빨강·노랑·초록색 등으로 선도를 그린 그의 심정은 더 오래 살면서 빛나는 작품을 남기고 싶은 심정이었을 것이다. 그래서인지는 몰라도 그는 일곱 아들을 낳기도 하였고, 41세나 아래인 보주(寶珠)를 후처로 맞아들이기도 하였다. 그는 작품·여성·돈 등에 다 욕심이 많은 작가였다.

[도176]奔馬, 近代, 徐悲鴻, 종이에 수묵담채, 軸, 130cm×76cm, 서비홍기념관

3) 서비홍(徐悲鴻, 1895~1953)

유럽에 간 중국의 많은 미술학도들은 20세기 초와 5·4운동 시기에 활동한 사상가들로부터 영향을 받아 사실주의 회화를 선택했다. 중국으로 돌아온 화가들 중 많은 숫자가 교단에서 소묘, 투시도법, 수채화 등을 가르쳤다. 그 중 가장 영향력이 있었던 화가는 서비홍이었다.

서비홍은 강소성 의흥(宜興)의 한 화가 집안에서 태어났다. 그의 아버지는 지방 화가였다. 서비홍은 9세에 청말의 화가 오우여(吳友如)가 그린 인물화를 모사하기 시작하였다. 또한 상해의 외국인이 경영하는 공장들에서 생산하던 담뱃갑에 그려진 서양 화풍의 사실적인 동물들을 모사하면서, 사실주의 회화에 대한 열정을 쌓아갔다. 서비홍은 1917년 5월, 한 친구의 경제적 도움을 받아 서양 회화를 공부하기 위해 일본으로 떠났다. 돌아와서 그는 북경대학 화법연구회에서 가르치게 되었다. 같은 시기에 그는 교육부 장관

[도177]八哥, 近代, 徐悲鴻, 38㎝×41㎝

이던 부증상(傅增湘)의 주목을 받게 되었고, 1919년에는 국비 유학생으로 프랑스로 건너가 회화를 공부했다. 1927년, 서비홍은 중국으로 돌아와 남국예술학원(南國藝術學院)에서 가르치면서 중앙대학(中央大學) 예술과 학과장을 지냈고, 사실주의 회화에 대한 자신의 관심을 발전시켜나갔다. 그는 1946년에 북평(北平)예전

의 교장이 되었고, 1949년에는 중앙미술학원 원장, 그리고 중화전국미술공작자협회 회장을 겸임하였다. 서비홍은 근대 서양 예술이 고전적 전통을 거부했을 때 쇠퇴한 것과 마찬가지로 화가들이 사실주의를 경시했기 때문에 명·청대의 회화가 쇠퇴했다고 믿었다. 서비홍은 동서양의 사실주의 회화의 대가들을 칭송하고 동기창과 사왕, 세잔과 마티스처럼 사실주의에서 벗어난 화가들을 비난했다. 그는 사왕을 모방주의자라 하며 그들의 작품과 동기창의 작품

[도178]鵝, 近代, 徐悲鴻, 92㎝×61㎝

들을 진부하다고 여겼다. 서비홍의 회화의 특성은 중국과 서양의 특징을 융합시킨 데 있다. 그는 유화와 소묘에 있어서 중국의 전통적 조형기법, 예를 들어 선묘(線描), 선염(渲染)등을 흡수하였고, 동시에 서양화의 소묘법을 중국화에 혼용하였다. 서비홍은 자연과 조국 및 국민들을 무척 사랑하였으며, 이 때문에 창작의 제재는 넓고도 풍부하였다. 그 중에서도 말(馬)은 서비홍이 가장 즐겨 그리던 소재이다. 그는 종종 말을 통해서 중국 군인들의 영웅적 정신을 말의 속성에 견주기도 하였으며, 자신의 비애나 우울함, 희망과 기쁨 등을 표현하였다.

2. 신중국 전기(1950~1970)

1949년 모택동이 이끄는 공산당이 통치하는 중화인민공화국이 세워짐과 동시에 중국 역사의 신기원이 마련됐다. 미술 시장에서 자유 거래가 급속히 사라지게 되었고, 사립 미술학교와 비정부기관의 간행물들이 폐간되었으며, 화가들은 공무원으로서 정부의 통제를 받는 체제가 되었다. 정부가 주창하는 "노동자, 농민, 군인을 위해 일하고", "정치적 목적에 맞게", "과거는 현재를 위해", "외국 것은 중국을 위해 있도록 한다."는 원칙에 따라, 화가들은 노동자, 농민, 군인의 생활상을 직접 보고 체험하며 사상을 개조하기 위해서 정기적으로 농촌 지역과 공장, 군부대 등을 돌아다녔다. 같은 시기, 사범대학의 미술 과목들은 물론 미술학교와 대학들의 수도 급격히 증가했다. 기성 화가들은 예술적 성숙의 경지에 이르렀고 젊은 화가들도 많이 배출되었다. 대중적인 인기를 얻거나, 적극적인 선전과 교육에 적합한 미술 형식이나 기법, 주제들은 당국의 인정을 받게 되었지만, 개인의 심리적 경험을 표현한 작품들이나 새로운 미술 형식을 탐색하는 작품, 혹은 불합리한 관행을 비판하는 작품들은 당국으로부터 탄압과 제한을 받아야 했다.

1) 임풍면(林風眠, 1900~1991)

광동성 매현(梅縣) 출신인 임풍면은 20세기 중국의 가장 중요한 화가 중

한 사람이다. 그의 할아버지는 석공이었고 아버지는 그 지역의 화가였다. 1919년경 프랑스와 독일 등지를 유학하고 1925년경에 귀국하였다. 그는 중국과 서양의 회화사를 연구하는 과정에서 동서양예술의 장단점을 고루 경험하였다. 그는 서양의 예술은 객관성과 형식에 너무 치우치다 보니 정서적인 표현이 부족하다고 생각하였고, 반면에 동양의 예술은 주관적인 요소가 많다 보니 형식적인면이 발달하지 못했다고 생각하였다. 즉 서양예술의 장점이 동양예술의 단점이었으며, 동양예술의 장점이 서양예술의 단점이었다. 따라서 그는 이러한 장단점을 서로 보완하면 훌륭한 예술이 탄생될 것

[도179]鷺, 近代, 林風眠, 종이에 수묵채색, 上海畵院

으로 생각하였다. 그는
서비홍과 마찬가지로
서양의 소묘 등 서양 회
화에 많은 관심을 두었
다. 그리고 중국인들은
중국인이 가지지 못한
것들을 많이 배워야 한
다고 생각하였다. 그는
서양화를 배우는데 전
력을 다해야 한다고 생
각했으며, 특히 소묘는
매우 정밀하므로 사실
적인 것을 세밀하게 그
려 즐거움을 줄 수 있다

[도180] 春, 近代, 林風眠, 종이에 수묵채색

고 보았다. 그는 형식적인 면과 내적 표현의 융화와 일치에 많은 관심을 보
였으며, 이러한 면들을 실현시키기 위해 학생들에게 소묘 등의 기초를 탄탄
히 할 것을 강조하였고, 다른 한편으로는 학생들이 자유롭게 창작하고 탐구
하도록 독려하였다. 그는 동서양을 굳이 구분하려 하지 않았으며 모든 것을
자연계의 일치로 파악하려 하였다. 게다가 예술적인 감흥은 외향에서 오는
것이 아니고 내적 본능에서부터 출발한다고 보았다. 그의 예술적인 폭은 넓
고 박식했으며 철학과 음악을 좋아했고, 학술적인 측면에서도 어느 한쪽에
치우치지 않고 골고루 관심을 지녔다.

　임풍면은 이처럼 중국 현대 회화사상 가장 특색이 있는 예술가라 할 수
있다. 그는 자신의 예술교육사상을 잘 견지하였으며 선명함과 확실한 사고
로 자신의 주장을 잘 관철시켰다. 그는 기존의 서양적 방법이나 전통적인
수묵화에 머무르지 않고 자신만의 독특한 예술 형식을 만드는데 성공하였
다. 그가 그림을 그리는 데 있어 중요한 것은 수묵과 색채의 화해 혹은 융화
였다. 그는 화면상에서 펼쳐지는 평면 구도를 새롭게 창출하고자 노력하였

고 이는 성공적으로 완성되었다. 그는 전통적인 문인의 필묵을 버리고 자연계의 빛의 변화를 평면의 조형 속에 결합시켰다. 이러한 그의 예술적인 열정은 그가 재직하였던 항주예전의 미술교육에 그대로 반영되었다. 그는 시·서·화 일치에 대해 비판적인 견해를 갖기도 하였다. 그러나 그에게 가장 중요한 것은 그의 작품에 동양의 예술 언어를 근본적으로 갖추는 것이었다. 더 나아가 그는 중국화와 서양화의 융화라는 시대적 상징을 그의 작품 속에서 중시하였다. 따라서 그는 산수화, 인물화, 화조화 혹은 전통미가 농

[도181]靜物, 近代, 林風眠, 종이에 수묵채색, 68.5㎝ × 92.5㎝, 上海畵院

[도182]三鶴圖, 近代, 林風眠

후한 소재에서도 옛것을 추구할 뿐만 아니라 반대로 서양화의 현대적 심미
성을 잘 소화하여 작품화하였다.

[해오라기(鷺)][도179]는 그가 1974년에 그린 작품이다. 임풍면은 해오라
기를 특히 좋아해서 이 새를 그리는 일련의 기법을 고안했다. 이 작품은 해
오라기 두 마리를 묘사하고 있는데, 한 마리는 먹을 것을 찾고 또 한 마리는
흐린 하늘로 날아오를 참이다. 넓은 갈대밭은 다리와 날개 끝만 까맣고 나
머지 부분은 눈부시게 하얀 새와 뚜렷한 대비를 이루고 있다. 임풍면은 회
색의 우아하면서도 힘찬 붓질 몇 차례로 생동감 넘치는 해오라기의 윤곽선
을 정확히 묘사해냈다. 변형이나 끊김이 없는 이러한 필선은 한대(漢代)의
회화와 도자기 그림의 부드러운 특징과 양식이 반영된 것이다. 임풍면의 이
러한 화법은 작품을 명쾌하고 생동감 넘치며 활기차 보이게 한다. 흐린 하
늘, 풀밭과 갈대 등을 묘사한 부분에서는 수묵의 특성이 충분히 발휘되고
있다. 건조함과 습윤함이 서로 섞이고, 옅은 청색과 붉은 색을 띤 갈색의 필
획이 빚어내는 수묵의 효과라고 할 수 있다.

[봄(春)][도180]은 찌르레기인 듯한 새 한 마리가 부드럽고 연녹색을 띤 꽃
들이 피어 있는 비스듬한 나뭇가지위에 앉아 있는 모습을 묘사하고 있다.
잎은 아직 나오지 않았다. 화가의 붓에 의해, 이른 봄추위 속에 기쁨과 희망

으로 빛나는 매화꽃이 피어나고 있다. 이 작품에서 화가는 사의(寫意)표현을 강조했는데, 이것이 필묵법을 중시하는 전통사의화조화와는 다른 점이다. 또한 그는 구도와 조형의 독창성에 더 주위를 기울였다. 이러한 기법은 화조화에서 새로운 것이었다.

　[정물(靜物)][도181]은 임풍면이 인상주의 회화기법에 익숙하다는 것을 보여주는 작품이다. 그는 서양 회화와 중국 전통 회화의 정신과 표현법을 종합하기 위해 중국 종이에 짙은 먹과 채묵을 사용해 서양식 주제를 표현하였다. 그는 종종 대단히 특이한 자기만의 통찰력으로 과슈(gouache)와 수채물감의 사용을 선호했다.

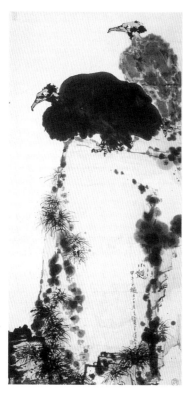

[도183]小憩, 近代, 潘天壽, 종이에 指頭畵, 224㎝ × 105.5㎝

[도184]凝視, 近代, 潘天壽, 종이에 指頭畵, 120㎝ × 237.5㎝

2) 반천수(潘天壽, 1898~1971)

절강성 영해(寧海)의 농가에서 태어난 반천수는 어린 시절 유명한 양식과 주제, 구도들을 소개한『개자원화보(芥子園畵普)』를 보고 그림 공부를 했다. 19세에는 정강제일사범학교에 입학했고, 졸업 후에는 영해로 돌아와 교단에 섰다. 1923년에는 상해로 가서 민국여자공학과 상해미술전과학교에서 중국 회화 및 회화사를 가르쳤다. 상해에서 반천수는 80세의 노화가 오창석을 찾아가 자신의 작품들을 보여 주고 조언을 구했다. 반천수의 재능에 깊은 감명을 받은 오창석은 그에게 다음과 같은 시를 전서체로 써주었다. "붓 닿는 곳마다 하늘도 땅도 놀라는구나 / 어떤 말도 시에 담을 수 있네." 또한 오창석은 반천수에게 격려의 말을 주는 한편, 깊은 골짜기로 추락하지 않기 위해서는 선정주의를 추구해서는 안된다는 것을 상기시켰다.

중화인민공화국이 수립된 후, 반천수는 "생활 속에 깊이 파고들자"는 모택동의 호소에 응해 농촌이나 명산과 강을 찾아 실제 자연을 화폭에 담고 화조화에 정치적 의미를 부여하려고 애썼다. 1959년 그는 정강미술학원원장이 되었고, 1960년에는 중국미술가협회의 부회장으로 선출됐다. 1966년 70세의 반찬수는 자신에 관한 시를 썼다.

"하루하루 붓 벼루와 함께하며
해마다 떠돌아다니네.
칠십 평생 이룬 일 무엇인가
고희에 비로소 태평한 세상을 찬양하네."

이 시에서 반천수는 자신의 예술적 지향에 대한 깊은 확신과 정권에 대한 충성을 표현했다. 그러나 문화혁명 때는 모택동의 부인 강청(江靑)의 공격 표적이 되었다. 그는 굴하지 않고 강직하게 자신의 공명정대한 입장을 피력했지만 정신적·육체적으로 잔혹한 박해를 받았으며, 1971년 누명을 벗지 못한 채 숨을 거두었다.

반천수는 오창석이 대표하는 금석 필법을 배우고 전각과 석비의 글씨를

[도185]松石, 近代, 潘天壽, 종이에 수묵담채, 179.5 cm×140.5cm

모사하는 한편, 절파의 힘찬 화풍을 열심히 배우고 발전시키겠다고 공언했다. 그의 시와 그림과 서예에 자연스럽게 나타나 있듯이 반천수는 강하고 고집스럽고 내성적이며 괴팍한 성격의 소유자였다. 그는 옛 전통을 따를 때 자신이 싫어하는 것은 버리고 좋아하는 것은 받아들였다.

일반적으로 중국 전통 문인화는 딱딱함과 부드러움, 서투름과 능숙함, 유사성과 비유사성, 허와 실, 정적인 것과 지적인 것, 평평함과 험준함 사이의 균형과 조화를 요구하는 것이었다. 그러나 반천수는 완전히 정반대였다. 그의 목표는 위험에 처한 느낌, 극단으로 치닫는 느낌, 놀라는 느낌, 힘을 지닌 느낌, 그리고 신기하거나 괴기스럽기까지 한 무엇인가를 보고 전율하는 느낌 등을 유발하는 그림을 그리는 것이었다. 그는 근대 전통화가 중 유일하게 현대적 미학에 접근한 화가였다.

반천수는 중국미술과 서양미술은 그 가치가 서로 다르기 때문에 계속해서 독립적인 발전을 하는 것이 좋다고 생각했다. 즉 그 둘은 합쳐져서도 안 되고 하나가 다른 하나를 대체해서도 안 되는 것이다. 각각의 미술적 전통은 그 나름의 독특함과 독창성을 유지해야 했다. 그는 평생 동안 중국 회화의 서양화에 반대했다.

[소게(小憩)][도183]는 바위 위에 앉아 쉬고 있는 두 마리의 독수리를 묘사한 작품이다. 한 마리는 검은색, 다른 한 마리는 회색이다. 한 마리는 아래를 내려보고 있으며, 다른 한 마리는 똑바로 앞을 내다본다. 반천수는 먹 한

사발을 종이위에 부어 검은색 독수리를 칠하고 그 형상을 빠른 필획으로 마무리했다. 날카롭고 냉혹하고 위협적인 새의 눈은 손톱으로 그렸다. 독수리의 형태는 타원형이고 발톱 아래 있는 바위는 사각형이다. 독수리의 머리도 역시 약간 사각형인 반면 바위에 붙은 이끼는 둥근 점으로 표현하였다. 따라서 작품은 사각형과 동그라미, 큰 것과 작은 것 사이의 조화로운 리듬과 선명한 대비를 만들어 낸다. 진한 색으로 칠한 독수리들은 연하게 칠한 바위와 봉우리를 배경으로 눈에 잘 띈다. 정적인 장면이지만 조용히 쉬고 있는 거대하고 힘센 새들의 내면에는 큰 움직임이 감춰져 있다. 이 작품은 웅장하고 고고한 느낌을 준다. 독수리는 크고 기괴하고 공격적이고 힘센 맹금

[도186] 紅蓮, 近代, 潘天壽

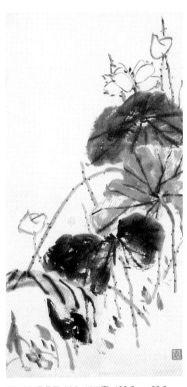

[도187] 墨荷圖, 近代, 潘天壽, 138.5㎝×68.3㎝

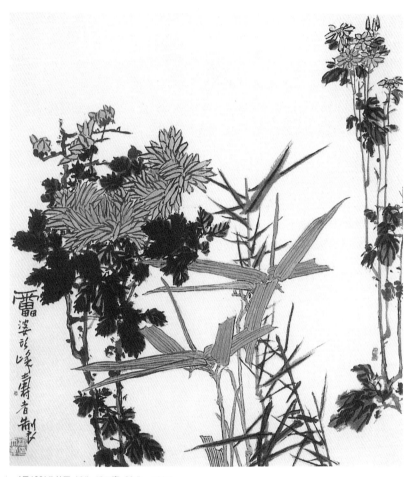

[도188]菊竹圖, 近代, 潘天壽, 89.5㎝ ×80.8㎝

(猛禽)이다. 반천수는 작고 예쁜 새들보다는 이런 독수리를 선호했다. [소개]
는 청대의 화가 고기패(高其佩) 이후, 지두화(指頭畫)에서 반찬수가 최고의
화가임을 증명해준다. 그는 큰 힘과 기세를 표현하기 위해 자신의 손가락을
사용해서 크고 인상적인 작품을 만들어냈으며 동시에 아름답고 웅장한 자
연을 묘사하기 위해 중국 먹의 독특한 속성을 활용하여 그의 기량을 충분히
발휘하고 있다.

[응시(凝視)][도184]는 큰 바위 위에서 응시하고 있는 고양이를 그린 것이다. 대부분의 사람들은 고양이를 그릴 때, 윤기 있는 털, 밝은 눈에 민첩한 동작과 보는 이로 하여금 쓰다듬고 놀아주고 싶은 느낌이 들게 하는 생기발랄하고 사랑스러운 동물로 표현하려고 한다. 그러나 반천수의 고양이들은 못생기고 게으르고 특이해서 불쾌한 느낌을 준다. 반천수는 고양이와 다른 동물들을 기존 관습과는 전혀 다른 모습으로 그림으로써 결코 쉽지 않았고 비참했던 자신의 인생 경험을 전달하고자 했다.

[송석(松石)][도185]은 한그루의 소나무와 바위 하나를 묘사한 것이다. 바위는 화면 아래쪽을 차지하고 있는데, 위는 크고 네모나며 아래는 작고 뾰족한데다 오른쪽으로 기울어져 있어 이 세상과 떨어져 존재하는 듯 보인다.

뒤틀린 소나무의 줄기는 양쪽으로 뻗어나가고, 마른 나뭇가지가 뒤로 말려 있으며, 짙게 그려진 솔잎들이 나무 꼭대기에 뻗어 있고 넝쿨이 줄을 감고 있다. 반천수는 이 그림을 위에서 내려다본 시선으로 그렸지만, 보는 이의 시선은 그림의 중간 아래쪽 부분에 머문다. 완전히 텅 빈 배경은 무한한 하늘을 가리킨다. 이 작품은 반천수의 기상천외한 구도, 강하고 힘찬 필치, 고상하지만 단순한 예술적 구상 등을 잘 보여주고 있다.

3) 진지불(陳之佛, 1896~1962)

절강성 여요(余姚)출신인 진지불은 1916년 절강공업학교를 졸업했다. 1918년, 그는 공예 도안을 공부하기 위해 일본으로 가서 도쿄 제국미술학교 최초의 중국인 학생이 되었다. 중국으로 돌아온 다음에는 상해미전, 상해동방예전, 광주(廣州)미전과 중앙대학 등에서 가르쳤다. 1920년대에 그는 최초로 공예를 연구했고, 디자인과 미술사를 가르치며 많은 저서를 냈다. 1930년대 초, 그는 남경 중앙대학 교수로 있으면서, 고대의 명화들을 접하고 섬세한 공필화조화(工筆花鳥畵)에 관심을 갖게 되었으며, 송대의 화원화 연구에 전념했다. 그는 대상을 관찰하고 실물을 보고 직접 묘사하는 연습을 위해 집에서 새를 기르고 꽃을 키우기도 했다. 1934년 진지불은 단체전에 자신의 화조화를 전시하였으며 이때부터 '설옹(雪翁)'이라는 호를 쓰기 시

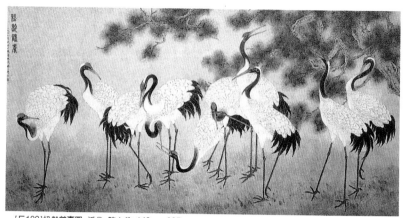

[도189]松齡鶴壽圖, 近代, 陳之佛, 148㎝×295㎝

작했다.

　송대 이후, 화가들은 섬세한 공필화조화 영역을 더 발전시키지 않았다. 문인화가들은 일반적으로 공필화를 그리지 않고 수묵사의화를 즐겨 그렸다. 그들 대부분은 취미나 여기 삼아 그림을 그렸다. 그들은 정확한 묘사를 위한 탄탄한 훈련을 받지는 않았다. 화원화의 전통과 '직업화가적 전통'을 따라 그린 공필화는 문인화가 추구하던 가치인 자유, 예술적 개념, 필묵에 대한 관심 등과 어느 정도 거리가 있다. 공필화조화를 전문으로 그린 화가들 중에서 문인 출신은 보기 드물었다. 비록 이러한 화가들이 훈련이 잘 되어 있고 기술이 뛰어나긴 했지만 학문적인, 또는 생각하게 만드는 작품에 필수적인 학식과 세련미는 부족했던 것이다. 이러한 역사를 인식한 진지불은 스스로 다음의 네 가지 규범을 정했다.

　"보고(視) 그리고(寫) 모방하고(摹) 읽으라(讀)."

　'본다는 것'은 대상을 관찰하라는 뜻이다. 실제의 새나 꽃과 화조화 작품들을 관찰하는 것이며, 진지불은 특히 옛사람의 작품들에서 화풍의 차이와 격조의 높고 낮음을 관찰할 것을 요구했다. '그린다는 것'은 자연에 대한 관찰을 심화하고 고양하기 위해 실물을 보고 그리는 것을 뜻한다. 진지불은 사생은 형사(形似)와 필묵의 통일을 이루어야 한다고 주장했으며 "사생은

형상을 닮게 그려야만
가치가 있지만 필묵에
대한 이해 없이 외양의
유사성만을 추구한 것
은 그림이 아니다." 라
고 말했다. '모방한다
는 것'은 단순히 닮게
그리는 것이 아니라,

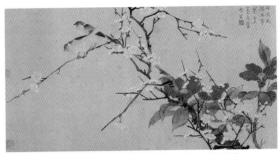

[도190] 近代, 陳之佛, 종이에 채색, 軸, 101cm×45cm, 개인소장

옛 그림의 신운(神韻)과 필묵을 배우는 것에 중점을 두고 옛 그림을 연구하
여 문화적·예술적 소양을 키우라는 의미였다. '읽는다는 것'은 그림 외에
책을 읽음으로써 문화적·예술적 소양을 키우라는 것이었다. 사실, 진지불

[도191] 秋塘露冷, 近代, 陳之佛, 비단에 채
색, 82cm×45cm, 진지불예술관

의 이 네 가지 규범의 취지는 문인화
의 특성인 격조, 필묵, 신운, 자기수양
등을 도입하여 공필화의 예술적 품위
를 높이려는 것이었다. 진지불은 미술
과 문화에 관한 탁월한 지식을 바탕으
로 이러한 공필화 양식에 감성의 깊이
를 더하고, 신선한 감각의 형태 묘사,
높은 수준의 취향, 그리고 더욱 뚜렷
한 개성 등을 부여했다. 그는 도안과
색의 거장이었으며, 동·서양 회화에
해박한 지식을 가지고 있었고 전통회
화 감상법을 이해했다. 간단히 말해,
진지불은 중국의 근대 공필화조화를
새로운 수준으로 끌어올린 것이다.
　정교한 선으로 그린 진지불의 화조
화는 평온하고 우아하고 담백한 분위
기를 전한다. 그는 가는 윤곽선에 엷

은 채색을 가하는 방식을 좋아했다. 그가 즐겨 쓴 또 다른 방식은 몰골 충수법(沖水法: 적수법, 수지법이라고도 함)이라 일컫는 기법이다. 즉 윤곽선을 그리지 않은 채 수묵을 가하고, 그 뒤 엷은 석록을 올려 화선지에 스며들지 않도록 하여 희미하게 얼룩진 듯한 효과를 냈다. 진지불은 이러한 기술을 나무줄기와 나뭇잎, 꽃잎, 땅, 깃털 등을 묘사할 때 종종 사용했다. 전반적으로 진지불의 작품들은 깊고 평온한 정취와 내적인 아름다움을 표현하고 있다. 인위적인 힘을 가하지 않고 자연스런 운율에 따라 창작하는 것이 그의 작품의 특색이다.

진지불은 붉은 머리 꼭대기와 새하얀 깃털, 긴 목과 곧은 다리를 지닌 아름다운 단정학(丹頂鶴)을 매우 아끼고 좋아 했다. 이를 소재로 한 그의 작품들은 각종 간행물에 발표되었고, 공예미술에도 광범위하게 채용되어 자수, 벽에 거는 융단, 칠기, 조개껍질 등 공예품의 초안이 되었다.

[송령학수도(松齡鶴壽圖)][도189]는 그 중 우수한 대표작이다. 이 그림 속에 있는 10여 마리의 단정학은 춤을 추는 것, 고개를 치켜들고 있는 것, 주변을 돌아보는 것, 소리 높여 우는 것 등 갖가지 형태이다. 열 개의 구부러진 기다란 목과 스무 개의 곧고 긴 다리는 그림 속에서 그 구도가 교묘하고 변화 있게, 부드러우면서도 힘 있게 잘 처리되어 있다.

4) 이가염(李可染, 1907~1989)

이가염은 강소성 서주(徐州)출신이었다. 요리사였던 그의 아버지는 동업으로 음식점을 경영하고 있었고, 어머니는 가정주부였다. 그는 13세에 전식지(錢食芝)라는 지역의 화가한테서 산수화를 배우기 시작했다. 전식지의 화풍은 청초의 6대화가 중 가장 맏형 격인 왕시민을 모방한 것이었다. 이가염은 16세에 상해미전에 입학하여 공예와 회화를 배웠다. 졸업 즈음에는 황휘의 세필 산수화를 가장 훌륭하게 모사하는 학생이 되었다. 그는 서주로 돌아와 지역의 미술학교에서 교편을 잡았다. 1929년경, 그는 항주예전 연구반에서 프랑스인 교수 클라우디(Andre Claoudit : 1892~1982)의 지도 아래 소묘와 유화를 공부했다. 항일전쟁이 발발한 뒤에는 국민정부 군사위원회

[도192]秋趣圖, 近代, 李可染, 종이에
수묵담채, 軸, 67㎝×34㎝

[도193]犟牛圖, 近代, 李可染, 종이에 수묵담채, 67.5㎝
×44.5㎝

의 정치부 미술과에 합류하여 정치 선전화를 그리는 한편, 호북·호남·광
서(廣西)·귀주·사천 등지를 돌아다녔다. 1943년에는 국립예전의 강사로
중국 전통 회화를 가르치고 연구하는데 전념했다. 그는 1946년 서비홍의 요
청으로 국립 북평예전의 교수로 들어가, 그곳에서 제백석과 황빈홍을 스승
으로 삼게 되었다. 중화인민공화국이 건립된 후, 북평예전은 중앙미술학원
과 합병되었지만, 이가염은 산수화를 가르치는 교수로 계속 재직하였다.
1979년에는 중국미술가협회의 부회장으로 선출되고, 2년 후에는 중국화연
구원의 원장이 되었다.

　이가염은 40세 이전에 소묘의 기초를 닦고 조형 능력을 키웠다. 전통 회
화를 배우는 과정에서 그는 사왕에서부터 시작해 1940년대 전에는 석도와

팔대산인을 모방하였다. 그는 미인과 문인, 어부 등의 인물들을 선묘에 의한 전통 묘사 방식과 서투르고 재미있으면서 보기에 흉하지 않은 과장 기법으로 표현했다. 또한 종종 부드럽고 차분하면서도 빠르게 움직이는 필법을 써서 옷의 접힌 부분과 주름을 묘사하고 인물화의 배경을 만들기 위해 힘찬 발묵법을 사용하였다.

[오수(午睡)][도195]는 대머리 노인 하나가 포도 시렁 아래서 낮잠을 자고 있다. 그의 한가롭고 편안한 행동거지는 시골 출신인 이가염의 삶의 방식을 반영한 듯 편안하고 여유로워 보인다. 증저문(曾著文)은 이가염의 인물들은 모두 살아 있다고 말했다. 그 인물들의 눈이 어떤 표정을 하고 있건, 가장 깊은 곳의 감정이 얼굴 위에 나타난다. 이처럼 이가염은 인물화를 통해 자신의 따뜻하고, 솔직하고, 또 익살맞은 성격을 표현했다.

[도194]賞荷圖, 近代, 李可染, 종이에
수묵담채, 69.2㎝×44.5㎝

소는 수천 년 동안 중국에서 중요한 역할을 해온 동물로, 전통 회화에서 자주 등장하는 주제였다. 그러나 이러한 대중적인 주제를 묘사할 때, 이가염은 혁신적인 기법을 사용함으로써 소에 새로운 의미를 부여했다.

[추취도(秋趣圖)][도192]는 귀뚜라미 싸움구경에 푹 빠져 있는 두 명의 소치는 아이들을 그린 것이다. 아이들은 늙은 소 한 마리를 작은 말뚝에 메어 놓았다. 그림에는 제백석이 이런 글을 써넣었다. "갑자기 들려오는 귀뚜라미 울음소리,

226

가을 바람이 스쳐 지나간다."이 그림은 청명한 가을 하늘을 보여준다. 두 소년은 가는 윤곽선을 두르고 몸에 옅은 색을 칠한 반면, 늙은 소는 뿔에만 윤곽을 그렸을 뿐 발묵을 써서 표현했다. 간결하고 가볍게 묘사된 소치는 아이들은 두터운 발묵의 소와 강한 대비를 이룬다. 반면에 부드러우면서도 강인하고 힘 있는 끈은 동물과 그 주인 사이의 친밀한 연결을 보여주는 것이다. 제백석의 제문과 이가염의 그림은 완벽한 하나의 결합체 즉 흑백의 선과 면의 조화를 이루고 있다. 이러한 시와 그림의 결합은 흥미로운 예술적 배합을 만들어낸다. 이가염이 제백석을 스승으로 섬긴 직후, 그는 산수화와 미술

[도195] 午睡, 近代, 李可染, 종이에 수묵담채, 軸, 71㎝×35㎝, 개인소장

이론을 배우기 위해 황빈홍을 개인 교사로 맞았다. 이들의 지도 아래에서 이가염은 중국 전통 회화의 정신과 필묵에 대한 이해를 크게 높이고 그에 통달하게 되었다.

3. 신시대(1980~1990)

1976년 문화혁명이 끝나면서, 중국은 개혁과 외부세계에 대한 개방정책을 펴나가기 시작하였다. 이 시기에는 세월이 흐르면서 성숙해진 원로화가들이 전면에 나타났고, 청장년 예술가들은 낡은 사고방식을 바꾸고 전통과 모더니즘, 동양과 서양 같은 문제들에 대해 숙고하기 시작했다.

1) 장대천(張大千, 1899~1983)

장대천은 사천성 내강(內江) 출신이다. 그는 청년 시절 형과 함께 일본에
가 염직(染織)을 배웠다. 중국으로 돌아온 후에는 민국 초의 유명한 서예가
이서청(李瑞淸)과 증희(曾熙)에게서 서화를 배우기 시작했다. 그후, 장대천
은 과거의 명작들을 모사하기 시작하였으며, 1930년대에 이 분야의 대가로

[도196]廬山全景, 現代, 張大天, 종이에 수묵담채, 대북 大風堂

[도197] 山珍, 現代, 張大千, 종이에 수묵, 69㎝×59㎝

[도198] 荷花圖, 現代, 張大千, 종이에 수묵
담채, 畵帖, 32.5㎝×21㎝

유명해졌다. 1940년대 초에는 제자들을 돈황석굴로 데려가 벽화를 임모하고 그 기원을 공부하도록 했다. 1949년 중화인민공화국이 수립되었을 때, 그는 아르헨티나, 브라질, 미국 등지로 떠났다가 1979년에 마침내 대북의 교외에 정착하게 되었다. 장대천은 과거의 명작을 가장 훌륭하게, 가장 많이 모사한 화가로 알려졌다. 장대천은 공필과 사의 양식 등을 모두 써서 인물, 산수, 화조 등을 그리는 데도 뛰어난 재능을 보였다. 그러나 70세쯤에는 전통 발묵법을 기초로 하고 추상 표현주의의 기법을 원용하여 커다란 화면에 발묵발채(潑墨潑彩)를 쓰는 기법을 고안해냈다. 장대천의 발묵발채 작품들은 넓은 부분에 구체적인 형태 없이 추상적으로 색을 펴 발라서 완성되었다. 그러나 선으로 그린 경물이 남아 있기 때문에 추상적인 것이 구체적인 형체로 변형된다. 보는 이의 눈에는 발채가 녹색의 숲, 바위 혹은 구름의 형상으로 보인다. 이것은 중국 전통 회화에 획기적인 발전을 가져왔으며 또한 장대천의 이미지를 변화시켰다. 과거의 명작의 숙련된 모사가가 이젠 중국 회화의 현대적 양식을 고안한 사람으로 여겨지게 된 것이다.

[도199] 古木幽禽圖, 現代, 張大千, 종이에 채색, 194.8㎝×72.7㎝

2) 오관중(吳冠中, 1919~)

강소성 의흥(宜興) 출신인 오관중은 1942년 국립예전을 졸업했다. 그는 제2차 세계대전이 끝난 후, 프랑스로 가서 1946년부터 1950년까지 현대 미술을 공부했으며, 중국으로 돌아와서는 중앙미술학원, 청화(淸華)대학, 북경예술학원, 중앙공예미술학원 등에서 가르쳤다. 그러나 1950년대부터 1970년대까지는 당시 지배적이던 문화 풍토 때문에 미술에 대한 자신의 현대적 견해와 생각들을 표현할 기회가 없었다. 문화혁명이 끝난 후, 오관중은 "형식이 내용을 결정 한다"는 주장이나 '추상미'라는 개념 등 논쟁의 소지가 많은 주장을 제기하여 중국 미술계에 큰 충격을 주었다. 1970년대 이전까지 오관중은 유화로만 그렸지만 그 후 최근까지는 수묵으로 풍경, 화훼, 동물을 같이 그려오고 있다. 임풍면의 제자였던 그는 스승을 따라 서양의 근현대 미술과 중국 미술, 중국의 정신을 결합하려고 노력해왔다. 그의 유화는 섬세한 필촉과 단순하고 통일된 색채, 풍부한 서정 등의 면에서 독특하다.

오관중의 수묵 산수화는 대부분 양자강 남부의 경치를 묘사한 것들이다. 검은 기와와 하얀 담장, 푸르른 버드나무와 빨간 꽃 들은 "늦가을 계수나무,

[도200]벵골보리수(榕樹), 現代, 吳冠中, 종이에 수묵채색, 卷, 68.5cm×138cm

십 리에 만개한 연꽃들" 또한 "강 마을 생선 시장, 한줄기 외로운 연기"와 같은 중국 시구에서 낯익은 영상들을 상기 시킨다. 또 그의 작품들을 보면 굵은 선과 가는 선이 춤추듯 교차한 모양, 옅은 먹과 짙은 먹으로 칠한 추상적·구체적 형상들, 선홍빛·초록·노랑·보랏빛 점들을 흩뿌림으로써 리듬감과 시적 정취를 담은 운율을 만들어 내고 있다. 이것이 오관중이 말한 추상미, 즉 형식의 의미다. 그는 전통적인 중국 재료와 도구를 사용했지만 그의 개념과 기법, 구성은 철저히 현대적이다. 또한 오관중은 서예를 회화에 도입하는 전통을 던져버렸다. 그는 글을 넣지 않는 회화만의 회화를 주장했다. 그는 완성된 예술품과 그 시대 관객의 기호 사이의 제휴를 강조하고 "연은 줄에서 끊어지면 안 된다"는 말로 이를 설명했다. 이러한 생각에서 오관중은 중국인들뿐만 아니라 중국의 수묵화는 이해하기 어렵다고 말하는 외국인들도 이해할 수 있고 또 흥미롭게 느낄 수 있는 작품을 만들려고 노력하였다. 이러한 이유로 오관중의 회화는 중국의 현대 미술계에서 찬사와 비난을 함께 받아왔다.

전통적인 중국의 개념과 서양의 현대적 개념의 결합이 현대 중국 회화의 주된 특징 가운데 하나가 되고 있음은 분명하다. 서양 미술은 계속해서 중국 화가들에게 영향을 끼치고 영감을 준다. 중국 화가들은 서양 미술의 영향에 완전히 빠져들지 않으면서도 주제와 양식과 기법상 최고라고 생각되는 것만 발췌해서 받아들인다. 현대의 중국 화가들은 감정, 기억, 그리고 현재와 과거의 사건들을 극적으로 전달하는 작품 속에서 동양과 서양, 자국과 외국 사이의 긴장을 해소하고자 하며, 창의적이고 개성적이며 자유분방한 표현적 작품을 통해 중국 미술사의 새 장을 여는 데 기여하고 있다.

그러나 이 운동의 핵심에 풍부하고 다양한 중국 고대의 예술 전통이 있다. 현대의 중국 화가들은 그들의 전통적·문화적·예술적 가치를 강력하게 재확인하며, 극적이고 개인주의적인 방식으로 과거를 소생시키고 재발견하고 있다. 그들은 지역적이고 전문화된 문인적인 방식에서 나아가 승화되고 재해석되어 자유롭게 표현된 산수화를, 직업화가와 지방 장인을 상기

시키는 화조화를, 그리고 중국적 양식에 새로운 기능성을 제시하는 인물화와 초상화를 그림으로써 고대의 관행에 새로운 생명을 불어 넣고 있다.

이렇게 새롭고 활력이 넘치는 회화 전통을 형성하자면 꾸준히 지난 회화 전통에 다가가고 그에 의지하면서 유서 깊은 화풍과 기법을 축적하고 과거 작품들에 친숙해져야 한다. 이러한 작업에는 대중적인 지역 전통들과 지방의 직업 화가들이 여전히 크게 기여하고 있다. 또한 중국 밖에서 활동하는 많은 중국인 화가들은 중국 미술의 양식과 주제에 새로운 표현 형식을 더해주며 자신들을 예술적으로 표현하기 시작했다. 중국의 현대회화는 감각 면에서 현대적이고 전지구적인 호소력을 지니면서도 여전히 독특한 중국적 전통에 깊이 뿌리내리고 있다. 이제 국제적 맥락에서 중국은 새롭고 유망한 현대 회화에 힘입어 세계의 위대한 문화중의 하나로 다시 떠오르고 있다.

제 9 장

중국 신문인화(新文人畵)의 한국 전래

9 중국 신문인화의 한국 전래

한국의 화조화의 시작은 정확히는 알 수 없으나 여러 곳에서 그 양식이 나타나고 있어 고려시대나 삼국시대 이전임을 추측해 볼 수 있다. 한 예로 북한의 개성시 개풍군 해선리에서 발굴된 고려 태조 왕건(王建)의 릉(陵)에 그려진 [세한삼우(歲寒三友 : 松, 梅, 竹)]를 들 수 있는데 이것은 한국 화조화의 시작이 고려 초 이전임을 암시해 준다고 하겠다. 그러나 본격적인 화조화의 발흥은 조선시대에 이르러 이루어졌고 조선 후기에 남종문인화풍의 본격적인 유행과 확고한 토착화로 추사를 기점으로 전성기를 맞았으나 근대에까지 이어지지 못했다. 이것은 장구한 세월에 걸쳐 유명사대부들의 주도하에 그들 나름대로의 철학과 많은 화론의 기반위에 시 · 서 · 화 (詩 · 書 · 畵)를 즐기며 자연스럽게 최상의 문인화를 창출해내는 중국의 경우와 달리 한국은 사회적인 도화천기사상(圖畵賤技思想)이라는 고정관념 때문에 그림을 단지 하나의 기교와 기술로 취급하였기 때문이다. 따라서 그림에 소질과 취미가 있는 사대부들은 그 재능을 숨기며 부끄럽게 여겼고, 반면 직업 화가들은 깊은 철학이나 사상성을 표현하는 안목이 없어 화풍에 있어서 어떤 사상적인 철학이나 고유의 양식을 창출해 내기가 어려웠다.

또한 19세기말 20세기 초에 이르러서는 서양의 선진 문화와 자본주의의 유입으로 중세적 봉건주의가 붕괴되고, 문인, 사대부라는 신분계층이 소멸됨과 아울러 시 · 서 · 화 일치사상의 붕괴현상으로 문인화는 그 형식적 양식만이 남게 된다. 다시 말해서 본래적인 의미의 문인도 사대부도 사라졌고 학자와 관료는 직업인이 되고 지필묵(紙筆墨)으로 글을 쓸 필요가 없게 되었으며, 화가 역시 전문적 직업인이 되어버려 근대의 사회, 문화의 변화에 호응하는 새로운 문인화를 창출해 내지 못했던 것이다. 이러한 상황 하에 불

행하게도 일제 식민시대가 시작되어 정상적인 미술활동이 불가능했을 뿐더러 안타깝게도 중국의 팔대산인이나 석도와 같은 이민족의 지배 하에 항거하며 이를 격조 높은 예술세계로 승화시킨 화가 또한 없었다. 이러한 근대의 격동기를 겪으며 문인화는 사군자나 일부 화훼화로 국한한 고루한 취미미술의 형식주의로 전락하면서 동양화의 뒷전으로 밀려나게 되었다.

한편, 이 시기의 중국의 문인화는 청대의 팔대산인, 석도와 같은 개성화파, 양주팔괴, 조지겸, 임백년, 오창석에 이어 제백석에 이르러 현대적 조형의식을 가미한 신문인화(新文人畵)를 창출해 근대적 회화 예술로 중요한 위치를 차지하고 있었다. 이러한 신문인화풍은 근대기의 중국과의 회화 교류에 의해 한국에 전해져 전통적인 문인화의 형식적 답습에만 그쳤던 한국의 근대 문인화에 많은 변화를 가져오게 하였다.

근대기의 중국과의 회화 교류는 중국으로의 유학과 여행, 견학 등과 중국 작가들의 내한(來韓)에 의해 이루어 졌다. 그 내용을 보면 석파(石坡) 이하응(李昰應)은 하북 보정부(保定府)에서 1882년~1885년까지 유배생활을 하며 중국의 서화각(書畵刻)을 접하였고, 민영익(閔泳翊, 1860~1914)은 1882년부터 중국에 내왕, 1905~1914년 사망 할 때까지 영주하여 사후 그의 아들에 의해 포화풍의 문인화와 오창석풍의 전각을 도입하였다. 서병오(徐丙五, 1862~1935)는 대구출신의 서화가로 1898년과 1909년의 두 차례에 걸쳐 중국유학을 하게 되는데 그때 북경, 상해, 소주, 남경 등지로 두루 다니면서 당시 중국의 석학이요 시·서·화·전각의 대가인 오창석을 위시한 제백석, 포화, 그리고 우리나라 대가 민영익 등과 교류하여 학문과 예술안목을 크게 넓히게 되었다.

그밖에 김규진(金圭鎭, 1868~1933), 안중식(安中植, 1861~1919), 조석진(趙錫晉, 1853~1920)은 1881년 유학생(留學生)으로 처음 중국에 발을 들여놓게 되고, 김진우(金振宇, 1883~1950)는 1919년 상해로 가서 독립운동을 하였으며, 박승무(朴勝武)는 1917년 상해에 2년간 체류하면서 고금서화의 견식을 넓혔다. 1920년에는 심인섭(沈寅燮)이 상해를, 1932년~1936년 까지 김영기(金永基)가 중국으로 유학을 떠나 제백석에게서 사사(師事)받으며

제백석풍의 문인화와 전각예술을 도입하게 되었다. 또한 1925년~1927년에 중국화가로 내한(來韓)한 방락(方洛)을 통해 김용진(金容鎭)과 이한복(李漢福)이 서화수업을 받게 되었다.

이러한 중국과의 회화 교류를 통해서 많은 중국화가의 서적(畵譜)이나, 실제 작품이 유입됨을 유추해 볼 수 있는데 이것은 다음과 같은 김영기의 기록을 통해 알 수 있다. "오창석의 신문인화풍이 1920년 전후에 중국에 유학한 심인섭에 의해 한국에 전래되었을 무렵 서울 남산동에 있는 '남산미술구락부(南山美術俱樂部)'에서 가끔 서화골동(書畵骨董)을 경매하는 집회가 있었는데 여기서 중국 근대의 오창석, 제백석, 왕일정 등 명가(名家)의 서화 작품들을 많이 접할 수 있었다" 또한 당시의 서화상인 오봉빈(吳鳳彬)이 경영하던 조선미술관(朝鮮美術館)과 광복 전후를 통하여 자주 열린 미술품 감정교환회(美術品感想交換會)에서 중국 서화가의 작품으로 오창석, 왕일정, 방락, 제백석이 소개됨을 볼 수 있다.

이러한 중국과의 직·간접적 회화교류로 청말 근대 중국의 신문인화 예술은 한국 근대 화단에 영향을 주어 한국 화단의 전통적인 화풍을 개조하며 문인화에 있어 새로운 화풍을 창출하는데 중요한 역할을 했다. 특히 오창석과 제백석의 화법을 절충한 신문인화풍이 주류를 이루고 있는데, 과감한 혁신의 성격이 짙은 보다 서민적이고 현대적인 화법을 구사했던 제백석에 비해 당시 한국화단의 보수적인 성향으로 전통문인 출신으로 보다 전통적인 시·서·화·각을 구사했던 오창석의 회화를 더 선호했으며 실질적으로도 오창석 화법의 영향이 더 두드러지게 나타나고 있음이 보인다.

1) 민영익(閔泳翊, 1860~1914)

민영익은 고종황제(高宗皇帝)의 황후(皇后) 민비(閔妃)의 사촌 오빠인 민태호(閔台鎬)의 아들로 1860년 서울 죽동궁(竹洞宮)에서 태어났으며 자는 우홍(遇鴻)이며 호는 운미(雲楣), 죽미(竹楣), 원정(園丁)을 썼다. 청년시절 민비의 곁에서 약관의 나이에 정계 요직을 맡으며 활발한 정치활동을 하다가 러일전쟁(露日戰爭)후에 친일파가 득세하자 중국 상해로 망명하여 여생

을 예술로써 보내게 된다. 망명 이전에도 1882년부터 중국의 각지를 내왕하면서 견식을 쌓았으며, 1884년부터 오창석과 교유하기 시작하였으나 본격적인 만남은 1905년 망명 직후였다. 그는 자신이 거주했던 천수죽재(千尋竹齋)에서 오창석, 포화(蒲華)등의 서화계의 명사들과 교류하면서 서화로 망국의 한을 달랬다.

민영익의 [묵난도(墨蘭圖)][도201]는 난을 그림에 있어 매우 길면서 날카롭고 가냘프면서 유려(流麗)한 곡선의 미를 표현하였다. 이것은 민영익이 추

[도201]乾蘭圖, 閔泳翊, 종이에 수묵,
132㎝×58㎝

[도202]竹石圖, 閔泳翊, 종이에 수묵

사의 제자였던 아버지 민태호와 그의
형제였던 민규호(閔奎鎬)에 의해 추사
의 영향을 받았다고 추측해 볼 때, 추
사나 이하응의 예서체(隷書體)를 이용
한 그것과는 매우 다름을 알 수 있다.
이것은 오히려 오창석의 묵난도에서
그 영향관계를 찾아 볼 수 있다.

특히 만년에 이르면 오창석 화법이
두드러지게 나타나는데 [건란도(乾蘭
圖)][도202]는 난 잎이 예전의 예리하
고 날카로운 곡선미를 보여주는 것보
다 둔탁하고 힘찬 전서(篆書)의 중봉의
힘이 느껴진다. 또한 그의 대표적인
양식인 [묵난도]에서 보여주는 것처럼

[도203]墨蘭圖, 閔泳翊, 종이에 수묵,
28.3cm×42.2cm

날렵하고 우아했던 난 꽃이 오창석의 화법처럼 담묵으로 둔하고 졸(拙)하게
묘사되고 있는 점과 화심(花心)이 점 하나로 이루어져 있는 모습은 오창석의
묵란화의 그것과 일치한다.

한편 민영익의 작품 대부분은 묵란(墨蘭), 묵죽(墨竹)으로만 일관하고 있
어서 오창석의 채색화법이나 다양한 소재의 사용과 여러 소재를 한 작품에
담았던 것과는 차이가 있다. 이것은 오창석의 영향을 많이 받았으나 다양한
수법의 예술가적 기질보다는 조선의 선비화가로서, 지조와 보수적 성향으
로 전신사조에 입각한 난이나 죽의 우아하고 강인한 모습만을 그린 것이라
고 할 수 있다.

2)김용진(金容鎭, 1878~1968)

서화 감식가이면서 수장가이기도 했던 김용진은 1878년 서울에서 영의
정(領議政) 김병국(金炳國)의 손자로 태어났다. 호는 영운(潁雲)이며, 당호
(堂號)는 구룡산인(九龍山人)을 썼다. 그는 세도가의 자제답게 약관 22세부

[도204] 大富貴圖, 金容鎭, 종이에 채색, 45.2㎝ × 33㎝, 성신
여자대학교 박물관

터 정부 요직을 거치며 정치활동을 하였으나 러·일전쟁 때 일본에 불리한 기사를 실었던 황성신문 사장구속 문제가 거론됨에 소신을 굽히기 싫어 1907년 관직을 사퇴한 다음부터 본격적인 문인화을 그리게 된다.

김용진은 초기에는 민영익의 난죽법과 이도영의 화법을 배워 군방도(群芳圖)와 기명절지(器皿折枝)를 그렸으며 이후 안중식(安中植, 1861~1919)과 조석진

(趙錫晋, 1853~1920)과도 교유하며 폭 넓은 회화수련을 하게 된다. 김용진 회화의 가장 큰 변화는 그가 49세 되던 1926년에 내한 한 중국인 서화가 방락(方洛, 1882~1945?)으로부터 서화 강습을 받으면서 부터인데 이때부터 신문인화풍의 문인화를 구사하게 된다.

방락은 자를 자이(子易), 호는 찬국루주인(餐菊樓主人)이라 했는데, 그는 북경예술전문학교 교수를 지냈으며 오창석의 문인이며 제백석과도 교분이 두터웠다. 그는 일본 대판(大阪)에 머물다가 1926년 내한하여 김용진에게 오창석의 신문인화풍을 사사하였다.

김용진 작품에서 오창석의 영향을 살펴보면 대각선 구도, 구륵법 사용, 행초체의 글씨 등 여러 가지가 있으나 그 중에 문인화에서는 금기사항이었던 채색의 사용이 주목할 만하다. 오창석은 색의 사용에 있어 원색계열의

색을 씀과 동시에 한 가지 색이 아닌 여러 가지 색을 배합하여 채도를 낮추고 혼후(渾厚)한 느낌을 낼 수 있도록 색의 배합에 신경을 썼다. 이에 반해 김용진은 색의 배합을 한 작품도 있지만 거의 단색에 가깝게 채색을 하였다. 그의 수선이나 대나무, 그리고 장미와 같이 잎이 달린 그림에서는 주로 파란색을 그대로 쓰는 점이 많이 나타난다. 오창석의 채색방법이 그에게 전해 졌지만, 김용진은 이것을 조선말기 민화에서 보이는 민예적 채색방법을 차용하여 한국적인 채색으로 그만의 개성을 나타내었다.

김용진의 작품 [목련(木蓮)][도205]을 보면 오창석처럼 목련나무를 화면의 큰 대각선으로 포치하고 있으며, 일필휘지(一筆揮之)로 나뭇가지를 그렸던 중세적 문인화의 작품과는 달리 오창석의 작품처럼 담묵으로 처리된 가지에 구륵법으로 외곽에 선묘를 가하는 방식을 썼다. 또한 화제 글씨도 오창석과 같이 행초체로 되어 있어 서체역시 오창석을 배웠음을 알 수 있다.

이처럼 그의 대부분의 작품에서 대각선 구도를 사용하고 나뭇가지에 있어서 담묵과 담채로 그린 다음 구륵법을 사용하여 외곽에 선을 그은 점, 행

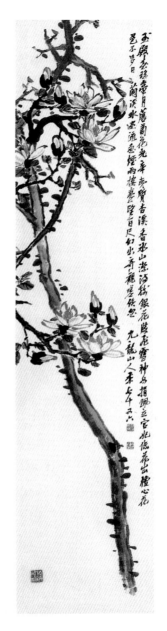

[도205] 木蓮, 金容鎭, 종이에 채색, 138㎝×33㎝, 裵吉基 소장

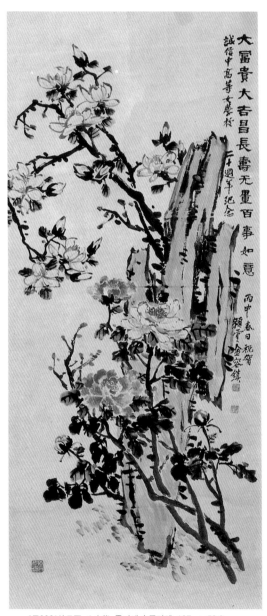

[도206]牡丹圖, 金容鎭, 종이에 수묵담채, 137㎝×59.3㎝,
성신여자대학교 박물관

244

초서로 화제 글씨를 쓴 점은 오창석의 화풍을 그대로 답습한 점이라 할 수 있다.

한국 근대화가 중 가장 오창석화풍을 다양하게 자신의 작품과 접목시켰고 다작을 남겼다. 그는 1949년 제1회 국전부터 연6회 심사위원을 역임하였고 1956년에 창설된 동방연서회 회장을 맡아 서예교육과 문인화 교육에 힘쓰는 등 화단에 있어 중심인물이었으므로 그로 인해 오창석 화풍이 널리 퍼졌음을 알 수 있다.

3) 김영기(金永基, 1911~2003)

김영기의 호는 청강(晴江)으로 김규진(金圭鎭)의 장남으로 태어나 일찍이 부친에게서 서화를 배우고 부친의 권유로 1932년에서 1936년까지 중국 북경 보인대학(輔仁大學)의 미술대학에서 수학하는 한편 제백석에게 직접 사사받아 신문인화를 연구하여 한국에 소개하는데 많은 역할을 하였다.

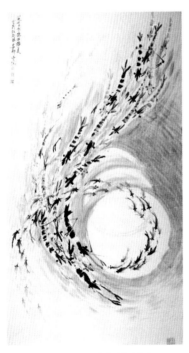

[도207] 群魚戲月圖, 金永基, 종이에 수묵담채, 178×93㎝ 작가소장

김영기는 귀국 후 소재, 구도, 필법에 있어 제백석풍의 화법을 주로 구사하나 노년에 이르러 그만의 독특함으로 제백석의 영향을 극복하고 있음이 보인다. 김영기의 [군어희월도(群魚戲月圖)][도207]를 보면 전형적인 제백석의 영향을 볼 수 있다. 이 그림은 물 속에 잠긴 달을 둘러싸고 새우와 송사리들이 각각 떼를 지어 행진하고 있는 정경을 위에서 잡아 그린 그림이다. 소재도 매우 재미있지만 그 작은 세계에서 벌어지고

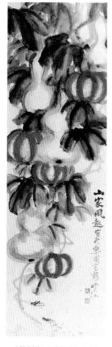

[도208] 天桃, 金永
基, 종이에 수묵채
색, 131×30㎝ 개
인소장

[도209] 山家風趣, 金榮
基, 종이에 수묵채색,
120×30㎝ 개인소장

있는 정경을 회화적으로 아주 훌륭히 표현하고 있다. 새우나 송사리들의 표현에 있어 제백석과 비슷함이 보이나 제백석의 신기어린 표현은 미치지 못함이 보인다. 그러나 그 구도에서는 제백석 화풍에서의 자기화가 보이는데, 새우 떼가 움직이는 커다란 원운동, 송사리 떼의 역 방향의 작은 운동, 고기 떼들의 움직임으로 인한 달의 파문 등이 대비를 이루면서 화면의 역동감을 주며, 마치 어느 음악적인 장단에 맞추어진 군무를 연상케 하고 있다.

중국 신문인화풍의 한국에서의 수용과 변천은 그 구도, 다양한 소재, 채색법, 묵법, 필법, 서체 등에서 한국의 문인화 발전에 중요한 역할을 하였다. 이에 한국의 문인화가들은 중국의 신문인화풍을 받아 들여 한국에 맞는 화풍을 창출하려고 노력하였다. 그러나 이러한 작가들의 연구와 노력에도 불구하고 대체로 양식화되고 그 형식적 답습만으로 머물러 있음을 볼 수 있었다. 다시 말해서 안타깝게도 오창석, 제백석등의 진정한 취기나 필(筆)의 정신성은 터득하지 못하고 그 기교의 일면성을 재강조, 발전시키는 묵수주의적(墨守主義的)인 감각(感覺)에서 벗어나지 못하고 있음을 알 수 있다. 하지만 간과할 수 없는 사실은 중국 선문인화풍이 많은 작가들에 의해서 시대에 따라 한국의 정서에 맞게 어우러져 근대와 현대 미술을 발전시킨 원동력이 되었다는 것이다.

문인화는 시·서·화가 결합된 종합 예술의 하나로서 작가의 감정과 사상을 직접적으로 드러낼 수 있는 동양문화의 정수라 할 수 있다. 또한 문인화는 21세기 세계화시대에 세계속의 한국을 세울수 있는 한국의 독특한 문화중 하나로 중요한 위치를 차지하고 있다. 이렇게 볼 때 시인과 서예가와 화가로 각기 쪼개진 근대적 의미의 전문화시대에 문인화의 위기는 산업화시대의 어쩔 수 없는 추세였다해도 그 정신과 가치만큼은 결코 포기 할 수 없으며, 전통의 회고와 검증, 새로운 형상성의 추구 등 현대적 수용과 자유분방하고 참신한 화법의 구사 등 꾸준한 재해석 작업과 창조적 계승을 모색해야 할 것이다. (끝)

참고문헌

金晴江, 『吳昌碩』, 열화당, 1996

한정희, 『한국과 중국의 회화』, 학고재, 1999

許英桓, 『中國畵院制度史硏究』, 열화당, 1982

-----, 『東洋畵 一千年』, 열화당, 1988

양신·리처드 반하트·섭숭정·제임스 케힐·낭소군·무홍 공저, 『중국회화 삼천년』, 학고재, 1999

장준석, 『중국회화사론』, 학연문화사, 2002

허영환·이성미·김종태 공저, 『동양의 명화』, 삼성출판사, 1989

中國美術出版社 編, 『中國名畵家叢書』, 1972

楊炎傑 編, 『中國花鳥畵』, 藝術圖書公司, 民國61〈1972〉

林中行, 『中國花鳥畵派及其敎學展望』, 新文豐出版社, 民國67〈1978〉

何樂之, 『徐渭』, 上海人民美術出版社, 1981

周之騏, 『中國美術簡史』, 靑海人民出版社, 1985

黃光男, 『元代花鳥畵新風貌之硏究』, 復文圖書出版社, 民國74〈1985〉

-----, 『宋代花鳥畵風格之硏究』, 復文圖書出版社, 民國74〈1985〉

潘天壽, 『潘天壽美術文集』, 丹靑圖書有限公司, 民國76〈1987〉

余城, 『中國的花鳥畵』, 行政院文化建設委員會, 民國76〈1987〉

王伯敏 主編, 『中國美術通史』, 山東敎育出版社, 1988

葛路, 『中國繪畵理論史』, 姜寬植 譯, 미진사, 1993

溫肇桐, 『中國繪畵批評史』, 姜寬植 譯, 미진사, 1994

李萬才, 『海上畵派』, 柳美景譯, 미술문화, 2005

제임스 케힐(James cahill), 『中國繪畵史』, 趙善美譯, 열화당, 2002

마츠바라 사브로, 『동양미술사』, 한정희 외 5인 譯, 1996

韓北新, 「郎世寧繪畵繫年」3, 『故宮文物』69, 6卷 9期

許耀文, 「明代寫意花鳥畵形成的社會因素與風格之發展」, 『故宮文物』131, 11卷 11期, 1994.2

金濤,『中國花鳥畵全集』, 北京 京華出版社, 2001

中國美術分類全集編輯出版委員會,『中國繪畵全集』(총30권), 문물출판사 · 절강인민
미술출판사, 1999~2001

李銀珠,『朝鮮時代 花鳥畵에 대한 研究』-士大夫 畵家의 作品을 中心으로-,
부산대학교 석사학위논문, 1989

朴智善,『五代 · 北宋의 花鳥畵 研究』, 서울대학교 석사학위논문, 1985

安泳娜,『八大山人 研究』, 서울대학교 석사학위논문, 1986

李知禧,『惲壽平 研究』, 서울대학교 석사학위논문, 1986

金蘭,『中國 · 韓國의 花鳥畵 변천과정 비교 研究』, 전주대학교 석사학위논문, 1996

劉笑芬,『中國花鳥畵之研究』, 私立中國文化大學 藝術研究所論文, 民國62〈1973〉

孫紅郎,『中國 淸代 花鳥畵 研究』, 성신여자대학교 박사학위논문, 2000

黃光男,『宋代花鳥畵風格之研究』, 國立台灣師範大學 美術研究所 碩士學位論文, 民國
74〈1985〉

盧福壽,『海上畵派形成背景及其花鳥畵風格之研究』, 國立台灣師範大學 美術研究所 碩
士學位論文, 民國82〈1993〉

黃相喜,『閔泳翊及其與海上諸大家的金石翰墨綠』, 中央美術學院美術史系 碩士學位論
文, 1998

도판목록

[도1] 龍鳳仕女圖, 戰國, 絹本, 31.2cm×23.2cm, 호남성박물관

[도2] 彩繪帛畵 馬王堆 1號墓, 길이205cm, 위쪽폭92cm, 아래폭47.7cm, 호남성 박물관

[도3] [도2] 부분

[도4] 武梁祠, 東漢, 畵像石, 높이98cm, 너비210cm

[도5] 戈射收獵畵像磚, 東漢, 높이39.6cm, 너비46.6cm, 사천성 박물관

[도6] 高逸圖부분, 唐, 孫位, 비단에 채색, 45.2×168.7cm 상해박물관

[도7] 引路菩薩圖, 唐, 비단에 채색, 80.5×53.8 대영박물관

[도8] 明皇幸蜀圖(軸,宋 模本), 唐, 傳 李昭道, 비단에 채색, 55.9cm×81cm, 대북고궁박
　　　물원

[도9] 寫生畵卉圖, 刁光胤, 畵帖, 종이에 채색, 唐, 32.6cm×36.2cm, 대북고궁박물원

[도10] 墨竹圖, 五代, 徐熙, 비단, 軸, 151.1cm×99.2cm, 상해 박물관

[도11] 玉堂富貴圖, 五代, 徐熙, 비단에 채색, 112.5cm×38.3cm, 대북고궁박물원

[도12] 寫生珍禽圖, 五代, 黃筌, 비단에 채색, 41.5cm×70cm, 북경고궁박물원

[도13] 雪竹文禽圖, 五代, 黃筌, 畵帖, 비단에 채색, 22.6cm×45.7cm, 대북고궁박물원

[도14] 山鷓棘雀圖, 五代, 黃居寀, 비단에 채색, 軸, 99cm×53.6cm, 대북고궁박물원

[도15] 墨竹圖, 北宋, 文同, 비단에 수묵, 軸, 31.6cm×105.4cm, 대북고궁박물원

[도16] 竹石圖, 宋, 蘇軾, 비단에 수묵, 28cm×105.6cm

[도17] 雙喜圖, 宋, 崔白, 비단에 채색, 軸, 193cm×103.4cm, 대북고궁박물원

[도18] 寒雀圖 部分, 崔白, 비단에 수묵, 193cm×103.4cm, 대북고궁박물원

[도19] 瑞鶴圖, 北宋, 徽宗, 비단에 채색, 51cm×138.2cm, 요녕성박물관

[도20] 蠟梅山禽圖, 北宋, 徽宗, 軸, 비단에 채색, 83.3cm×53.3cm, 대북고궁박물원

[도21] 落花游魚圖, 宋, 劉寀, 비단에 채색, 卷, 26.4cm×252.2cm, 세인트루이스 미술관

[도22] 幽竹枯槎圖, 金, 王庭筠, 종이에 수묵, 軸, 38.3cm×115.2cm, 일본 개인소장

[도23] 雪樹寒禽圖, 宋, 李迪, 비단에 채색, 軸, 116.1cm×53cm, 상해박물관

[도24] 魚藻圖 部分, 宋, 范安仁, 비단에 담채, 軸, 25.5cm×96.5cm, 대북고궁박물원

[도25] 梅石溪鳧圖, 南宋, 馬遠, 비단에 수묵담채, 27.6cm×28.6cm, 대북고궁박물원

[도26] 秋柳雙鴉圖, 南宋, 梁楷, 비단에 담채, 24.7cm×25.7cm, 고궁박물원

[도27] 疏柳寒鴉圖, 南宋, 梁楷, 비단에 수묵, 22.4cm×24.2cm, 고궁박물원

[도28] 潑墨仙人圖, 南宋, 梁楷, 종이에 수묵, 畵帖, 48.7cm×27.7cm, 대북고궁박물원

[도29] 李白行吟圖, 南宋, 梁楷, 종이에 수묵, 가로31cm×위가 잘림, 도쿄문화재보호
위원회

[도30] 觀音·鶴·猿, 宋, 牧谿, 비단에 수묵, 觀音: 172.4cm×98.8cm,

鶴·猿: 각각 173.9cm×98.8cm, 일본 도쿄 다이토쿠지(大德寺)

[도31] 叭叭鳥圖, 宋, 牧谿, 종이에 수묵, 78cm×38cm

[도32] 歲寒三友圖, 南宋, 趙孟堅, 종이에 水墨, 畵帖, 32.2cm×53.4cm, 대북고궁박물원

[도33, 34] 花鳥圖 部分, 元, 錢選, 종이에 담채, 28cm×316.7cm, 천진시예술박물관

[도35] 墨蘭圖, 元, 鄭思肖, 종이에 수묵, 25.7cm×42.4cm, 오오사카시립미술관

[도36] 竹石圖, 元, 李衎, 비단에 채색, 185.5cm×153.7cm, 북경고궁박물원

[도37] 四淸圖, 元, 李衎, 종이에 수묵, 35.6cm×359.8cm, 북경고궁박물원

[도38] 窠木竹石圖, 元, 趙孟頫, 비단에 水墨, 軸, 99.4cm×48.2cm, 대북고궁박물원

[도39] 春花三喜圖, 元, 孟玉澗, 비단에 채색, 軸, 165.2cm×98.3cm, 대북고궁박물원

[도40] 桃竹錦鷄圖 部分, 元, 王淵, 종이에 수묵, 102.3cm×55.4cm, 북경고궁박물원

[도41] 鷹逐畵眉圖, 元, 王淵, 비단에 채색, 軸, 116.5cm×53.7cm, 대북고궁박물원

[도42] 歲歲安喜圖, 元, 王淵, 종이에 수묵담채, 軸, 177cm×92cm

[도43] 溪鳧圖, 元, 陳琳, 종이에 수묵담채, 軸, 35.7cm×47.5cm, 대북고궁박물원

[도44] 歲寒圖, 楊維禎, 元, 종이에 수묵, 98.1cm×32cm, 대북고궁박물원

[도45] 竹石圖, 元, 管道昇, 종이에 수묵, 87.1cm×28.7cm, 대북고궁박물원

[도46] 晩香高節, 元, 柯九思, 종이에 수묵, 軸, 126.3cm×75.2cm, 대북고궁박물원

[도47] 竹石圖, 元, 吳鎭, 종이에 수묵, 90.6cm×42.5cm, 대북고궁박물원

[도48] 墨竹圖, 元, 吳鎭, 종이에 수묵, 畵帖, 40.3cm×52cm, 대북고궁박물원

[도49] 筠石喬柯圖, 元, 倪瓚, 종이에 수묵, 軸, 67.3cm×36.8cm, 클리브랜드 미술관

[도50] 墨竹, 元, 顧安, 비단에 수묵, 軸, 122.9cm×53cm, 대북고궁박물원

[도51] 春消息圖 部分, 元, 鄒復雷, 종이에 수묵, 卷, 34.1cm×221.5cm, 미국프리어미
술관

[도52] 墨梅圖, 元, 吳太素, 종이에 수묵, 軸, 116cm×40.3cm, 일본 개인소장

[도53] 墨梅圖, 元, 王冕, 종이에 수묵, 軸, 68cm×26cm, 상해박물관

[도54] 墨梅圖, 元, 王冕, 종이에 수묵, 卷, 31.9cm×51.9cm, 대북고궁박물원

[도55] 蘭圖, 元, 普明, 종이에 수묵담채, 軸, 106cm×46cm, 일본 황실

[도56] 竹鶴圖, 明, 邊文進, 비단에 채색, 180.4cm×118cm, 북경고궁박물원

[도57] 三友百禽圖 部分, 明, 邊文進, 비단에 채색, 고궁박물원

[도58] 秋鷹圖, 明, 林良, 비단에 수묵과 채색, 軸, 136.8cm×74.8cm, 대북고궁박물원

[도59] 鷹雁圖, 明, 林良, 비단에 수묵, 軸, 170cm×103.5cm, 북경고궁박물원

[도60] 塞塘栖雀圖, 明, 林良, 軸, 104cm×47.4cm

[도61] 喜上梅梢, 明, 林良, 軸, 96cm×48cm

[도62] 灌木集禽圖, 明, 林良, 종이에 수묵담채, 卷, 34cm×1211.2cm, 북경고궁박물원

[도63] 桂菊山禽圖, 明, 呂紀, 비단에 채색, 軸, 190cm×106cm, 북경고궁박물원

[도64] 殘荷鷹鷺圖, 明, 呂紀, 비단에 담채, 軸, 190cm×105.2cm, 북경고궁박물원

[도65, 66] 花卉圖册, 明, 陣淳, 종이에 수묵, 28cm×37.9cm, 상해박물관

[도67] 菊石蘭竹圖, 明, 陣淳, 종이에 수묵, 軸, 28cm×37.9cm, 廣州美術館

[도68] 蘭竹石圖, 明, 陣淳, 종이에 수묵, 軸, 28cm×37.9cm, 廣東省博物館

[도69, 70, 71, 72] 臥游圖, 明, 沈周, 종이에 담채, 畵帖, 27.8cm×37.3cm, 북경고궁박
　　　물원

[도73] 花下睡鵝圖, 明, 沈周, 종이에 채색, 130.3cm×63.2cm, 북경고궁박물원

[도74] 桐蔭淸夢圖, 明, 唐寅, 종이에 담채, 軸, 62cm×30.8cm, 북경고궁박물원

[도75] 風竹圖, 明, 唐寅, 종이에 수묵, 軸, 83.4cm×44.5cm, 북경고궁박물원

[도76] 蘭竹圖, 明, 文徵明, 종이에 수묵, 畵帖, 62cm×31.2cm, 대북고궁박물원

[도77] 墨竹圖, 明, 文徵明, 軸, 60cm×30cm, 吉林省博物館

[도78] 四時花卉圖 部分, 明, 徐渭, 종이에 수묵, 卷, 46.6cm×622.2cm, 북경고궁박물원

[도79] 墨葡萄圖, 明, 徐渭, 종이에 수묵, 軸, 166.3cm×64.5cm, 북경고궁박물원

[도80] 黃甲圖, 明, 徐渭, 종이에 수묵, 軸, 114.6cm×29.7cm, 북경고궁박물원

[도81] 竹石圖, 明, 徐渭, 종이에 수묵, 軸, 122cm×38cm, 廣東省博物館

[도82] 花卉圖, 明, 徐渭, 종이에 수묵, 卷, 32.5cm×535.8cm, 미국 프리어미술관

[도83,84] 花鳥圖 部分, 明, 周之冕, 종이에 채색, 册, 각장32.2cm×52cm, 천진시예술
　　박물관

[도85] 牡丹圖, 清, 惲壽平, 비단에 채색, 畵帖, 41cm×28.8cm, 대북고궁박물원

[도86,87,88] 山水花鳥册, 清, 惲壽平, 종이에 채색, 畵帖, 27.5cm×35.2cm, 대북고궁
　　박물원

[도89] 蓮花圖, 清, 惲壽平, 26cm×59.5cm

[도90] 墨荷圖, 清, 八大山人, 종이에 수묵, 軸, 南昌 八大山人記念館

[도91] 石蒼蒲圖, 清, 八大山人, 畵帖, 30.3cm×30.3cm, 프린스턴대학 미술관

[도92,93,94,95] 安晩帖, 清, 八大山人, 종이에 수묵, 畵帖, 31.8cm×27.9cm, 일본 개
　　인소장

[도96] 墨竹圖, 清, 金農, 종이에 수묵, 軸, 98.5cm×36.4cm, 일본 개인소장

[도97] 紅梅圖, 清, 金農, 종이에 담채, 軸, 88.2cm×137.4cm, 도쿄 국립박물관

[도98] 玉壺春色圖, 清, 金農, 비단에 담채, 軸, 130.8cm×42.4cm, 남경박물원

[도99] 梅花圖, 清, 金農, 종이에 담채, 軸, 130.2cm×28.2cm, 프리어갤러리

[도100] 花卉圖, 清, 羅聘, 종이에 채색, 畵册, 24.1cm×30.6cm, 북경고궁박물원

[도101] 二色梅花圖, 清, 羅聘, 종이에 채색, 軸, 71.5cm×28.2cm, 重慶博物館

[도102] 深谷幽蘭圖, 清, 羅聘, 종이에 수묵, 軸, 245.4cm×65.7cm, 북경고궁박물원

[도103] 蘆雁圖, 清, 黃愼, 종이에 수묵담채, 軸, 105cm×61cm, 廣東省博物館

[도104] 荷雁圖, 清, 黃愼, 종이에 수묵, 軸, 130.2cm×71.8cm, 북경고궁박물원

[도105] 水仙圖, 清, 黃愼, 종이에 수묵담채, 畵帖, 23.2cm×33.6cm, 일본 개인소장

[도106] 竹石圖, 清, 鄭燮, 종이에 수묵, 軸, 197.5cm×108.8cm

[도107,108] 荊棘叢蘭圖, 清, 鄭燮, 卷, 31.5cm×508cm, 남경박물관

[도109] 墨竹圖 屛風, 清, 鄭燮

[도110] 竹石圖, 清, 鄭燮

[도111] 墨竹圖, 清, 鄭燮

[도112] 天仙圖, 清, 李鱓, 종이에 채색, 畵帖, 26.7cm×39.7cm, 일본 개인소장

[도113] 松藤圖, 清, 李鱓, 종이에 수묵담채, 軸, 124cm×62.6cm, 북경고궁박물원

[도114] 月季圖, 清, 李鱓, 118cm×46cm

[도115] 瓜茄圖, 淸, 李鱓

[도116] 墨梅圖, 淸, 汪士愼, 종이에 수묵, 軸, 108.4cm×59.4cm, 요령성박물관

[도117] 白梅圖, 淸, 汪士愼, 종이에 수묵담채, 軸, 174.5cm×61.5cm, 首都省博物館

[도118] 風竹圖, 淸, 李方膺, 종이에 수묵, 軸, 168.3cm×67.7cm, 남경박물관

[도119] 墨梅圖, 淸, 李方膺, 종이에 수묵, 畵帖, 21.9cm×36.3cm, 일본 개인소장

[도120] 盆菊圖, 淸, 李方膺, 軸, 139cm×48cm

[도121] 牡丹圖 部分, 淸, 高鳳翰, 종이에 담채, 冊, 24cm×34cm, 상해박물관

[도122] 雪景竹石圖, 淸, 高鳳翰, 종이에 담채, 軸, 139.1cm×61.6cm, 북경고궁박물원

[도123] 花鳥冊, 淸, 華嵒, 비단에 채색, 畵冊, 廣州市美術館

[도124] 花鳥冊, 淸, 華嵒, 종이에 채색, 畵冊, 46.5cm×31.3cm, 북경고궁박물원

[도125] 山鵲愛梅圖, 淸, 華嵒, 비단에 채색, 軸, 216.5cm×139.5cm, 天津藝術博物館

[도126] 大鵬圖, 淸, 華嵒, 종이에 담채, 軸, 176.1cm×88.6cm, 일본 황실박물관

[도127] 蝦圖, 淸, 高其佩, 종이에 담채, 軸, 90.8cm×53.8cm, 고궁박물원

[도128] 水中八事圖 部分, 淸, 高其佩, 종이에 수묵, 31.6cm×40.9cm, 남경박물원

[도129] 蔬果圖, 淸, 趙之謙, 畵帖, 29.4cm×34.8cm, 일본 개인소장

[도130] 藤花圖, 淸, 趙之謙, 종이에 채색, 軸, 133cm×31.5cm, 도오쿄오국립박물관

[도131] 鐵樹圖, 淸, 趙之謙, 종이에 채색, 軸, 133cm×31.5cm, 도오쿄오국립박물관

[도132,133] 花卉圖 部分, 淸, 趙之謙, 종이에 담채, 冊, 22.4cm×31.5cm, 상해박물관

[도134] 花卉圖, 淸, 任伯年, 비단에 채색, 畵帖, 30.6cm×36cm, 북경고궁박물원

[도135] 花卉圖, 淸, 任伯年, 비단에 채색, 둥근 부채, 직경29cm, 천진예술박물관

[도136] 花卉圖(雙色桃花), 淸, 任伯年, 비단에 채색, 畵帖, 32cm×40cm, 중국미술관

[도137] 柳燕圖, 淸, 任伯年, 비단에 채색, 畵帖, 32cm×40cm, 북경고궁박물원

[도138] 紫藤雙鷄圖, 淸, 任伯年, 비단에 채색, 軸, 140cm×41.8cm, 북경고궁박물원

[도139, 140] 花卉圖, 淸, 任伯年, 종이에 채색, 屛風, 159.6cm×58.8cm, 북경고궁박물원

[도141] 梅花圖, 淸, 吳昌碩, 종이에 수묵채색, 軸, 상해박물관

[도142] 品茗圖, 淸, 吳昌碩, 종이에 수묵채색, 軸, 42cm×44cm, 상해 朶雲軒畵店

[도143] 雙桃圖, 淸, 吳昌碩, 종이에 수묵채색, 畵帖, 21cm×28cm

[도144] 藤花爛漫圖, 淸, 吳昌碩, 종이에 담채, 軸, 160cm×40.2cm, 일본 개인소장

[도145] 牧丹木蓮圖, 淸, 吳昌碩, 종이에 담채, 軸, 136.5cm×67.5cm, 일본 개인소장

[도146] 菊圖, 淸, 吳昌碩, 종이에 수묵채색, 軸, 105.3cm×49cm, 북경고궁박물원

[도147] 墨竹圖, 淸, 吳昌碩, 종이에 수묵, 軸, 107cm×50cm, 북경 榮寶齊

[도148] 荷花圖, 淸, 吳昌碩, 종이에 수묵담채, 軸, 150cm×81cm, 天津人民美術出版社

[도149] 花卉水族圖, 淸, 虛谷, 종이에 담채, 畵帖, 34.5cm×42.1cm, 天津藝術博物館

[도150] 梅鶴圖, 淸, 虛谷, 종이에 수묵채색, 軸, 145.2cm×78.9cm, 북경고궁박물원

[도151] 花卉水族圖, 淸, 虛谷, 종이에 수묵담채, 畵帖, 31cm×35cm, 상해중국화원

[도152] 花卉圖 部分, 淸, 虛谷, 종이에 수묵담채, 畵冊, 41cm×220cm, 북경고궁박물원

[도153] 紫藤金魚圖, 淸, 虛谷, 종이에 수묵채색, 軸, 136cm×66.4cm, 북경고궁박물원

[도154] 松鶴延年圖, 淸, 虛谷, 종이에 수묵채색, 軸, 184.5cm×98.3cm, 蘇州博物館

[도155] 墨竹圖, 淸, 蒲華, 종이에 수묵, 軸, 143cm×78cm

[도156] 墨梅圖, 淸, 蒲華, 종이에 수묵담채, 軸, 131cm×30cm

[도157] 花鳥圖 部分, 淸, 郞世寧, 비단에 채색, 冊, 32.5cm×28.5cm, 고궁박물원

[도158] 竹蔭西犬圖, 淸, 郞世寧, 비단에 채색, 軸, 246cm×133cm, 심양고궁박물원

[도159] 嵩獻英芝圖, 淸, 郞世寧, 軸, 242.3cm×157.1cm, 북경고궁박물원

[도160] 京師生春討意圖, 淸, 徐揚, 軸, 255cm×233.8cm, 북경고궁박물원

[도161, 162] 芥子園畵譜 部分

[도163] 雪里殘荷, 淸末·民國初, 高劍父, 131cm×69cm

[도164] 霜后木瓜圖, 淸末·民國初, 高劍父, 102cm×55cm

[도165] 竹月圖, 淸末·民國初, 高劍父, 軸, 118cm×32cm, 개인소장

[도166] 荷蛙圖, 近代, 齊白石, 종이에 수묵담채, 軸, 북경 榮寶齊

[도167] 雨後圖, 近代, 齊白石, 종이에 수묵, 軸, 137cm×61.5cm, 천진시 예술박물관

[도168] 貝叶工蟲圖, 近代, 齊白石, 종이에 수묵채색, 軸, 90cm×41.2cm, 북경 榮寶齊

[도169] 芙蓉蝦圖, 近代, 齊白石, 종이에 수묵채색, 軸, 138cm×41.5cm, 북경 중국미술관

[도170] 梅花圖, 近代, 齊白石

[도171] 菓酒圖, 近代, 齊白石, 종이에 수묵채색, 軸, 135.1cm×61.2cm, 홍콩 일연재

[도172] 花卉圖, 近代, 齊白石, 종이에 수묵채색, 軸, 34cm×25.9cm, 일본 개인소장

[도173] 不倒翁圖, 近代, 齊白石, 종이에 수묵채색, 軸, 116cm×41.5cm, 북경 중국미술관

[도174] 仙桃圖, 近代, 齊白石, 종이에 수묵채색, 軸, 136.5cm×33cm, 한국 개인소장

[도175] 奔馬圖, 近代, 徐悲鴻, 종이에 수묵

[도176] 奔馬圖, 近代, 徐悲鴻, 종이에 수묵담채, 軸, 130cm×76cm, 서비홍기념관

[도177] 八哥圖, 近代, 徐悲鴻, 38cm×41cm

[도178] 鵝圖, 近代, 徐悲鴻, 92cm×61cm

[도179] 鷺圖, 近代, 林風眠, 종이에 수묵채색, 上海畵院

[도180] 春圖, 近代, 林風眠, 종이에 수묵채색

[도181] 靜物圖, 近代, 林風眠, 종이에 수묵채색, 68.5cm×92.5cm, 上海畵院

[도182] 三鶴圖, 近代, 林風眠

[도183] 小憩圖, 近代, 潘天壽, 종이에 指頭畵, 224cm×105.5cm

[도184] 凝視圖, 近代, 潘天壽, 종이에 指頭畵, 120cm×237.5cm

[도185] 松石圖, 近代, 潘天壽, 종이에 수묵담채, 179.5cm×140.5cm

[도186] 紅蓮圖, 近代, 潘天壽

[도187] 墨荷圖, 近代, 潘天壽, 138.5cm×68.3cm

[도188] 菊竹圖, 近代, 潘天壽, 89.5cm×80.8cm

[도189] 松齡鶴壽圖, 近代, 陳之佛, 148cm×295cm

[도190] 近代, 陳之佛, 종이에 채색, 軸, 101cm×45cm, 개인소장

[도191] 秋塘露冷, 近代, 陳之佛, 비단에 채색, 82cm×45cm, 진지불예술관

[도192] 秋趣圖, 近代, 李可染, 종이에 수묵담채, 軸, 67cm×34cm

[도193] 犀牛圖, 近代, 李可染, 종이에 수묵담채, 67.5cm×44.5cm

[도194] 賞荷圖, 近代, 李可染, 종이에 수묵담채, 69.2cm×44.5cm

[도195] 午睡, 近代, 李可染, 종이에 수묵담채, 軸, 71cm×35cm, 개인소장

[도196] 廬山全景, 現代, 張大天, 종이에 수묵담채, 대북 大風堂

[도197] 山珍, 現代, 張大天, 종이에 수묵, 69cm×59cm

[도198] 荷花圖, 現代, 張大天, 종이에 수묵담채, 畵帖, 32.5cm×21cm

[도199] 古木幽禽圖, 現代, 張大天, 종이에 채색, 194.8cm×72.7cm

[도200] 벵골보리수(榕樹)圖, 現代, 吳冠中, 종이에 수묵채색, 卷, 68.5cm×138cm

[도201] 乾蘭圖, 閔泳翊, 종이에 수묵, 132cm×58cm

[도202] 竹石圖, 閔泳翊, 종이에 수묵

[도203] 墨蘭圖, 閔泳翊, 종이에 수묵, 28.3cm×42.2cm

[도204] 大富貴圖, 金容鎭, 종이에 채색, 45.2cm×33cm, 성신여자대학교 박물관

[도205] 木蓮圖, 金容鎭, 종이에 채색, 138cm×33cm, 裵吉基 소장

[도206] 牡丹圖, 金容鎭, 종이에 수묵담채, 137cm×59.3cm, 성신여자대학교 박물관

[도207] 群魚戲月圖, 金永基, 종이에 수묵담채, 178×93cm 작가소장

[도208] 天桃, 金永基, 종이에 수묵채색, 131×30cm 개인소장

[도209] 山家風趣, 金榮基, 종이에 수묵채색, 120×30cm 개인소장

중국서조화

초판 1쇄 인쇄 2006년 2월 21일
초판 1쇄 발행 2006년 2월 27일

지은이　하영준
펴낸이　이홍연
펴낸곳　도서출판 서예문인화
부사장　박수인
편 집　강종선
제 작　최광신 한인수 박영서
분 해　고병관
출 력　이상문

등록번호　제300-2004-7호
주소　(우)110-053 서울시 종로구 내자동 167-2 인왕빌딩
전화　02-732-7096~7
팩스밀리　02-738-9887
홈페이지　www.makebook.net

ISBN 89-8145-461-2

값 28,000원